KB083759

한국미술의
개념적 전환과
동시대성의
기원

지은이

우정아 禹晶娥 Woo Jung-Ah

포스텍 인문사회학부에서 미술사를 가르치고 있다. 1960년대 이후의 현대미술을 연구한다. *Archives of Asian Art*, *Oxford Art Journal*, *World Art*, *Art Journal* 등 학술지에 논문을 게재했고, *Interpreting Modernism in Korean Art : Fluidity and Fragmentation*(New York : Routledge, 2021)을 공동 편집했으며, 지은 책으로 『오늘 그림이 말했다』(2018), 『남겨진 자들을 위한 미술』(2015), 『명작, 역사를 만나다』(2012) 등이 있다. 『조선일보』에 전문가 칼럼 「우정아의 아트스토리」를 연재하는 등 다양한 글쓰기와 강연을 통해 미술사의 대중적 소통에도 노력하고 있다.

한국미술의 개념적 전환과 동시대성의 기원

초판 1쇄 발행 2022년 10월 10일

초판 2쇄 발행 2023년 12월 5일

기획 포스텍 융합문명연구원

지은이 우정아 **펴낸이** 박성모 **펴낸곳** 소명출판 **출판등록** 제1998-000017호

주소 서울시 서초구 사임당로14길 15 서광빌딩 2층

전화 02-585-7840 **팩스** 02-585-7848

전자우편 somyungbooks@daum.net **홈페이지** www.somyong.co.kr

값 15,000원 ⓒ 소명출판, 2022

ISBN 979-11-5905-726-7 93600

문명과
시민

3

한국미술의

개념적 전환과

동시대성의

기원

우정아 **지음**

20세기 후반 한국미술은 흔히 10년 단위로 구분된다. 1970년대 중반 이후 단색화가 주도하던 미술계에 민중미술이 등장하여, 1980년대를 걸쳐 단색화 혹은 한국적 모더니즘과 대립을 이뤘다. 1990년 이후는 냉전 종식이라는 세계사적 변동의 여파로 이데올로기 갈등이 소멸한 뒤 포스트모더니즘의 도래와 함께 동시대성을 획득한 시기라고 평가된다. 10년 주기는 자의적이라기보다는 미술의 변화가 우연히도 대략 10년마다 일어난 국내외의 정치·사회적 사건과 밀접하게 연결되어 있었음을 보여준다. 실제로 박정희의 10월 유신이 1972년, 전두환의 신군부 집권이 1980년, 냉전 종식은 1989년으로 기록된다. 냉전의 최전선이던 한국은 1990년 이후 국제정세와 맞물려 국내적으로는 민주화와 군부정권종식, 해외여행 자율화와 올림픽 개최를 통한 세계화, 외환위기와 IMF 구제금융에 따른 신자유주의 경제의 도래, 그리고 폭발적으로 성장한 인터넷과 정보통신기술 등, 사회 전 분야에서 숨 가쁜 변동을 겪었다. 이러한 정치사적 변화와 맞물려 다원주의와 해체를 기조로 한 포스트모더니즘이 유행처럼 회자되고, 냉전 이데올로기에서 자유로운 '신세대'가 등장했다. 이처럼 1990년 이후의

한국미술은 다만 한국에 국한된 지엽적인 현상이 아니라 국제적으로 파급됐던 일련의 변화를 다층적으로 반영한 '동시대적 미술'이라고 정의된다.

물론 1990년 이후의 미술에 대한 역사적 조망은 충분한 시간적 거리를 확보한 이후에 본격적으로 가능해졌다. 『1945년 이후 한국 현대미술』에서 김영나는 1990년 이후의 미술을 포스트모더니즘의 큰 틀 안에서 "편협한 민족주의에서 벗어나 세계 문화를 경험하는 흐름"이라고 정의했고,[1] 20세기 중반 이후의 한국미술을 개괄한 샬롯 홀릭 또한 "한국 현대사에서 처음으로 미술이 특정 매체나 특정한 양식 혹은 이데올로기적 운동과 연결되지 않았다"고 정리했다.[2] 윤난지 또한 담론으로서 포스트모더니즘의 영향을 강조하며 "민중미술 같은 좌익운동이 존재의 명분을 잃고 한 가지 양식을 되풀이하는 형식주의 매너리즘 또한 설 자리를 잃은" "다중 정체 혹은 혼성의 시대"라고 요약했다.[3] 이처럼 1990년대의 미술이란 이전 시대를 점유했던 첨예한 사상적 갈등이 해소된 다음, 지배적 매체와 주도적 양식이 사라지고, '한국성'의 모색이나

1 김영나, 『1945년 이후 한국 현대미술』, 미진사, 2020, 290쪽.

2 Charlotte Horlyck, *Korean Art : From the 19th Century to the Present*, London : Reaktion Books, 2017, p.165.

3 윤난지, 『한국 현대미술의 정체』, 한길사, 2018, 36쪽.

'계급적 당파성'과 같이 이전 세대의 담론을 주도했던 국가주의와 집단논리에 매몰되지 않은 미술이다. 그런데 이를 달리 말하면 동시대 미술이란 1970년대 이후 제도권 한국미술을 장악해온 단색화의 경우처럼 회화의 형식적 특성이나 정치적 발언의 한 방식으로 제작됐던 민중미술처럼 주제에 따라 뚜렷하게 규정되는 범주가 아니다. 이는 '포스트모더니즘'이거나 '포스트-민중', 혹은 '포스트-1989'와 같은 상대적인 시간성, 즉 앞선 무언가에 대한 반응으로 드러난 '이후의' 현상이거나 혹은 '지금' 일어나고 있는 모종의 흐름이라는 상대적이고 모호한 시간대時間帶에 의해 규정된다.

이 책은 한국미술의 동시대성을 주제와 양식의 측면에서 좀 더 명확하게 규명하기 위한 한 방편으로 개념미술의 담론적 형성 과정과 그 실천의 양상을 분석한 연구다. 1970년 이후 한국미술계에 개념적 전환이 일어났고, 그 계보에 동시대 미술의 기원이 있다고 보기 때문이다. 개념미술conceptual art은 사전적으로는 "완성된 심미적 사물로서의 작품보다 기저의 아이디어 혹은 개념이 더 중요한 미술",[4] 나아가 "미술작품의 물질적 측면보다 관념성의 비물질적 측면을 중요시하는 경향"이라고 정의된다.[5] 미술사적으로는

4 "Art Term : Conceptual Art", https://www.tate.org.uk/art/art-terms/c/conceptual-art (2020.12.5 최종검색).

5 「개념미술」, 월간미술 편, 『세계미술용어사전』, 월간미술, 2017, 18쪽.

1960년대 중반 북미와 유럽을 중심으로 언어와 텍스트가 주된 매체로 등장한 미술의 경향을 지칭한다. 그러나 이 책에서 '개념적 전환'이란 개념 자체보다는 개념의 전달 방식이 더 중요하며, 그 전달 방식이 반드시 비물질적 측면에 한정되지 않는 미술의 변화를 의미한다. 즉, 심미적 감상의 대상이거나 작가의 내면을 표출하기 위한 유무형의 매체가 아니라 특정 사고思考를 전달하기 위한 소통의 수단으로서의 작품이 미술의 궁극적 목적이 된 경향이다. 따라서 개념적 미술은 그 작용의 방식이 언어적인데, 이는 단순히 작품에 문자가 도입되기 때문이 아니라 의미의 소통이자 공적 발언이라는 차원에서 작품이 언어와 같은 방식으로, 즉 기표와 기의가 자의적으로 결합되어 의미를 산출하는 상징 체계로서 작동하기 때문이다. 따라서 '개념적 전환'이란 고유명사로서의 개념미술 혹은 특정 미술사조로서 개념주의의 틀을 벗어나 서로 다른 시대와 세대의 미술가들이 표방하는 미술과 사회에 대한 문제의식과 태도, 형식적 경향을 포괄한다.

한국에서는 1969년부터 1981년까지 활동했던 미술그룹, S.T 조형미술학회이하 'ST'가 당시의 지적인 실험의 분위기를 대변하며 최초로 개념미술을 본격적으로 시도했던 것으로 손꼽힌다. 그러나 개념미술을 둘러싼 담론과 실천은 1970년대 이후로 다양한 변화를 겪었다. 그 변화는 한편으로는 한국미술이 본격적으로 국제

화되는 1990년대 중반까지의 국내 미술계에 조응하고, 다른 한 편으로는 그때까지 제한적으로 수용되던 해외 미술의 양상을 반 영한다. 그 과정에서는 물론 하나의 역사적 맥락으로서 1960년대 중반의 개념미술과 개념미술의 실험적 태도를 더 광범위한 사회 적 문제에 적용하고자 1990년대 이후 등장한 개념주의conceptualism 가 비교 및 참조의 주된 대상이었다. 동시에 1960년대 말부터 한 국미술계에 지대한 영향을 끼치기 시작했던 이우환의 예술론과 일본 모노하もの派의 전개 또한 주요한 참조의 지점이었다. 그러나 사회적 상황과 미술 경향이 다층적으로 변화해온 결과, 개념미술 이거나 개념적, 혹은 개념주의적이라는 수사는 오늘날 한국의 동 시대 미술을 특징짓는 제반 양상을 포괄하여 관습적으로 사용되 는 느슨하고도 모호한 말이 됐다. 따라서 한국 동시대 미술의 기 저에 포괄적으로 내재된 미술의 개념적 성향을 하나의 구체적인 현상이자 특정 맥락에서 형성된 실천으로서 분석하는 일은 한국 현대미술의 전개를 정치하게 이해하는 데 필수적인 과제라고 생 각된다.

이 책의 제1장에서는 우선 20세기 한국미술을 시기적으로 구 분하는 근대, 현대, 동시대의 범주와 그 근거에 대해 살폈다. 또한 동시대라고 구분되는 1990년대의 국내외적 사회 상황과 미술의 변화를 통해 동시대성의 조건을 재고했다. 제2장에서는 한국미술

이 지속적으로 참조했던 대상으로서 1960년대 중반 이후 서구에서 발생한 개념미술의 맥락을 살피면서 이와 같은 새로운 흐름이 유입되는 과정에 지대한 영향을 미쳤던 이우환의 미술론을 분석했다. 제3장에서는 1960년대 말부터 개념적 전환의 기반이 된 매체의 실험과 미술의 본질에 대한 사유를 가장 치밀하게 전개했던 ST의 김복영과 이건용의 이론 및 작업을 중심으로 당대의 현상을 파악했다. 제4장에서는 개념미술이 1990년대의 정치·사회적 조건 아래서 개념주의로 확장되면서 민중미술과 결합하는 과정을 살폈다. 박이소와 안규철은 그 과정의 중심에 있었고 또한 한국 동시대 미술의 개념적인 전환의 시원으로 여겨지는바, 그들의 작업을 개념미술의 맥락에서 고찰했다. 제5장에서는 오인환, 김홍석, 정서영, 김범의 작업을 중심으로 1990년대 이후 동시대 미술이 표방해왔던 공적 발언으로서의 미술이 제도비판을 추구하는 개념미술의 틀 안에서 발언과 언어, 소통과 연대의 가능성 자체에 대한 분석과 회의로 나아가는 과정에 집중했다. 여기서는 특히 협업과 참여를 기반으로 한 동시대 미술의 제작 방식을 분석하여 그 윤리적, 정치적 맥락을 강조했다.

이 책에서는 한국미술계의 지속적인 참조물로서 개념미술과 개념주의 등 서구에서 정립된 담론의 틀을 강조했다. 그러나 한국의 사회적 상황과 미술의 특정한 맥락이 해외로부터 도입된 이질

적 경향과 결합해 발생한 형식과 그 대의를 이미 전혀 다른 맥락에서 정의된 '개념주의'이거나 '개념미술'로 설명하는 데는 한계가 있다.

1960년대 중반 이후, 개념미술과 그 호환가능형으로 광범위하게 사용된 개념주의, 개념주의적 혹은 개념적 미술이라는 수사는 사회비판적인 전위예술의 책무를 다하고, 정치적 올바름과 윤리적 태도를 갖춘 공적 발언으로서 온전히 작동하는 매체를 모색한 결과물이라고 요약할 수 있다. 이 책에서는 이와 같은 한국현대미술의 흐름을 '개념적 전환'이라고 부르고자 한다.

차례

제1장

근대 현대 동시대

1. 비동시적인 것들의 동시적 발현

모든 사람들이 동일한 '지금'에 존재하는 건 아니다. 그들은 다만 오늘날 함께 보인다는 사실에 의거해 외부적으로만 그럴 뿐이다. 그렇다고 그들이 타인들과 같은 시간을 살고 있다는 의미는 아니다.

에른스트 블로흐, 「비동시성과 변증법의 의무」, 1932[1]

독일 철학자 에른스트 블로흐가 1930년대 독일의 사회적 갈등에서 목격한 '비동시성의 동시성'은 20세기 한국의 복합적 상황을 언급할 때 흔히 사용되는 개념이다.[2] 한국 사회는 정치적으

1 Ernst Bloch, "Nonsynchronism and the Obligation of Its Dialectics", translated by Mark Ritter, *New German Critique* 11, Spring 1977, p.22. 독일어 원문은 1932년 출판. 별도의 언급이 없는 경우 본문의 영한 번역은 모두 필자.

2 강정인, 『한국 현대 정치사상과 박정희』, 아카넷, 2014; 임혁백, 『비동시성의 동시성 ─ 한국 근대정치의 다중적 시간』, 고려대 출판부, 2014; 이병하, 「비동시성의 동시성, 시간의 다중성, 그리고 한국정치」, 『국제정치논총』 55:4, 2015, 241~273쪽.

로는 식민지, 해방, 분단, 전쟁, 군사독재, 민주화, 그리고 세계화의 과정을 빠르게 거쳤고, 동시에 경제적으로 급격한 산업화와 압축적인 고도성장을 이뤘다. 그 과정에서 세계사의 시간대와 한국의 시간대가 충돌을 거듭했고, 한국 사회 내에서도 각기 다른 세력들이 점유하는 서로 다른 시간대들이 갈등을 빚어 왔다. '비동시성'을 강조하는 학자들은 한국이 자본주의, 산업사회, 계몽주의, 합리주의, 진보주의, 민주주의 등 근대성의 기초적 원칙을 서구와 공유하면서도, 후기 식민국가로서 근대적 국가를 뒤늦게 구성하면서, 그 전개가 인과론적이라기보다는 서구 역사를 표준으로 삼아 목적론적 변화를 추구했던 특수성을 언급한다. 요컨대 한국 사회가 전근대성을 탈피하면서 근대성을 완결하고 또한 탈근대에 진입해야 하는 과제를 동시적으로 수행했다는 것이다. 그 과정에서 정치학자 강정인은 한국의 보수 정권이 민주주의라는 대의를 위해 권위주의 정권을 정당화하는 자가당착에 빠지고, 반공이나 경제발전을 민주주의와 연결하는 부조리한 담론을 만들어냈다고 정리했다.[3]

블로흐의 비동시성이라는 개념은 전통사회와 근대사회, 나아가 세계사의 중심과 주변을 가르는 이분법에 기초하여 근대로 이

3 강정인, 앞의 책, 91쪽.

행하는 경로를 단선적으로 제시하는 근대화 이론의 한계를 지적하는 데 있어서 의미심장하다. 그는 비동시적 시간의 공존을 퇴보로 보지 않고 이것이 '변증법적 종합'을 거쳐 역사의 발전을 가져온다고 봤기 때문이다. 정치학자 임혁백 또한 '긴 20세기'의 한국 근대가 다중적이면서 또한 다양했다는 점에서 긍정적인 미래에 대한 비전을 찾고자 한다. 예를 들어 그는 1970년대, 유신체제에 저항하고자 했던 민중문화 운동이 판소리, 풍물패, 마당극 등 '전통 속의 근대'를 발견함으로써 협소한 진보 지식인의 범주에서 벗어나 여러 계층의 사회 운동과 연대할 수 있는 다중적 담론을 구축했다고 평가했다.[4]

근대적 공동체로서의 국가 형성에 대한 담론에서 빠짐없이 인용되는 베네딕트 앤더슨의 '상상의 공동체'에서 민족을 상상하는 중요한 메커니즘 중 하나로 언급되는 요소가 바로 시간을 전유하는 방법이다.[5] 한 번도 만난 적이 없는 사람들을 동 시간대에 생활하는 사람들로 상상하는 것이 공동체 의식의 형성에 있어서 중요하기 때문이다. 이에 대해 역사학자 해리 하루투니언은 균질한 역사의 불가능성을 "세계 시간"과 "생활 시간"의 구분을 통해 설명했

4 임혁백, 앞의 책, 24쪽.

5 베네딕트 앤더슨, 윤형숙 역, 『상상의 공동체 – 민족주의의 기원과 전파에 대한 성찰』, 나남, 1991, 48~50쪽.

다. 그는 자본주의가 만들어 낸 세계 시간이란 모든 행위와 사건이 단일하게 수량화된 연대기 안에서 "공존을 위한 단일한 전지구적 공간"에 의해 생산된 측량의 표준을 고정시켰다고 했다. 그러나 개인의 수준, 혹은 버내큘러vernacular의 영역에서 벌어진 수많은 사회적 실천들은 이러한 추상적 계량의 바깥에서 일어났으며 이는 일률적으로 측정이 불가한 "생활 시간"이라는 것이다.[6] 실제로 20세기 이후의 한국미술사는 일제시대 식민국가의 시간과 식민지 지식인의 시간, 대도시를 새롭게 점유한 대중들의 시간과 진보적 예술가의 시간, 1970년대 유신체제의 시간과 지식인의 시간 등 확연히 다른 시간대가 동시에 공존하며 충돌해 왔다는 걸 증명한다.

2. 근대의 재구성

일제강점기 이후 한국의 20세기 미술사는 근대, 현대, 동시대라는 세 시기로 구분되어 왔다. 이러한 구분은 물론 사후적 합의의 결과물이다. 1920~30년대에 '모던modern'이라는 말은 서구적인

6 Harry Harootunian, *History's Disquiet : Modernity, Cultural Practice, and the Question of Everyday Life*, New York : Columbia University Press, 2000, p.49.

방식을 따르는 많은 것들, 즉 사람부터 물건, 스타일에서 행위까지를 포괄하는 흔한 유행어였다. '모던'은 흔히 '현대現代'라고 번역됐고, 따라서 '모던'과 '현대'는 상호호환이 가능한 동의어로 쓰였다.[7] 그러나 해방 이후, 조선 후기로부터 식민지 시기를 포함한 과거는 빠르게 청산해야 할 구시대의 역사로 자리매김했고, 결과적으로 '모던'은 '지금'을 의미하는 '현대'가 아니라 '가까운 과거', 즉 '근대近代'라고 번역되기 시작했다.[8] '모던'이었던 '현대'는 '모던'이 아니라 '컨템퍼러리contemporary'의 번역어가 됐고, 대체로 20세기 중반 이후, 특히 미술계에서는 한국 앵포르멜 미술이 탄생한 1957년 이후를 지칭하게 됐다. 그런데 2000년을 전후로 '컨템퍼러리'는 또 하나의 번역어 '동시대同時代'를 갖게 된다. 대체로 1990년까지는 여전히 '현대'라고 칭했으나, 그 이후의 미술을 '동시대'라고 분리하게 된 것이다.[9] 근대, 현대, 동시대는 어휘적으로는 모두 머나먼 과거와 구분되는 지금의 시간대를 의미한다. 그런데도 이처럼 다른 용어가 등장하며 시기 구분이 세분화한 것은 19세기 말부

7 김진송, 『서울에 딴스홀을 허하라 – 현대성의 형성』, 현실문화연구, 1999, 9~13쪽.

8 권행가, 「한국 근현대 서양화 및 시각문화 연구사」, 『한국근현대미술사학회』 24, 2012.12, 34쪽.

9 김정은, 「이경성 미술비평에 대한 비판적 고찰 – 근현대 개념설정 문제를 중심으로」, 『미술사학보』 52, 2019, 85~105쪽. 최신의 동향에 민감한 미술시장과 저널리즘에서는 1990년 이후의 '컨템퍼러리'와 2010년 이후의 '울트라-컨템퍼러리'를 구분하기도 한다.

터 오늘날에 이르기까지 한국이 역사적으로 뚜렷한 단절을 여러 차례 거쳐왔기 때문이다. 물론 학계에서는 여전히 각 시기의 정의와 구분에 대해 완전한 합의가 이루어지지 않았으나, 중요한 건 우리가 단절의 순간들을 의식하고, 그 차이를 정의하고자 지속적으로 시도하고 있다는 점이다.

흔히 근대는 19세기 말부터 20세기 중반까지라고 여겨진다. 이 시기에 한국인들은 고립된 단일 문화권으로서의 국가가 아니라 국제정세 속에서 한반도의 위상을 인식하고, 외국의 문물을 받아들이면서 문화와 생활 전반에서 실질적인 변화를 겪었다. 미술가들은 과거 왕조 시대의 장인이 아니라 근대 국가의 자유로운 개인이자 사회 비판적인 엘리트로서의 자의식을 갖추게 됐다. 그러나 어떤 시대를 '근대적'이라고 정의하기 위해서는 그에 앞서 과거와 구분되는 '근대성'이 무엇인지를 정의하고 그러한 근대성이 해당 문화에서 어떻게 드러나고 어떤 현상들을 통해 가시화했는지를 논의해야 한다.[10] 따라서 '모더니즘'이란 좁게 정의하면 자기 반성적이고 자율적인 미술의 양식일 수 있겠으나, 넓게는 근대성

10 물론 과거와 다른 시간적, 공간적 경험을 규정하고자 하는 욕망 자체가 근대성의 증후라고도 할 수 있다. 근대성이라는 개념의 역사에 대해서는 한스 울리히 굼브레히트, 원석영 역, 라인하르트 코젤렉·오토 브루너·베르너 콘체 편, 『코젤렉의 개념사 사전 13 – 근대적/근대성, 근대』, 푸른역사, 2019 참조.

의 가치들을 의식적으로 추구하는 태도라고 포괄적으로 정의할 수 있다.[11] 한국 근대미술에 대한 이해는 시대로서의 근대와 현상으로서의 근대성이 규정된 이후에야 가능해진다.

김용준[1904~1967]이 1949년에 발표한 『조선미술사대요』는 해방 이후 저술된 최초의 한국미술사 중 하나다. 여기서 김용준은 '1910년 이후'를 국권을 상실하고 문화를 말살당한 '암흑시대'라고 설정했다. 이후로도 한국의 미술사학계에서는 1910년 한일합병조약에 의해 조선이 일본에 강제 병합된 경술국치 이후를 '조선미술사의 끝'이라고 보고 연구 자체를 배제해왔다.[12] 따라서 20세기 중반 이후로 한국미술사에서 '근대'란 아예 부재하거나 식민치하에서 역사적 진보 자체가 왜곡된 시대로서 극복의 대상으로 여겨졌다. 식민지 시기의 미술은 역사가 아닌 평론의 영역에서 별도

11 1970년대부터 1980년대까지 한국미술에서 '모더니즘'이라는 용어는 단색화, 즉 단순한 색조와 평면성을 강조한 추상회화에 한정적으로 쓰였다. 단색화는 그린버그식 추상표현주의의 담론과 유사한 틀 안에서 회화라는 평면적 매체에 대한 자기 성찰적 비판(self-reflexive criticism)과 동양의 명상 전통(Eastern meditative tradition)을 연계하여 미국적 모더니즘과 차별화된 확고한 주류 미술로 정립됐다. 한국미술의 모더니즘과 단색화에 대해서는 강태희, 「이우환과 70년대 단색 회화」, 『현대미술사연구』 14, 2002, 135~160쪽; 홍선표, 「한국 현대미술사에서 '단색조 회화'의 연구 동향」, 『미술사논단』 50, 2020.6, 7~27쪽; 정무정, 「한국미술에 있어서 '모더니즘'의 의미와 특징」, 『한국근현대미술사학』 22, 2011, 54~70쪽 참조.

12 이경성, 「한국근대미술사 서설」, 『한국근현대미술사학』 6, 1998, 15~70쪽.

로 산발적으로 다루어졌을 뿐이다.

1950년대부터 1960년대에 이르는 기간 동안 이 시기의 미술에 대한 연구와 저술을 지속한 거의 유일한 인물은 이경성 1919-2009이었다. 지금까지도 한국의 근현대미술사에 있어서 이경성의 영향은 지대한데, 그가 '근대'의 시기 구분을 여러 차례 수정했다는 점은 주목할만하다.[13] 그는 초기에는 과거의 조선시대와 현대의 대한민국을 이어주는 '근대'가 존재하지 않기 때문에 창조적인 비약을 통해 '현대'를 만들어야 한다는 '근대부재론'을 설파했다. 이후에는 1909년 고희동이 한국인으로서 최초로 동경에 유학하여 서양화를 배우던 해를 기점으로 근대를 설정하여 '서구미술의 유입'을 근대성의 주요 요소로 강조했다. 그러다 1970년대에는 18세기 후반, 즉 조선 후기의 영정조 재위기에 상공업이 발달하고 실학이 부상하며 미술에 있어서 진경산수가 등장하는 등 자연주의적인 화풍이 일어났다는 점을 들어 이를 근대라고 주장했다. 그러나 1990년대 말에는 다시 1876년 즈음의 개항기를 근대의 기점으로 보고 서양 문물이 도입되면서 자생적으로 근대화를 이루고자 했으나, 일제강점기에 접어들면서 자주적인 근대화가 불가능해졌다

13 이구열, 「근대미술사학회의 발자취」, 『한국근현대미술사학』 1, 1994, 5~8쪽; 목수현, 「전통과 현대의 다리를 놓다」, 『한국근현대미술사학』 22, 2011, 375~386쪽; 김정은, 앞의 글 참조.

고 강조했다. 그러면서도 이경성은 이와 같은 기점의 변화와 무관하게 전통 미술과 근대미술을 외형적으로 구분하는 가장 뚜렷한 기준이 정신과 기술 양면에서의 서구화이며 서구화를 통해 낡은 전통을 타파하는 것이 근대화의 핵심이라고 주장했다.[14]

근대의 기점에 대한 이경성의 잦은 견해 변화는 한 개인의 문제가 아니라 역사와 문학, 사회학 및 경제사를 포괄한 광범위한 학문적 담론의 영역에서 공통된 논쟁의 결과였다.[15] 학자들은 분야를 막론하고 근대성의 근원을 시민사회의 성립에서 찾았다. 서유럽의 경우처럼 정치적 혁명을 통해 봉건사회가 붕괴하고 계급이 철폐되며 부르주아가 주도하는 자본주의 사회가 확립되는 게 바로 과거와 뚜렷하게 단절된 근대의 시작이라는 것이다. 나아가 도시화와 산업화가 일어나고 생활 전반의 획기적인 변화가 뚜렷해지며, 그 안에서 시민들이 각자 자유로운 개인이라는 주체적인 의식을 갖추게 되는 사회가 바로 근대적 사회라고 정의된다. 이것이 '근대성'에 대한 보편적인 이해라고 한다면, 식민지를 경험한 한국에서는 바로 이러한 근대성이 내재적 동인에 의해 자발적으로 발생했는가, 아니면 식민지화에 따른 강제적 결과물인가가 중

14 권행가, 앞의 글, 33~65쪽.

15 한국사 및 문학사에서 근대성 논의에 대한 역사학적 연구는 황정아, 「한국의 근대성 연구와 "근대주의"」, 『사회와 철학』 31, 2016, 37~64쪽.

대한 쟁점이었다. 전자의 입장, 즉 '내재적 발전론'은 기본적으로 근대화가 곧 서구화라는 전제에 대한 반발에서 비롯됐다. 따라서 이는 외국과의 관계를 고려하지 않은 채, 한국 내부에서 근대화를 해명하고자 하는 민족주의, 나쁘게는 배타적 국수주의라는 의심을 피하기 어렵다. '식민지 근대화론'이라고 불리는 후자의 입장은 조선이 서구열강의 무력에 의해 강압적으로 개항을 하고, 뒤이어 서구문물을 앞서 받아들인 일본에 의해 지배를 당한 상황에서 근대화를 서구화와 동일시하는 입장이다. 따라서 서구화가 곧 발전이고, 전통이 퇴보라면 결과적으로 이는 일제강점기를 발전의 시기로 긍정하는 식민주의 역사관이라는 비난을 피할 수 없다.[16]

최열은 이경성의 입장변화가 20세기 후반 한국 사회의 정치적 요구를 그대로 반영한다고 보았다. 예를 들어 이경성이 1970년대에 18세기 후반을 근대의 기점이라고 조정했을 때는, 국사를 비롯한 한국학 전반에서 '내재적 발전론'이 주도적이던 시기였다는 것이다. 당시 박정희 정권은 유신 독재를 정당화하기 위해 '근대화'

16　식민사관에 반대한 내재적 발전론의 전개에 대해서는 국사학계를 중심으로 많은 연구가 축적되어 있다. 대표적으로 김인걸, 『1960, 70년대 내재적 발전론과 한국사학 ―한국사인식과 역사이론』, 지식산업사, 1997, 113~149쪽; 안병직, 「한국 근현대사 연구의 새로운 패러다임―경제사를 중심으로」, 『창작과 비평』 98, 1997, 39~58쪽; 정연태, 「'식민지근대화론' 논쟁의 비판과 신근대사론의 모색」, 『창작과 비평』 103, 1999, 352~376쪽 등 참조.

라는 미명 아래 민족주의와 개발주의를 결합하여 강력한 국가 통치 이데올로기로 활용하고 있었다. '내재적 발전론'은 박정희 정권의 정부 주도적인 민족주의하에서 국사학계에 실증적 연구가 활발해지면서 대두했다. 비록 왕조 시대라는 체제적 한계가 있었으나 조선 후기의 사회 내부에서 유럽의 혁명과도 같은 구조적인 변화가 발생했다는 것인데, 이것이 바로 박정희 정권의 개발주도 정책과 '한국적 민주주의'의 이념적 바탕이 됐다. 그러나 1970년대 말, 박정희의 독재 정치에 반발하여 민주화 운동을 주도하던 좌파 지식인들은 내재적 발전론에 마르크스주의 유물론을 결합하여 '민중사학'을 낳았다. 조선시대 자본주의의 태동이 본질적으로는 봉건사회에 저항하는 민중들이 계급의식을 갖게 된 결과였으며, 주체적인 계급의식을 가진 민중들이 일제강점기를 거치며 프롤레타리아로서의 계급이 아닌, 피지배 민족으로서의 민족의식을 갖추게 되었다는 것이다. 이후로 우파 민족주의와 좌파 민족주의는 '근대화'를 둘러싸고 이데올로기적으로 대립했으며 이는 20세기 후반에 이르기까지 강렬한 좌우투쟁으로 분출되며, 포스트모더니즘을 둘러싼 논쟁으로까지 이어졌다.[17]

17 김정인, 「내재적 발전론과 민족주의」, 『역사와 현실』 77, 2010, 179~214쪽; 이현석, 「근대화론과 1970년대 문학사 서술」, 『한국현대문학연구』 47, 2015, 481~560쪽.

1970년대에 집중적으로 논의된 근대성의 문제는 1990년대에 다시 뜨거운 논쟁의 주제로 되돌아왔다. 정치, 사회, 역사학 등 모든 분과에서 한국의 근대성이 하나인지, 여럿인지, 아니면 한국적인 근대성이라는 것이 존재했는지, 그랬다면 그 실체가 무엇인지 등과 같은 비교역사적 물음이 적극적으로 제기됐던 것이다.[18] 근대가 귀환한 배경에는 냉전 종식과 동구권 붕괴, 이에 따른 좌우 갈등의 완화, 그리고 문화 이론으로서 포스트모더니즘의 도래가 있었다. 특히 동구권 몰락이 서구 자본주의 체제의 우월성을 증명하는 듯하고, 또 하나의 서구 이론으로서 포스트모더니즘이 갑작스럽게 사회 전반에 유행처럼 번져갈 때, 우선적으로 '한국의 근대'를 재정의해야하는 시급한 필요를 느꼈던 것이다.[19] 이는 미술사 서술에서도 마찬가지여서 역사적 시기로서의 근대가 언제 시

18 역사문제연구소 편, 『한국의 근대와 근대성 비판』, 역사비평사, 1996; 신재기, 「한국근대문학비평의 근대성 및 주체문제 ─ 1990년대 한국문학비평 연구 동향과 쟁점에 관해」, 『어문학』, 2000, 287~309쪽.

19 프레드릭 제임슨은 근대성의 귀환이 자본의 세계화 논리를 뒷받침하는 수단으로 활용된다고 비판했다. Fredric Jameson, *A Singular Modernity*, London : Verso, 2002, pp.7·8. 한국의 진보적인 영문학자로 민중문학이론에 지대한 영향을 미친 백낙청 또한 근대성의 논의에 대해 동구권의 실패나 제3세계의 후진성이 모두 서구 자본주의 사회의 제도가 없었던 탓으로 돌리는 근대주의의 단순 논리를 경계했다. 백낙청, 「문학과 예술에서의 근대성 문제」, 『창작과 비평』 21:4, 1993, 7~32쪽. 백낙청은 프레드릭 제임슨을 초청하여 긴 대담을 나눈바 있다. 백낙청, 「맑시즘, 포스트모더니즘, 민족문화운동」, 『창작과 비평』 18 : 1, 1990, 268~300쪽.

작됐는지 그 기점을 설정하려는 본격적인 시도 또한 1990년 이후에서야 시작됐다.

1990년 가을에 『월간미술』에서 기획한 좌담회는 근대 기점 논의에 집중했다.[20] 문명대, 안휘준, 허영환, 이구열, 최공호, 윤범모 등 미술사학자와 근대미술평론가가 한자리에 모인 이 좌담회에서 근대의 시작에 대한 의견은 각자의 학문적 혹은 정치적 입장에 따라 갈라졌다. 이는 일차적으로는 그 시대의 인물들이 살아있는 가까운 과거를 객관적으로 역사화하기 곤란한 실질적인 문제 때문이었다. 그러나 더 중요하게는 식민지, 해방, 분단, 전쟁, 정전상태라는 일련의 파괴적 단절을 거치면서 좌우의 이데올로기 대립이 지속되는 사회 안에서 역사에 대한 보편적 이해와 공통된 의미를 도출하는 과정이 쉽지 않았기 때문이다. 그러나 좌우를 막론하고 이들이 필연적으로 맞닥뜨리는 문제는 특정 시기에 일어난 사

20 문명대·안휘준·허영환·이구열·최공호·윤범모, 「근대미술의 기점을 어떻게 볼 것인가」, 『월간미술』, 1990.10; 문명대·안휘준·허영환·이구열·최공호·윤범모, 「근대미술의 전개와 쟁점」, 『월간미술』, 1990.11. 이후 근대 기점 논의는 한국근대미술사학회의 창립과 함께 본격화했다. 이구열·문명대·이중희·최원식·윤범모·김영순, 「근대기점 토론」, 『한국근현대미술사학』 2, 1995, 66~86쪽; 김현숙, 「한국근대미술 1920년대 기점 시론」, 『한국근현대미술사학』 2, 6~37쪽; 최열, 「근대미술의 기점에 대하여」, 『한국근현대미술사학』 2, 38~65쪽; 최열, 「근대미술 기점 연구사」, 『한국근현대미술사학』 13, 2004, 7~39쪽.

회적, 역사적인 변화를 인정하더라도, 그것이 추상적이고 개념적인 수준이 아니라 미술작품의 구체적인 양식변화를 통해 드러나지 않으면, '근대미술'을 주장할 수 없게 된다는 점이다. 이는 한국의 문학사에서 똑같이 제기되는 난관이었는데, 근대로의 전환이 자율적이었든 타율적이었든, 그것의 요체가 자본주의화이든 기술의 발달이든, 아니면 총체적인 서구화든 간에 이러한 변화를 실시간으로 반영하는 작품이 등장하지 않은 상황에서 근대문학의 기점을 설정하는 건 무의미하기 때문이다.

담론으로서의 '근대'와 '근대 이후postmodern'는 역설적이게도 1990년대에 동시에 도래한 셈이다. 그즈음에 미술사학자들은 동서양의 전공 영역을 막론하고 한국 근대로 연구 범위를 넓혔고, 그들의 지도를 받은 신진 학자들은 이전 세대가 좌우 대립의 연장선에서 추구했던 정치적 태도로서의 학문에서 벗어나 미술사학이라는 학문 분과 안에서 근대미술을 연구했다. 1988년에 시행된 월북미술가들에 대한 해금 조치 또한 근대미술사학에 주목할 만한 진전을 가져왔다. 월북 화가들이 대부분 서양화가였던 만큼, 해금 이후에서야 작가의 생애와 작품 발굴, 관련 자료 조사 등 기초적인 연구가 가능해졌던 것이다. 그에 따라 학자들은 양식 분석의 방법론과 아카이브 리서치를 결합한 실증적 연구를 심화하면서 근대 서양화단 연구의 커다란 공백을 메울 수 있었다. 진보성향의 민중

미술계열 평론가들은 1920년대 '프로 미술'의 전개를 연구하며 1980년대의 민중미술까지 이어지는 사회주의 미술운동의 역사를 정리했다. 또한 동시에 문화 이론으로서의 포스트모더니즘을 통해 미술에서 벗어나 당대의 시각문화 전반으로 연구 대상을 확장했다.[21]

3. 포스트모더니즘의 한국적 변용

근대의 재발견 혹은 재정의는 이론이자 현상으로서 포스트모더니즘의 실제와 한국적 수용의 가능성에 대한 치열한 논쟁과 동시에 일어났다.[22] 포스트모더니즘의 한국적 변용이라는 당대의 문제의식은 사실상 다분히 이율배반적인 성격을 갖고 있었다. 다원성을 기반으로 한 포스트모더니즘과 특수성을 주장하는 한국적 수용 사이의 갈등이 쉽게 해결될 수 없었고, 나아가 '제3세계'로서 국제정세의 주변에 위치한 한국에서 서구중심의 맥락으로부터 발생한 새로운 정신적 사조를 다시 한번 수동적으로 받아들이는 데

21 권행가, 앞의 글 참조.

22 포스트모더니즘의 논쟁이 전개된 양상은 문혜진, 『90년대 한국미술과 포스트모더니즘 - 동시대 미술의 기원을 찾아서』, 현실문화, 2015 참조.

대한 거부감이 그 유행의 한편에 팽배해있었기 때문이었다.

포스트모더니즘 논쟁은 이전 세대, 모더니즘과 민중미술의 이념적 대립의 뒤를 이어 보수적인 진영의 '탈모던' 미술과 미술비평연구회를 중심으로 전개되던 새로운 민중미술 진영으로 대립하여 전개되었다. 특히 평론가 서성록은 1989년부터 일련의 기고를 통해 민중미술을 '현실반영 능력'이 떨어지는 '신경질적이고 반항적인' '험악한 리얼리즘'이라고 정의했고, 이에 대해 민중미술진영의 진보적 평론가 이영철과 심광현이 반론을 제기하며 열띤 논쟁을 시작했다.[23] 한편 뉴욕에서 활동하던 미술가 박이소당시 '박모'로 활동, 1957~2004는 포스트모더니즘의 계보를 미국 문학에서의 형식문제, 탈구조주의의 철학적 사유, 탈산업사회로의 사회적 변동, 그리고 건축 및 예술 분야에서의 혁신 등, 네 가지로 구분하고, 한국에서 이와 같이 완전히 다른 맥락의 논의들이 구분 없이 뒤섞여 있음을 지적했다. 나아가 이일, 오광수, 김복영, 그리고 특히 서성록을 직접적으로 언급하며 모더니즘 회화 이후, 비판적 정치의식이 결여된 채 표피적인 양식의 변천만을 두고 한국적 포스트모더니즘으

23 박신의, 「포스트모더니즘 논쟁-미술비평을 중심으로-한국미술에서의 포스트모더니즘론 수용과정과 현황」, 미술비평연구회 편, 『문화변동과 미술비평의 대응-90년대 한국미술의 진단과 모색』, 시각과언어, 1992, 115~144쪽; 서성록, 『한국미술과 포스트모더니즘』, 미진사, 1993; 문혜진, 위의 책 등 참조.

로 통칭하는 것에 대해 반박했다.[24]

당시 박이소를 중심으로 한국의 필자들이 공유한 포스트모더니즘에 대한 견해는 상당 부분 미국의 미술사학자 할 포스터[Hal Foster]에 의존하고 있었다. 포스터는 각각 1983년과 1985년에 출판한 편서 『반미학』과 저서 『리코딩』을 통해 포스트모더니즘의 틀 안에서 아방가르드의 역할은 단순히 미술의 관습에 대한 "위반[transgression]"에 그치는 것이 아니라 정치적 "저항[resistance]"이라고 강조했다. 나아가 포스트모더니즘을 "모더니즘을 해체하고 기존질서에 저항하려는 포스트모더니즘"과 "후자[기존질서]를 찬양하기 위해 전자[모더니즘]를 거부하는 포스트모더니즘" 양자로 나누고 이를 각각 "저항적 포스트모더니즘"과 "반동적 포스트모더니즘"이라고 불렀다. 반동적 포스트모더니즘이 신보수주의의 증후로서 예술의 자율성, 가족의 가치, 종교의 권위 등을 포괄한 "전통"으로 회귀하면서 모더니즘을 "양식"으로 축소한 반면, 저항적 포스트모더니즘은 "전통의 비판적 해체"에 매진한다는 것이다.[25] 이와 같이 소위 '좋은' 포스트모더니

24 박모, 「포스트모더니즘의 의미와 한국미술」, 『문화변동과 미술비평의 대응』, 시각과 언어, 1992, 145~173쪽 참조.

25 Hal Foster ed., *The Anti-Aesthetic : Essays on Postmodern Culture*, New York : The New Press, 1998 [1983], x-xv; Hal Foster, "(Post)Modern Polemics", *Recodings : Art, Spectacle, Cultural Politics*, The New Press, 1999 [1985], pp.121~136.

즘과 '나쁜' 포스트모더니즘의 이분법은 민중미술계열의 평자들에게 적극적으로 수용되어, 한국적 포스트모더니즘은 체제 저항적인 '1980년대의 민족, 민중미술'이라는 결론으로 이어졌다.[26]

미술계보다 먼저 포스트모더니즘에 대한 논의가 활발하게 이루어진 것은 문학 분야였다. 특히 민족, 민중문학을 지향하는 진보적인 학자들에게는 1989년 가을에 프레드릭 제임슨이 방한해 백낙청과 나눈 긴 대화가 이듬해 『창작과 비평』에 게재된 것이 사회적 변화를 바라보는 분석의 틀로서 포스트모더니즘과 한국의 특수한 사회적 상황, 그리고 민족, 민중문학의 접점을 가시화한 중대 사건이었다.[27] 그러나 강내희가 지적한 바와 같이 당시의 문학계 역시 포스트모더니즘을 둘러싸고 보수적인 순수문학계와 진보 정치를 표방하는 민족, 민중문학계열의 평론가들이 논쟁을 벌이고 있던 때에도 실제 '포스트모던적'이라고 할 만한 문학 작품은 등

26 할 포스터는 앞으로 언급할 바와 같이 1988년 처음으로 북미에서 큰 규모로 개최된 민중미술 전시회였던 *Min Joong Art : New Cultural Movement from Korea* (New York : Artist Space, 1988)의 부대행사였던 심포지움에 성완경, 루시 리파드와 함께 참석했다. 1980년대의 포스트모더니즘에 대한 포스터의 이후의 견해와 한국미술에 대한 인상은 우정아, 「할 포스터 인터뷰 – 고질라와 밤비의 대화」, 『월간미술』 410, 2019.3, 54~57쪽 참조.

27 프레드릭 제임슨, 백낙청, 「맑시즘, 포스트모더니즘, 민족문화운동」, 『창작과 비평』 18, 1990.3, 268~300쪽.

장하지 않았다고 볼 수 있다. 강내희는 이를 두고 포스트모더니즘 작품은 없는데, 포스트모더니즘이 유행하는 "착시 현상"이라고 단언했다.[28] 이는 미술계 또한 마찬가지여서 포스트모더니즘의 이론적 관점에서 단색화가 현실과 동떨어진 자기 복제의 미술이라는 비난을 면키 어려웠던 것은 사실이나, 민중미술이 고수하던 계급적 갈등과 진부하고도 권위적인 사실주의에의 편향성과 민족주의 또한 할 포스터의 분류에 의하면 다분히 "반동적" 요소를 품고 있었다. 민중미술계열의 평론가로서 포스트모더니즘 논쟁의 중심에 있던 심광현 또한 시간이 흐른 뒤 "80년대가 문화연구 '없는' 문화운동의 시대였다면, 90년대 후반은 문화운동 '없는'(혹은 빈곤한) 문화연구의 시대"라고 회고하며 예술이 정치적 메시지를 전달하기 위한 수단으로서 급박하게 요구됐던 상황을 언급했다.[29]

결과적으로 1990년대 중반 이후 본격적으로 한국 문화계의 세계화가 제도적 측면에서 완수되고 주변으로서의 열패감이 잦아들면서, 포스트모더니즘이나 한국성, 혹은 한국적 전통과 같은 기존의 문제의식은 급격하게 그 효력을 잃고 논쟁 또한 수그러들 수밖에 없었던 것으로 보인다. 어쩌면 중심 담론의 부재와 문제의식의

28 강내희, 「쟁점과 시각―포스트모더니즘 비판―독점자본주의 문화논리비판시론」, 『사회평론』 6, 1991, 188쪽.

29 심광현, 「'문화사회'를 향한 새로운 문화운동의 과제」, 『문화과학』 17, 1999.3, 78쪽.

해체 자체가 당대 한국사회가 보여준 포스트모던적 증후였을지 모른다.

4. 세계화와 동시대

한국미술의 '동시대성'이라는 측면에서 1995년은 여러모로 의미심장한 해였다. 정권 초기부터 세계화를 기치로 내세웠던 김영삼 정부는 광복 50주년인 1995년을 세계화 원년으로 내세우고, 동시에 '미술의 해'로 선포하여 문화를 '세계화'하기 위한 굵직한 가시적 성과들을 냈다. 마침 100주년을 맞은 베니스 비엔날레에서 드디어 독립된 국가관을 개관하여 한국미술을 세계에 알리는 교두보를 마련했고, 국내에서는 전례 없는 대규모의 예산을 투입하여 광주비엔날레를 창설했다. 전후 최악의 유혈 사태를 동반했던 민주화 운동의 성지, 광주에서 막을 연 비엔날레는 한국의 정치적 성장과 사회적 안정, 문화적 자신감을 대내외에 과시하는 대형 축제였다. 1995년을 결산하는 좌담회에서 오광수는 앞서 언급한 여러 사업을 들어 "한국미술이 국제화하는 커다란 보루"가 마련되었다고 평가했다. 뒤이어 이종상은 "미술의 국제화란 우리 것의 국제화를 의미한다"고 단언했고, 이에 반해 김영나는 "요즘 세대들은 이

미 서구에 대한 열등감에서 벗어났다"며, 한국성을 지나치게 강조하는 것이 "오히려 부정적인 결과를 낳을 수 있다"고 진단했다. 이처럼 '국제화'의 성과에 대해서는 대체로 동의하면서도 여전히 '국제화'의 실천에 대한 의견은 다양하게 엇갈리고 있었다.[30]

이후 부산 비엔날레[1998], 미디어 시티 서울[2000] 등의 국제 미술 전시가 연이어 시작되고, 아트선재센터[1998]와 로댕 갤러리[1999년 개관, 2011년 '플라토'로 개명했다가 2016년 폐관] 등 전문적인 학예 인력을 갖춘 사립 미술관이 개관하면서, 한국이 마침내 세계 미술 지도에 등장하며, '동시대성'을 획득했다고 평가되고 있다.[31] 이처럼 한국미술의 세계화를 위한 제도적 기반을 마련한 데는 백남준[1932~2006]의 역할이 컸다. 1984년 〈굿모닝 미스터 오웰〉의 위성 생중계와 1992년 국립현대미술관에서의 회고전 등은 단순히 피상적으로 '세계에서 인정받는 한국인 미술가' 정도로만 알려졌던 백남준의 작품을 국내에 본격적으로 소개했다. 베니스 비엔날레 한국관 개관을 실질적으로 이끌어낸 것 또한 백남준이었고, 나아가 1993년 휘트니 비엔날레 서울전을 유치하면

30 김복영·김영나·박광진·오광수·이종상, 「송년좌담 ─ 미술의 해와 한국미술 국제화의 반성」, 『월간미술』, 1995.12, 96~102쪽.

31 배명지, 「세계화 지형도에서 바라본 2000년대 한국현대미술전시 ─ 글로벌 이동, 사회적 관계, 그리고 현실주의」, 『미술사학보』 41, 2013.12, 7~36쪽; 양은희, 「1990년대 이후 한국미술의 세계화 맥락에서 본 광주비엔날레와 문화매개자로서의 큐레이터」, 『현대미술사연구』 40, 2016, 97~128쪽.

서 해외 미술의 최신 조류가 한국에 유입되는 물꼬를 튼 것 또한 백남준이었다. 그는 특히 휘트니 비엔날레 서울전을 통해 "인포메이션 갭을 없애는 것", 즉 정보의 직접적이고 동시적인 소통이 한국의 시급한 당면과제라고 강조했다. 예를 들어 "fractal이나 virtual reality 같은 중요 개념"은 "일본에서 재수입을 기다리지 말고 일본과 동시에, 혹은 일본보다 앞서서 직접 구미에서 수입"해야 한다는 것이다.[32] 따라서 그가 말하는 '인포메이션'이란 단순히 미술에 국한되지 않고 과학과 철학, 대중문화 등을 아우르는 광범위한 분야의 지식이며, '갭'이란 바로 서구의 문물이 일본을 거쳐 한국으로 들어오는 시간차와 지리적 경계를 동시에 의미했다. 이처럼 당시 '세계화'란 사회 체제 전반에 걸친 변혁에 대한 요구였다기 보다는 한국 사회가 해외에서 유통되는 정보와 지식을 시간적, 지리적 경계를 초월하여 실시간으로 받아들이는 것으로 이해되었고, 이는 다만 백남준 개인의 의견에 그치지 않았다.

1993년의 휘트니 비엔날레는 차이와 경계의 문제를 충격적으로 제기했던 전시였다. 성적이거나 폭력적인 이미지의 출품작들은 미국 현지에서도 상당한 논란을 불러일으켰으며, 지금까지도 미국 내 대형 미술전시 중 가장 '정치적'이었던 사례로 꼽히고 있

32 백남준, 「선진 정보와 격차 해소 계기로」, 『조선일보』, 1993.8.3.

다.[33] 80여 명에 달했던 작가들의 인종, 성별, 섹슈얼리티, 출신지역 등은 전례 없이 다양했고, 따라서 작품의 주제 또한 정체성과 차이, 타자성에 집중되어, 당시 미국 사회가 내세웠던 다문화주의의 현실과 위기를 직면하게 했던 것이다. 결과적으로 한국의 고유한 정체성에 대한 요구를 견지한 채, 세계와 직접 소통하고, 동시대적인 보편성을 얻고자하는 한국미술계에 휘트니 비엔날레는 비록 파격적인 작품의 형식으로 충격을 안겼을 지라도, 차이와 타자에 대한 문제의식을 촉발시켰던 것으로 보인다. 이후 1995년 광주비엔날레의 대주제가 다시금 '경계를 넘어'로 설정된 데서도 휘트니 비엔날레의 영향력이 단적으로 드러난다. 당시 전시기획실장을 맡았던 이용우는 주제의 유사성에 대해, "광주의 경계는 인종이나 성차별, 민족 간의 벽이라는 서구적 의미와 다르다"며, "고급문화와 대중문화, 보편적 세계주의와 민족주의 미술 등 충돌을 일으키는 경계에 대한 재편"이라고 설명했다.[34]

실제로 1980년대 이래로 모더니즘과 리얼리즘, 참여와 순수,

33 이하 휘트니 비엔날레에 대해서는 Robert Smith, "At the Whitney, A Biennial with a Social Conscience", *The New York Times,* March 5, 1993; Hal Foster, et. al. "The Politics of the Signifier : A Conversation on the Whitney Biennial", *October 66,* Autumn 1993, pp.3~27; 김진아, 「전지구화 시대의 전시 확산과 문화 번역 ─ 1993년 휘트니 비엔날레 서울전」, 『현대미술학논문집』 11, 2007.12, 91~135쪽 참조.

34 「이용우 광주비엔날레 전시기획실장 인터뷰」, 『월간미술』, 1995.10.

제도권과 비제도권, 정치와 비정치 등으로 양분되어 대치상태에 있던 한국미술계는 1990년대에 들어서며 냉전종식을 비롯한 역사적 변화, 새로운 사회 현상이자 문화 이론으로서 포스트모더니즘의 도래와 '신세대 미술'의 탄생과 함께 기존의 경계들을 넘어서고자 했다. 특히 1990년대 초반까지 한국미술계의 주된 문제의식이 '한국성'이었다면, 이 즈음에 그에 대한 강박적 집착이 잦아들기 시작했던 것이다. 이전까지 '민족성', '자생성', '독창성', '정체성', '주체성' 등, '한국성'과 연계된 일련의 개념들은 보수적이거나 진보적인 필자들의 예술에 대한 견해 차이와 무관하게 끊임없이 언급되었다. 고유한 정체성에 대한 과도한 집착이 본질주의 혹은 배타적 민족주의로 의심을 받으면서도, 보편성에의 추구 또한 문화적 사대주의와 동일시되고 있었던 것이다. 그 기저에는 물론 근대 이후 미술의 형식이 '우리 것'이 아닌 까닭에 한국미술은 태생적으로 서구에 대해 종속적일 수밖에 없다는 열등의식이 자리 잡고 있었다. 단적으로 1980년대 중반부터 1990년대 중반까지 미술잡지들을 훑어보기만 해도 통틀어 '한국성'에 대한 논의는 다양한 형식으로 끝없이 벌어지고 있었음을 알 수 있다. 미술사학자 신채기는 한국미술이 한국적 정체성에 대한 "강박관념"을 갖고 있었으며, 이는 "본질주의적이고 자기함몰적인 정체성 이해"에서 기

인했다고 요약하기도 했다.[35]

그러나 1990년대 중반 이후, 가장 먼저 백남준의 뒤를 이어 해외에서 활동하는 한국인 미술가의 숫자가 늘어나고, 해외 유명 작가들의 국내 전시가 활발해지는 등의 제도적 성과로 세계화가 가시화됐다.[36] 여기엔 모더니즘과 민중미술이 상충하던 이념의 진영으로부터 자유로운 '신세대'의 등장과 같은 현상도 한몫을 했다. '신세대'란 대체로 설치, 영상, 복합매체 등을 자유롭게 활용하고, 제도적 권위와 이데올로기에 대해 냉소적이며, 대중문화와 상품미학, 통속적이거나 키치적 감수성으로 요약되는 도시적 삶의 현실을 다루는 작가들로 정의되었다.[37] 따라서 한국미술계의 동시대성은 제도적으로나마 민주화가 정착하고 냉전구도의 이데올로기적 대립에서 벗어나 거대 서사가 해체된 사회적 상황에서 등장했다고 볼 수 있다. 이처럼 제도화된 전시, 새로운 매체, 통속적

35 신채기, 「다문화시대의 한국미술과 그 정체성」, 『한국학논집』 55, 2014, 239~259쪽. 그 외 한국 현대미술에서의 한국성에 대한 논의는 정헌이, 「1970년대 이후 한국미술의 내셔널리즘과 미술비평」, 『서양미술사학회논문집』 31, 2009, 273~297쪽; 양은희, 「한국 근현대미술에서의 민족주의와 코스모폴리타니즘」, 『인문과학연구논총』 36, 2015, 237~266쪽.

36 국제 전시와 같은 제도적 차원에서의 동시대성에 대해서는 이숙경, 「글로벌리즘과 한국현대미술의 동시대성」, 『미술사학보』 40, 2013, 71~84쪽 참조.

37 「이달의 특집 – 신세대 그룹」, 『미술세계』, 1992.2, 52~57쪽.

소재를 통해서 드러나는 '동시대성'은 미술의 탈정치화 및 탈역사화의 혐의를 받을 수밖에 없었으나, 이 또한 '동시대성'의 한 특성으로 흡수되었다.[38]

38 할 포스터는 2009년 학술지 『옥토버(October)』의 특집호를 통해 '동시대성'에 대한 광범위한 설문을 주도했다. 그는 동시대 미술의 실천들이 "역사적 결정, 개념적 정의, 비평적 판단으로부터 자유롭게 부유하고 있다"고 진단하고, 네오-아방가르드나 포스트모더니즘과 같이 한때 예술과 이론을 주도했던 패러다임이 사라진 상황에서 동시대 미술이 그 자체로 강건한 '제도'가 되었음을 우려했다. 그는 이것이 단순히 거대 서사의 종말에 따른 파장인지, 상상의 산물인지, 신자유주의 경제의 효과인지를 질문하면서, 마지막으로 "이러한 존재의 명백한 가벼움"이 어떤 혜택을 줄 것인가를 물었다. Hal Foster, et. al., "Questionnaire on 'The Contemporary'", October 139, Fall 2009, p.3. 할 포스터가 기획한 특집호에서는 이와 같은 '동시대 미술'의 문제의식을 공유한 미술사학자, 미술가, 평론가, 큐레이터 등의 답변이 120여 페이지에 걸쳐 수록되어있다.

제2장

개념미술 개념주의 개념적 미술

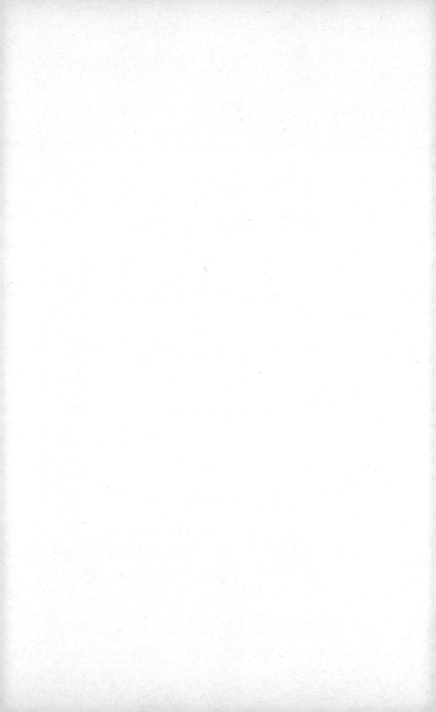

1. 개념미술의 미술사

한국에서 개념미술이라는 용어는 동시대 서양미술에 대한 지속적인 관심 및 참조의 결과로서 1960년대 말부터 본격적으로 미술계에 회자되기 시작했다. 개념미술이라는 용어는 전위적인 미술가 집단 플럭서스Fluxus에 참여하던 헨리 플린트Henry Flynt가 1961년에 작성한 「개념미술Concept art」이라는 짧은 글을 1963년에 라몬트 영La Monte Young이 역시 플럭서스 작가들의 퍼포먼스와 음악을 위한 텍스트를 담은 『모음집An Anthology』에 발표한 것이 처음이라고 알려져 있다. 하버드 대학에서 수학을 전공하고 언어철학에 경도됐으며 동시에 바이올린 연주자로서 플럭서스의 초기 퍼포먼스에 적극적으로 참여했던 플린트는 '개념미술'이란 "마치 소리가 음악의 재료이듯, 개념이 재료인 미술"이라고 폭넓게 정의했다. 또한 그는 '개념'과 그 개념을 호명呼名 혹은 지칭하고자 의도한 '언어'가 객관적 관계라고 믿었던 플라톤적 사고방식은 옳지 않다고 주장하며, 화자가 '이름즉, 언어'와 '의도즉, 개념'을 주관적으로 연결하

려는 "확고한 결심"을 한다면, 그 개념 자체로도 예술이 된다고 했다. 나아가 그는 이러한 개념으로서의 예술이 예술인 이유는 수학이 아름다운 것처럼 그 개념으로부터 감성적인 것과는 다른 심미적 쾌락을 얻을 수 있기 때문이라고 부연했다.[1] 그러나 영의 『모음집』 초판은 플럭서스 안에서 개인 출판사를 통해 제작되어 널리 유통되지 않았고, 당시 이들의 활동 자체도 미술계에서 크게 주목을 받지 못했기 때문에 개념미술의 역사에서 플린트는 한동안 진지하게 다뤄지지 않았다. 또한 다분히 상징적이면서 신비주의적인 성향에 논리의 비약이 더해진 플린트의 글과 활동은 플럭서스의 전형을 보여주는데, 플럭서스가 서구 현대미술의 범주 안에서도 난해한 일탈로 여겨졌던 만큼 이들의 활동이 이후 정립된 개념미술과 큰 차이가 있는 것도 사실이다.

명시적으로 '개념미술'을 표방하고 개념미술의 주류를 만들어낸 미술가로는 1967년 여름, 『아트포룸』에 「개념미술에 대한 문단들」을 발표한 솔 르윗Sol LeWitt이 있다. 르윗의 "아이디어가 미술

1 영이 출판한 책의 원제는 『우연의 작용, 개념미술, 반미술, 비결정성, 행위를 위한 기획, 다이어그램, 음악, 무용 구성, 즉흥, 무의미한 작품, 자연재해, 작곡, 수학, 에세이, 시의 모음집(An Anthology of Chance Operations, Concept Art, Antiart, Indeterminacy, Plans of Action, Diagrams, Music, Dance Constructions, Improvisation, Meaningless Work, Natural Disasters, Compositions, Mathematics, Essays, Poetry)』라는 긴 제목이었다.

을 만드는 기계"라는 문구는 이후 등장한 수많은 미술가들이 완성된 사물로서의 미술이 아니라 아이디어로서의 개념만으로 미술을 추구할 수 있게 만든 금언이나 마찬가지였다. 미술사학자 벤자민 부클로는 개념미술의 역사와 계보를 정리한 1989년의 논문, 「개념미술 1962~1969−행정의 미학에서 제도 비판으로」에서 르윗의 1962년작, 〈무제−빨간 네모, 하얀 글씨〉가 바로 이러한 개념과 지각 사이의 근본적인 대립을 명료하게 보여준 작품이라고 설명했다.[2] 르윗은 정사각형의 캔버스를 격자로 분할하여 동일한 아홉 개의 정사각형으로 나누고, 그중 네 칸은 빨강, 나머지 네 칸은 흰색으로 칠하고, 중앙의 사각형은 뚫어서 전시장의 흰 벽이 보이게 했다. 빨간 네모에는 흰 글씨를, 흰 네모에는 빨간 글씨를 썼는데, 빨간 네모에는 각각 "빨간 네모RED SQUARE", "흰 글씨WHITE LETTERS"라고 되어있고, 흰 네모에는 각각 "흰 네모WHITE SQUARE", "빨간 글씨RED LETTERS"라고 되어있다. 따라서, 이 작품을 대하고 있으면 누구라도 글씨를 읽는 독자로서의 자아와 색채를 보는 관람자로서의 자아 사이의 끝없는 변환을 경험할 수 있다. 이 두 경험, 즉 읽기와 보기, 혹은 언어를 이해하는 행위와 사물을 지각하는 행위가 동시

2 Benjamin H. D. Buchloh, "Conceptual Art 1962-1969 : From the Aesthetic of Administration to the Critique of Institutions", *October 55*, Winter 1989, pp.105~143.

에 일어날 수는 없을 것이다. 부클로는 르윗을 통해 미술이 "공간적이고 지각적인 경험으로서의 사물"에서부터 "언어적 정의"로 대체 되었고, "언어적 정의"로서의 미술이 이룩한 가장 큰 성취는 "사물"로서 미술이 갖고 있던 "상품으로서의 위상과 그 분배의 방식"에 도전한 것이라고 정리했다.

조셉 코수스Joseph Kosuth 또한 1966년부터 '예술art', '의자chair', '의미meaning', '정의definition' 등의 개념을 풀이한 사전 텍스트를 확대 복사하여 벽에 설치하고, 〈Titled(Art as Idea as Idea)유제(아이디어로서의 예술이라는 아이디어)〉라는 연작으로 발표해 조형성을 최소화한 언어 텍스트로의 전환을 보여줬다. 코수스는 1969년 『스튜디오 인터내셔널』에 「철학 이후의 미술」이라는 글을 세 차례에 걸쳐 게재하면서 미술의 기능이란 더이상 장식품으로 작용하는 미적 대상이나 취향의 산물이 아니라 미술이라는 개념을 탐구하는 '분석 명제'여야 한다고 주장했다. 코수스가 '분석 명제'를 거론했던 배경에도 역시 회화라는 특정한 매체가 내포한 내적 표현 혹은 외부 세계의 재현이라는 함의를 거부하고자 하는 의지가 있었다. 그는 미술이란 뒤샹의 유산을 이어 오직 '미술'의 본질을 형성하는 담론을 지적으로 탐색하는 자기참조적 동어반복의 과정일 뿐이라고 정의했다.[3]

3 Joseph Kosuth, "Art after Philosophy", *Art after Philosophy and After : Collected*

1966년 영국에서 테리 앳킨슨Terry Atkinson과 마이클 볼드윈Michael Baldwin을 중심으로 결성된 그룹 아트 앤 랭귀지Art & Language는 1969년부터 『개념미술 저널The Journal of Conceptual Art』를 발간하면서 역시 표현이 아닌 이론적 성찰로서의 미술을 중시했고, 이러한 경향은 찰스 해리슨Charles Harrison과 테리 스미스Terry Smith 등의 이론가들이 그룹에 합류하면서 두드러졌다.[4] 아트 앤 랭귀지는 1972년 제5회 카셀 도큐멘타에 〈인덱스 01〉을 출품했다. 전시장에는 그룹의 멤버들이 출판했거나 혹은 미출간 원고들을 담은 여덟 개의 파일 캐비닛을 두고, 주위를 둘러싼 벽에는 원고들을 교차 참조하여 만든 인덱스들이 게시됐다. 예술에 대해 서로 주고 받은 담론 자체가 예술로 제시된 이 전시는 이후로도 아트 앤 랭귀지의 지속적인 활동이 됐고, 작가들이 뉴욕과 호주 등 폭넓은 범위에서 교류를 하면서 코수스 또한 함께 하게 됐다.[5] 이처럼 개념미술은 회화라

Writings, 1966~1990, Cambridge : The MIT Press, 1991, pp.13~32.

4 코수스와 아트 앤 랭귀지 사이의 관계에 대해서는 Robert Bailey, "Introduction : A Theory of Conceptualism", in Terry Smith, *One and Five Ideas : On Conceptual Art and Conceptualism,* Durham : Duke University Press, 2017, pp.1~36 참조. 르윗이 이후에 발표한 「개념미술에 대한 문장들」이 바로 아트 앤 랭귀지의 저널 1호에 실렸다. Sol LeWitt, "Sentences on Conceptual Art", *Art-Language : The Journal of Conceptual Art,* vol.1, no.1, May 1969, pp.11~13.

5 Terry Smith, *Contemporary Art : World Currents*, Upper Saddle River : Prentical Hall, 2011, p.36.

는 그린버그식 모더니즘의 절대적인 매체, 완전한 저자^{著者}로서 미술가의 위상, 오리지널한 조형성을 갖춘 사물로서의 작품에 대한 저항에서 시작했다. 따라서 그 실천은 1960년대 중반부터 언어적 텍스트뿐 아니라 설치, 퍼포먼스, 대지 미술, 사진과 영상 등 다양한 방식으로 표출됐고, 이들이 처음부터 '개념미술'이라는 명칭으로 통합된 것도 아니었다.

평론가 루시 리파드^{Lucy Lippard}는 존 챈들러^{John Chandler}와 함께 1968년에 『아트 인터내셔널』에 「미술의 탈물질화」를 기고했다. 이들은 새로운 미술가들이 개념적인 문제에 천착하면서 글자 그대로 사물이 완전히 무용해지는 가능성을 제기했다면서, '탈물질화'의 주된 동인으로 미술의 상품화에 대한 반발을 들었다. 리파드는 이후 1973년에 『6년─1966년부터 1972년까지 예술적 사물의 탈물질화』라는 책을 출간해서 "미니멀, 반형태^{anti-form}, 시스템, 대지, 혹은 프로세스 아트라고 불리는 모호한 영역에 대한 언급과 함께 소위 말하는 개념미술 혹은 정보 미술이나 아이디어 미술"을 연대기적으로 수합했다.[6] 책의 긴 부제는 그때까지도 다양한 매체

6 Lucy R. Lippard ed. *Six Years : The dematerialization of the art object from 1966 to 1972 : a cross-reference book of information on some esthetic boundaries : consisting of a bibliography into which are inserted a fragmented text, art works, documents, interviews, and symposia, arranged chronologically and focused on*

와 미술 형식의 실험들을 포괄할 하나의 용어를 확정하지 못했다는 사실을 보여주고 있으나, 이 책은 결과적으로 개념미술의 정착에 결정적인 역할을 했다.

리파드의 『6년』은 다루는 미술이 작가의 사고를 담은 텍스트로 환원된 산물이었던 만큼, 책이면서 동시에 그 자체가 작품과 크게 구별되지 않았다. 이처럼 작품에 대한 출판물이자, 그 출판물이 곧 작품이 되는 반-예술적이고, 탈-기념비적이며, 객관적 언어화를 추구하는 텍스트로서의 특성은 일찍이 1966년 미술가 멜 보크너Mel Bochner가 뉴욕의 스쿨 오브 비주얼 아트 갤러리에서 기획했던 전시 '진행 중인 드로잉과 기타 종이 위의 가시적인 것들이지만 반드시 미술이라고 봐주기를 의도하지는 않은 것들'과 1968년 큐레이터 세스 시겔롭Seth Siegelaub의 기획전 '제록스 북'에서도 확연히 드러났다.[7] 보크너는 칼 안드레Carl Andre, 댄 플래빈Dan Flavin, 에바 헤

so-called conceptual or information or idea art with mentions of such vaguely designated areas as minimal, anti-form, systems, earth, or process art, occurring now in the Americas, Europe, England, Australia, and Asia (with occasional political overtones), Berkeley : The University of California Press, 2001. 초판은 1973년에 발행.

7 이러한 특성은 앞서 언급한 영의 『모음집』에서도 드러난다. 그 기원을 따지자면 플럭서스의 정신적 지주라고 할 마르셀 뒤샹의 〈가방 속의 상자(Box in a Valise)〉(1935~41)가 될 것이다.

세Eva Hesse, 도널드 저드Donald Judd, 솔 르윗 등, 미니멀리즘의 대표적인 미술가들로부터 드로잉을 비롯한 각종 문서들을 받아 공책 크기의 용지에 복사해서 스프링 파일에 알파벳 순서로 철했다. 그는 이렇게 만든 파일을 네 개의 복사본으로 마련하여 전통적인 조각을 전시하듯 직육면체의 흰색 대좌 위에 각각 하나씩 얹었다. 시겔롭의 '제록스 북'은 그마저의 전시 형태도 생략한 채, 르윗, 안드레, 로버트 배리Robert Barry, 더글러스 휘블러Douglas Huebler, 코수스, 로버트 모리스Robert Morris, 로렌스 위너Lawrence Weiner 등의 드로잉을 복사해서 편집한 책으로만 공개됐다.

이후 일련의 대규모 전시들, 대표적으로 하랄트 제만Harald Szeemann의 1969년 '태도가 형식이 될 때'와 1972년 제5회 카셀 도큐멘타 '현실을 질문하다—오늘날의 회화적 세계들', 1970년 뉴욕 근대미술관의 '인포메이션'과 유대인 미술관의 '소프트웨어' 등은 이전 시기의 미니멀리즘과 앗상블라주에서도 확고하게 유지되던 사물로서의 미술의 위상이 개념의 정보적 소통이라는 실행의 영역으로 완전히 전환되었음을 보여줬다. 특히 한스 하케Hans Haacke는 '인포메이션'에서 〈근대미술관 투표〉를 발표하여 개념미술의 정치적 선회이자 동시에 제도비판적인 네오-아방가르드의 본격적인 시작을 알렸다. 그는 전시장에 투명한 투표함 두 개를 설치하고 "록펠러 주지사가 닉슨 대통령의 인도차이나 정책을 비난하지 않았다는 사실이 11월

에 그에게 투표하지 않은 이유가 되었는가?"라는 질문을 게시했다. 이는 미국의 캄보디아 폭격이라는 당시 베트남전에 대한 비판적 언급일 뿐 아니라, 뉴욕 주지사이자 근대미술관의 운영에 지대한 영향을 미치던 재단 이사 넬슨 록펠러의 정치적 행보, 그리고 미술관과 정치권의 태생적이면서도 은밀한 결탁 관계를 드러내는 강력한 메시지였다. 물과 풀, 바람 등을 활용했던 하케의 다른 작품들이 실제 장소에서 실시간으로 일어나는 물리적 현상을 통해 관객의 지각 반응을 유도하는 현상학적 작업이었다면, 〈근대미술관 투표〉는 관객과 장소의 상호작용을 인지심리학이라는 생리적 수준이 아니라, 구체적인 정치사회적 맥락에서 일어나는 정보의 소통이라는 현실 수준으로 확장한 것이다.[8]

한국미술계에 '개념미술' 혹은 '컨셉추얼 아트'라는 용어는 이 무렵에 인구에 회자됐다. 이른 사례로는 1968년 『조선일보』에서 미국 『뉴스위크』지[誌]를 인용해 미국 미술의 다채로운 변화를 언급하면서 루시 리파드의 '탈물질화'를 '반구체화 운동'이라고 언급한 기사가 눈에 띈다.[9] 그런데 기사에서는 "회화나 조각도 의미를 잃어버린" 새로운 경향의 작가들에 대해 "분별 있는 사람들이며, 석사학위를

8 David Joselit, *American Art after 1945*, London : Thames&Hudson, 2003, pp.130·131.
9 「추상과 조형시대서 다원주의 시대로」, 『조선일보』, 1968.7.30.

가진 사람"도 많지만, 마약의 일종인 LSD나 마리화나 같은 환각제에 탐닉하는 사람도 있다고 언급하여 이처럼 파격적인 미술 행위가 단순히 예술의 실험만이 아니라 부도덕한 일탈이거나 반사회적 반항으로 인식됐던 당시 한국 사회의 경향을 드러낸다. 마이클 하이저Michael Heizer의 대지 미술을 언급하면서, 동시에 개혁적인 미국 미술가들이 환각제를 상용한다는 언급은 며칠 후 『동아일보』 기사에도 등장했다. 이와 같은 몇몇 기사는 이후 제4집단 등 파격적인 퍼포먼스와 예술 매체의 전위적인 통합을 추구했던 한국미술가들의 행보가 서양으로부터 받아들인 퇴폐풍조의 일환이라는 대중적인 인식으로 연결됐던 하나의 계기를 보여준다.[10]

당시는 국외여행이 극도로 제한되었고 그나마도 검열을 거쳐 수입되는 몇 종의 해외 잡지를 빼고는 서구로부터 미술 정보를 얻을 출처가 한정적인 시기였다.[11] 따라서 일간지보다 전문적인 해

10 「언더그라운드 예술(4) 미술」, 『동아일보』, 1968.8.1. 제4집단에 대해서는 조수진, 「제4집단 사건의 전말 – 한국적 해프닝의 도전과 좌절」, 『미술사학보』 40, 2013, pp.141~172; 송윤지, 「제4집단의 퍼포먼스 – 범 장르적 예술운동의 서막」, 『한국미술사교육학회지』 32, 2016, 347~69쪽; Sooran Choi, "Never a Failed Avant-Garde : Interdisciplinary Strategy of the Fourth Group, 1969-1970", in Kyunghee Pyun and Jung-Ah Woo eds. *Interpreting Modernism in Korean Art : Fluidity and Fragmentation,* New York; Routledge, 2021, pp.166~175 참조.

11 이 시기 미술가들이 해외 미술 정보의 출처로 언급했던 잡지는 『미술수첩』, 『아트 인 아메리카』, 『아트 뉴스』 등과 『라이프』나 『타임』 같은 대중 잡지가 있다. 이건용은 독

외의 미술지를 통해 국외의 새로운 조류를 탐색했던 작가들 또한 개념미술의 정의와 특정 미술가를 여타의 흐름과 구분하여 이해하기보다는 해외에서 성행하는 매체와 형식의 실험이라는 측면에서 뭉뚱그려 받아들였던 것으로 보인다. 강태희는 개념미술이 한국에 공식적으로 등장한 게 1970년 『A.G』 2호에 번역된 『아트 인 어메리카』의 기사, 「불가능의 예술Impossible Art」이라고 보고 있다.[12] 이강소 또한 후배들의 요청으로 이 글을 번역해서 서울대의 『미대학보』에 「과감한 예술가들」이라는 제목으로 소개했으며 당시의 미술가들에게 상당한 영향을 주었다고 회고했다.[13] 「불가능의 예술」에서는 당대의 미술을 "판매불가, 수집불가, 전시불가하여, 기존의 어떤 표준으로도 인식 불가능한 산물"이라고 정의하고 대지Earthworks, 물Waterworks, 하늘Skyworks, 생각Thinkworks, 허무Nihilworks, 건축Archiworks으로 분류하고 많은 화보와 함께 실었다. 『A.G』에는 그

일 문화원, 프랑스 문화원, 미국 문화원 등을 주기적으로 방문하여 해외 잡지를 열독했다고 회고한다. 이건용과 필자의 전화 인터뷰, 2020.12.16.

12 David L. Shirey, "Impossible Art—What It Is", *Art in America*, May/June 1969, pp.32~47을 번역한 다빗 시레이, 「불가능의 예술이란 무엇인가?」, 『A.G』 2 , 1970, 32~33쪽에 게재됐다. 강태희, 「우리나라 초기 개념미술의 현황—ST 전시를 중심으로」, 한국현대미술사연구회 편, 『한국 현대미술 197080』, 학연문화사, 2004, 22쪽; 미술연구소, 「1960~70년대 한국의 실험미술—AG, ST, 대구현대미술제—이강소 대담」, 『국립현대미술관 연구논문』 제8집, 2016, 192쪽 참조.

13 「이강소 대담」, 192쪽.

중 "Thinkworks"가 "사념작품"이라고 번역되어 있는데, 여기서는 시겔롭의 갤러리와 더글러스 휘블러, 코수스, 로렌스 위너, 로버트 배리, 이언 윌슨Ian Wilson 등 지도와 사진, 문서 등을 개념 전달의 매체로 활용하는 대표적인 미술가들을 소개했다.[14]

같은 해 1970년 5월호 『공간』에 실린 「김구림—그 불가해의 예술」은 「불가능의 예술」과 유사한 지면 구성을 보여준다.<도1>[15] 편집자는 "미술작업은 종래의 손의 작업이란 과정을 거치지 않은 채 하나의 관념으로서나 아이디어로서만 완성"된다며, 김구림1936~이 "조형의 장"을 확대하여 "화랑에서 대지로" 나아갔다고 썼다. 그의 프로젝트들은 "현실적으로 불가능"하기 때문에 프로젝트로만 끝나는 "관념의 예술"이며, 따라서 지면을 통해 사진 콜라주로만 소개한다는 것이다. 이어지는 네 페이지에 걸쳐 게재된 김구림의 사

14 필자 셔레이는 당시 『뉴스위크 매거진(Newsweek magazine)』의 미술 평론가였고 "불가능의 예술"을 주제로 한 해당호의 특집 기사에는 셔레이와 당시 뉴욕 구겐하임 미술관의 관장이던 토마스 메서(Thomas M. Messer)가 참여했다. 공교롭게도 메서는 바로 이듬해인 1971년 구겐하임에서 예정되었던 한스 하케의 개인전을 전격 취소하여 큰 물의를 빚었다. 메서는 하케의 〈샤폴스키 외, 맨해튼 부동산 소유 현황—1971년 5월 1일 현재 실시간 사회 체계〉를 문제삼아 전시를 취소했고, 큐레이터였던 에드워드 프라이를 해고해, 미술관에 의한 현대미술의 대표적인 검열 사례로 제도비판적 개념미술의 역사에 오명을 남겼다.
15 「김구림—그 불가해의 예술」, 『공간』, 1970.5, 72~75쪽. 당시 『공간』의 편집장은 오광수였다.

〈도 1〉「김구림 - 그 불가해의 예술」, 『공간(*SPACE*)』 42 (1970.5), 72·74쪽 지면.

진은 달표면에 '입산금지'라는 푯말을 세워둔 장면과 비어있는 서
양풍 목조 주택의 실내 한가운데에 뿌리를 내린 거대한 수목이 지
붕을 뚫고 자라난 장면, 거대한 바위산의 암반을 수평으로 가로질
러 정사각형의 판을 끼워둔 장면 등을 담고 있다. 이는 과연 실현
불가능한 수준의 '대지미술'이자, 실현의 가능성과는 무관하게 작
가의 '아이디어'를 작품으로 제시, 그리고 출판물이 곧 전시의 장
場을 대신한다는 면에서 '개념미술적'이다. ST의 작가들보다 앞서
제4집단 등을 통해 한국 전위미술의 대표적 작가로 ST와도 활발
한 교류가 있었던 김구림의 지면 작업에는 이처럼 이후 등장하는
개념미술작품들의 여러 요소들이 내포되어 주목할 만하다.

1970년 9월호 『공간』에서 윤명로는 백남준의 소개로 뉴욕 아

방가르드 페스티벌에 참관하고 뒤이어 6회 파리 비엔날레에 방문, "작가, 무용가, 시인, 철학자, 심리학자, 과학자들에 의해 공동 제작"된 작품들을 보며 "예술이 예술이기를 바라는 낡아빠진 조형주의의 어설픈 참여"는 외면당하는 현실을 강조하고, 최신의 조류로 "Conceptual art"와 "Earth art" 등이 대변하는 "벽이 없는 미술관 운동의 시도"를 보고하고 있다.[16] 같은 지면에서 임영방과 시인 성찬경은 작품 자체보다는 "우리는 예술을 이렇게 생각한다는 개념의 표현"이 현대미술의 추세라고 진단했다.[17] 이어진 "국제적인 미술의 새로운 동향"에 대한 설문에서 이세득은 "일군의 관념적 예술Conceptual Art 작품들은 뒤샹의 변기를 확대한 듯한 과거와의 관계를 표시"하면서, "반예술 내지 조형형성의 중단을 표명"했다고 회신했다. 따라서 비록 개념미술, 사념미술, 관념적 예술에서부터 콘셉추얼리즘까지 용어는 일관되지 않았으나, 1970년 즈음이면 이미 많은 미술가 및 평론가들이 탈물질화이자 조형에 대한 도전,

16 윤명로, 「현대미술의 동향 – 현상과 전망」, 『공간』, 1970.9, 29~31쪽. 이는 특집 기사로 많은 지면을 화보에 할애하여 칼 안드레, 세키네 노부오 등 서구와 일본의 다양한 작품 경향을 보여주고 있다.

17 임영방·성찬경, 「대담 – 현대미술 그 추세와 전망」, 『공간』, 1970.9, 40~44쪽. 시인으로 성균관대 교수를 지낸 성찬경은 성능경의 사촌이었다. 성능경은 학창시절 성찬경과 가까이 지내면서 예술의 다양한 방면에 해박한 지식을 갖고 있던 그로부터 지대한 영향을 받았다고 회고했다. 성능경과 필자와의 전화 인터뷰(2022.4.23).

그리고 매체의 다변화를 추구하는 개념미술에 대한 인식을 갖고 있었던 것으로 보인다.

2. 이우환과 관념의 시공간

1974년 4월호 『공간』지에 당시 편집장이기도 했던 박용숙은 「왜, 관념예술인가?」라는 제목의 긴 글을 실었다. 이는 막연히 또 하나의 서구미술 사조가 아니라 앵포르멜 이후 한국미술의 성과를 진단하기 위한 새로운 틀로서 개념미술을 조망하고자 했던 드문 시도다.[18] 그러나 이 글에서의 관념예술이 정확히 코수스나 르윗류의 개념미술을 의미하는 건 아니다. 박용숙은 추상미술 이후, 다양한 매체를 포괄하며 확장된 서구미술 전체를 폭넓게 "관념예술"이라고 규정하고, 이를 "방법정신의 미술"이라고 부연했다. 나아가 그는 한국의 미술계에서 관념예술이란 1960년대를 전후로 등장한 앵포르멜이라고 할 수도 있겠으나, "박서보 방법"은 여전히 추상표현주의 시대의 이념을 답습하며 회화를 자기표현의 수단으로 삼고 있기 때문에 진정한 관념예술에 미치지 못한다고 썼

18 박용숙, 「왜, 관념예술인가?」, 『공간』, 1974.4, 8~18쪽.

다. 그는 서구 유럽에서 관념예술이 등장한 역사적 배경이란 유럽 문명이 근대 자본주의 사회의 병폐에 직면하여 마침내 "시대의 허상성"을 깨닫고 이로부터 벗어나 "실상화"하려는 움직임이라고 했다. 한편 한국아방가르드협회^{이하 'AG'}와 정찬승 등의 해프닝은 특권적 존재로서의 예술가를 포기한 채 "우선 내가^{화가} 다만 여기에 있다"를 증명하는 의식을 시도했다는 점에서 과거의 회화로부터 벗어나고자 했으나, 이들은 한스 하케와 달리 이러한 "허상"을 만들어낸 부르주아 계급과 그 정치권력에 저항하지 않았다는 점을 지적했다. 박용숙은 관념예술의 역사적 조건은 데카르트적 인식의 주체를 청산하는 실존주의적 "대지^{大地}의 문명"이고, 한국에서는 발생지인 유럽과 같은 역사적 당위성이 없기 때문에 실현 불가능하다고 요약했다. 따라서 이글에서 요구하는 관념예술은 앞서 논의한 개념미술, 즉 저자로서의 권위를 부정하고 제도비판을 의식한다는 점에서 어느 정도는 유사하나 여전히 "방법정신" 등은 정확한 맥락에 대한 이해 없이는 선뜻 파악이 어렵다.

박용숙의 글을 이해하기 위해서는 당시 『공간』을 통해 한국미술계와 밀접하게 소통하던 이우환^{1936~}의 언어를 알아야 한다. 이글에는 이우환의 어법이 분명하고도 내면화된 형태로 드러나, 당시 한국에서 유통되던 개념미술의 하나의 주된 맥락을 보여주기 때문이다. 이우환은 미국 미니멀리즘에서 미술이 전통적 환영주의

illusionism로부터 '사물을 있는 그대로' 제시하는 즉물주의literalism으로 전환됐으며, 이를 통해 데카르트적인 인식론에서 메를로-퐁티의 현상학적 지각으로 선회한 패러다임의 변화를 일찍이 간파했다. 그는 여기서 더 나아가 서양 철학의 이분법적 한계를 동양 사상으로 극복했다고 일컬어지는 일본 근대 철학의 거두 니시다 기타로西田幾多郎를 적극적으로 인용하여 1960년대 등장한 일본의 새로운 미술이 '근대 초극'의 한 방편이 될 수 있다고 제시했다.[19]

이우환은 1969월 6월, 거대한 원통형으로 흙을 퍼내 땅 위에 쌓고 공동空洞을 함께 보여준 세키네 노부오関根伸夫의 〈위상-대지〉에 대한 평문 「존재와 무를 넘어」로 일본 미술계에 파란을 일으켰다. 옵아트 경향이 대세이던 시기에 이우환은 다른 평자들과 달리 세키네의 작품에서 요철凹凸의 대비를 통한 시각의 문제가 아니라, 근대성을 초월한 인간으로서 "있는 그대로의 세계"와 마주하는 장소와 그 관계적인 경험을 논의했다. 미술이란 작가로서의 인간 주체가 객체로서의 자연을 표상한 결과가 아니라, 이러한 주객의 이원론으로부터 자유로운, 사물과 자연의 '있는 그대로의' 만남을 통해 의미가 탄생한다는 것이다.[20] 이후 지인으로부터 돌덩어리

19 이우환, 이일 역, 「오브제 사상의 정체와 그 행방」, 『홍익미술』, 1972, 86~96쪽. 일본어 원본은 『디자인 비평』 9(1969년 6월호)에 게재.

20 김미경, 「이우환의 세키네 노부오론(1969) 연구」, 『한국근현대미술사학』 14, 2005, 243~278

하나를 우편으로 배송받은 일화로 서두를 연 「오브제 사상의 정체와 그 행방」에서 그는 "세계를 살아있는 자연의 넓이로부터 절단하여 작가의 지배·소유 의식에 의해 추상화하고 표상물로 만들어 정보화하려는 대상주의적對象主義的 사고"가 미술의 원리인데, 그 근원은 바로 "초극"해야 할 서구 근대 인간중심주의에 있다고 주장했다. 나아가 "세계에 대한 의식의 우위라고 하는 근대인의 생각"에 의해 만들어진 "상像"은 애초부터 자연과 무관한 가설로서의 "허상虛像"이며, 이와 같은 "허상"에 대한 인식에서 태어난 것이 바로 "오브제"라고 정리했다. 이에 덧붙여 세계를 대상화하고자 하는 인간의 "자기확장적 작용"이 장치화한 결과가 바로 근대 과학 및 테크놀로지의 발달인데, 이미 "원자·수소폭탄" 같은 사물이 자기증식하면서 궁극적으로 인간이 만들었으되 인간을 파괴할 수도 있다는 가공할 미래를 언급하기도 했다. 이후 그는 모노하もの派의 작가들에 대해 주체로서의 작가가 재료를 의지대로 사용한다는 이전 시대의 영웅주의에서 벗어나 만들기를 포기하고 "인간과 다른 요소가 등가等價한 길"을 열었으며, "탈정보, 탈공업, 우주 생태학 사회"를 추구했다고 평가하기도 했다.[21] 요컨대 박용숙이 설파

쪽 참조.
21 이우환, 「모노하에 관해서」, 『공간』, 1990.9, 60~65쪽.

한 바, 관념예술이 데카르트적 유럽 근대 문명이 마주한 "시대의 허상성"에 대한 대응이라는 수사는 온전히 이우환의 것이었다.

예술과 사회에 대한 이우환의 비판적인 인식은 안보투쟁에서 전공투全共鬪로 이어진 1960년대 일본 사회의 소요騷擾를 이방인의 눈으로 목도하며 생겨난 권력 구조에 대한 회의에서 유래했던 것으로 보인다.[22] 1970년대 초까지 이우환은 세키네를 비롯하여 타마미술대학多摩美術大學 출신의 작가들과 함께 활발한 비평 활동을 지속하며 모노하라는 일본 현대미술의 큰 조류를 이끌었다.[23] 그러나 이우환은 '물질'을 지칭하는 '모노하'라는 명칭에 대해서는 부정적이었다.[24] 그가 물성 자체보다는 사물이 장소와 시간이라

22 이우환·김용익·문범, 「이우환과의 대담」, 『공간』, 1990.9, 88쪽.

23 1970년 2월 『미술수첩』의 특집 기사 「발언하는 신인들 – 비예술의 지평에서」에서 세키네 노부오와 타마 미술대학 출신들인 코이즈미 스스무, 나리타 카츠히코, 스가 키시오, 요시다 카츠로 등이 소개되면서 이우환의 주재 아래 "'모노'가 여는 새로운 세계"라는 제목의 좌담회가 열렸다. 흔히 이를 모노하의 공식적인 시작이라고 한다. '모노'란 한자 '물(物)'의 일본어 발음으로서 한자어 발음인 '부쯔'가 아닌 '모노'를 히라가나로 쓴 제목은 한편으로는 이전 세대 미술가 집단인 구타이(具体美術協会)가 표방했던 '물질'과 차별화하고, 다른 한편으로는 불어에서 유래한 미적 대상으로서의 '오브제'와 구분하기 위한 방책이었다. Mika Yoshitake, "Mono-ha : Living Structures", *Requiem for the Sun : The Art of Mono-ha,* Los Angeles : Blum & Poe, 2012, pp.99~100.

24 처음에는 이우환과 타마 미술대학 출신들의 집단이라고 하여 '이+타마비케(李+多摩美系)'라고 불렸다. 미네무라 토시아키, 「'모노하'라는 것은 무엇이었는가(モノ派とは何であったか)」, 1986, 峯村敏明」, https://www.kamakura.gallery/mono-ha/minemura.html 참조.

는 상황 속에서 행위와 결합하여, 그로 인해 만들어지는 인과관계에 의해 특정한 사물로 존재하게 되는 방식에 더 집중했기 때문이다.[25] 예를 들어 1969년작 〈관계항−현상과 지각 B〉가 일반 관람자에게 제시되는 방식은 고정된 사물, 즉 금이 간 유리판 위에 얹힌 돌덩어리다. 그러나 이 형태는 틀림없이 그 이전에 일어난 순간적인 어떤 행위, 즉 작가 이우환이 유리판 위에서 상체를 구부려 큰 돌을 두 손으로 들어 올렸다가 아래로 떨어뜨린 그 사건을 반영한다.[26] 질케 폰 베르스보르트-발라베는 이 균열의 순간이 이우환이 캔버스 한가운데에 점을 찍는 그 순간과 마찬가지로서, 이우환의 작품은 "고도로 집중된 행위의 직접적인 결과"로 존재하면서 관람자들로 하여금 그 시간과 장소에 없었다고 하더라도 충격의 순간을 지각하게 한다는 점에서 "공감각적 현상"이라고 했다.[27]

25 Alexandra Munroe, "The Laws of Situation : Mono-Ha and Beyond the Sculptural Paradigm", in *Scream Against the Sky : Japanese Art after 1945*, New York : Harry N. Ambrams, 1994, p.265.

26 이우환의 〈관계항〉에 대해서는 권주홍, 「이우환의 〈관계항〉 − 초기 작업 (1968-1972) 연구」, 서울대 석사논문, 2015 참조.

27 질케 폰 베르스보르트-발라베, 엄미정 역, 「대화」, 『이우환, 무한의 예술』, 에이엠아트, 2020, 21쪽(이 글은 『아트인컬처』(2011년 9월호)에 실린 것을 재수록한 것이다). 장소성과 관계에 대한 이우환의 논의는 1990년대 이후의 동시대 미술과 연결되는 지점이 되기도 한다. 이우환, 우정아, 「대담 − 여백의 울림, 공명의 공간」, 『공간』, 2015.6, 52~55쪽.

1969년 5월 이우환은 '제9회 현대일본미술전'에 〈사물과 말〉을 출품하는데, 이는 사방 약 2미터 크기의 백지 세 장을 미술관 입구의 계단 앞 바닥에 깔아둔 것이다. 이 제목은 미셀 푸코의 저서 『말과 사물』[1966]에서 유래한 것이었으나 이우환은 1972년 이를 포함하여 기존의 설치 작품 제목을 〈관계항〉으로 일괄 변경한다. 푸코가 논의한바, 언어와 사물 사이의 자의적 지시 관계 및 기호로서의 표상 기능을 염두에 둔 인식론적 관점에서 '관계항'으로의 변경은 사물과 개념으로부터 대상과 자아가 존재하는 공간 속에서 만나는 그 순간적 관계성의 영역으로 이동, 즉 '언어'로부터 '물질'로의 전회를 알리는 신호였다. '현상과 지각'에서 '관계항'으로의 변화는 돌과 유리가 부딪히는 '현상'과 이 사건을 '지각'하는 관람자라는 별개의 두 개체로부터 두 존재가 마주치는 '관계'로 초점을 이동하는 하나의 방편이었을 것이다. 이후로도 이우환은 재료에 있어서는 자연물과 공업용재에 무관하게 "미가공" 상태를 요구했고, 설치가 일시적이라는 점에서 "임시성臨時性", 그리고 작품이 설치되는 장소의 구체적인 상태가 작업의 주된 요소로 고려된다는 점에서 "임장성臨場性"을 강조하며 이 모든 물리적 요소가 작가와 "대등한 관계"임을 주장했다. 이우환에게 임시임장성이 중요한 이유는 인간과 사물 그 무엇도 본질적으로 고정된 성격을 가지지 않았으며 이 둘이 맺는 관계 또한 맥락에 따라 형성되는 것이지

결코 완성에 도달하지 않는다는 것을 인식했기 때문이다.[28] 이처럼 이우환은 평론에서 그치지 않고 미술가로서 자신의 철학 담론을 작품으로 시각화하기 위한 적극적인 시도를 멈추지 않았고 회화와 조각, 설치와 퍼포먼스를 넘나드는 다양한 매체를 통해 일관된 방향을 제시했기 때문에 특히 미술가들에게 특별한 존재였다. '관념예술'이 '방법정신의 미술'이라는 뜻은 이처럼 무형의 사고思考를 시각적인 산물로 옮기기 위한 조형혹은 비조형의 '방법'을 정밀하게 추구하는 경향을 의미한 것이다.

이우환은 박서보[1931~] 등과 함께 1968년 8월 동경국립근대미술관에서 열린 '한국현대회화전'에 참여하면서 한국에 이름을 알리기 시작해, 1969년 7월 『공간』에 자신은 물론 이후 모노하의 주된 작가들이 참가했던 '일본현대미술전'에 대한 평문 이후 많은 지면에 평론을 발표했다.[29] 1970년대에는 지속적으로 일본 및 유럽 각지에 한국의 젊은 작가들을 소개하는 역할을 하면서 이우환은 한국미술을 제도적으로나 이론적으로 국제화하는 데 주도적 인물로 떠올랐다. 1969년부터 1970년 사이에 발표한 일련의 평문들「관념 숭배와 표현의 위기 : 오브제 사상의 정체와 행방」,「인식에서 지각으로—다카마쓰 지로론」,「존재와 무를 넘

28 Munroe, 앞의 글.

29 『공간』은 특히 이우환의 글과 활동에 많은 지면을 할애해 왔다. 『공간』에 실린 이우환 관련글 목록은 우현정, 「공간 속의 이우환」, 『공간』, 2015.6, 66·67쪽 참조.

어—세키네 노부오론」, 「만남의 현상학 서설—새로운 예술론의 준비를 위해」은 당시 미술가들 사이에서 광범위하게 읽히며 지대한 영향을 미쳤다.[30] 특히 「만남의 현상학 서설」에서는 환경파괴와 정보화 사회의 폐해를 언급하며 글을 시작해서 근대적인 인식론, 대상화, 인간중심주의를 지적한다. 그는 인식론으로부터 메를로-퐁티의 지각론으로 전이하는 당대의 철학사를 요약하며 "있는 그대로의 세계에 있어서의 인간의 존재성을 지각"할 것을 요청한다. 이처럼 세계를 인식하는 우월한 존재로부터 탈피해, 세계 속의 신체적 존재로서의 인간을 주장한 대목에서 이우환은 니시다 기타로의 말 — "의식함과 동시에 존재하고 존재함과 동시에 의식하는 차원" — 과 장자莊子의 어구 — "떨어져 보면 그이이요 즉하여 보면 곧 아니다" — 를 인용하며 객체 대 주체의 이원론을 초월한 동시적 존재성을 주장했다.[31] 그러나 이우환은 근대성의 비판이 곧 일본 혹은 동양으로 회귀해야 한다는 주장은 아니었고, 실제 대학에서 서양 철학을 공부했던 만큼 동양에 대해 잘 아는 것도 아니었다고 강조했다.[32]

30 당시의 글들은 이우환, 김혜신 역, 『만남을 찾아서—현대미술의 시작』(학고재, 2011)에 실려있다.

31 이우환, 이일 역, 「만남의 현상학 서설—새로운 예술론의 준비를 위하여」, 『ST 연구회보』, 1970, 국립현대미술관 미술연구센터 제공.

32 이우환·김용익·문범, 「이우환과의 대담」, 89쪽.

3. 한국적 모더니즘_ 물질과 정신의 변증법

1960년대 중반 이후, 팝아트, 네오다다, 개념미술, 옵아트, 미니멀리즘, 퍼포먼스와 대지 예술, 설치 미술 등 회화와 조각이라는 관습적인 매체의 틀을 완전히 깨뜨린 혁신적인 형태는 한국미술계에도 영향을 미쳤다. 한국미술의 매체가 다양해지고 무엇보다도 일상적인 사물이 본격적으로 도입되기 시작한 건 1967년 12월 중앙공보관에서 열렸던 '청년작가연립전'이라고 할 수 있다.[33] 앵포르멜의 열기가 식은 뒤 무동인, 신전동인, 오리진 등 서로 다른 세 집단으로 결집한 '신세대' 미술가들이 등장하여 서구에서 유래한 다양한 형식과 매체를 실험했던 것이다. 오광수는 이러한 새로운 시도가 "소비사회의 물질적 체험과 대중적 이미지의 수용"을 반영한다고 했다.[34] 비록 '청년작가연립전'은 한 회로 단명했으나 매체 및 형식에 대한 실험과 시도는 회화 68, AG, ST 등의 집단으로 이어져 수년간 활발하게 이루어졌다.

33 '청년작가연립전'의 미술사적 의의에 대해서는 윤진섭 기획, 『공간의 반란 – 한국의 입체, 설치, 퍼포먼스 1967~1995』, 서울시립미술관, 1995; 김미경, 『한국의 실험미술』, 시공아트, 2003; 이은주, 「1960-1970년대 실험미술과 매체예술에 관한 연구」, 『현대미술사연구』 48, 2020, 33~65쪽 등 참조.

34 오광수, 「70년대 한국미술의 비물질화 경향」, 『공간의 반란』, 47쪽.

〈도 2〉 김구림, 〈공간구조 B〉, 1968.

앞서 언급한 1970년 『공간』의 지면에서도 선구적인 면모를 보였던 김구림은 여러 미술가들 중 가장 개념적인 작가로 손꼽히며 다양한 실험을 선보였다. '회화 68전'에는 나무판 위에 자은 구형 플라스틱 물체를 빽빽하게 붙이고 각각에 구멍을 뚫은 뒤 나무판 뒤에 형광등을 달아 구멍 사이로 빛이 새 나오면서 기하학적인 추상화를 연상케 하는 작품, 〈공간구조 A〉와 〈공간구조 B〉를 선보였다.[도2] 동그란 오브제는 미싱 부속품으로서, 당시 부산의 방직공장에서 관리직을 맡고 있던 김구림은 이처럼 공장 바닥에서 주운 도구나 바늘 등을 작품에 활용하곤 했다.[35] 비슷한 시기 이승택[1932~] 역시 옹기 받침 위에 연탄재를 얹은 〈작품〉[1965]을 비롯해서 1970년대 초까지 오지와 유리, 함석, 비닐, 철사 등 한국의 전통문화에서부터 첨단 산업재료에 이르는 비예술적 매체를 다채롭게 활용하며 대규모 설치작품을 보여줬다.[도3][36]

1970년 AG 창립전 '확장과 환원의 역학'은 재료와 형식에서

35 조앤 기, 「김구림 – 토대에 닿기」, 『김구림 – 잘 알지도 못하면서』, 서울시립미술관, 2013, 90쪽. 신정훈은 김구림의 영화 〈1/24초의 의미〉를 분석하면서 고층건물과 고가도로 등 현대적 스펙터클로 변모하는 서울이라는 시각 환경을 배경으로 논의했다. 신정훈, 「서울 1969년 여름 – 영화 〈1/24초의 의미〉와 김구림의 도시적 상상력」, 『김구림 – 잘 알지도 못하면서』, 116~139쪽.

36 김이순, 「새로운 재료와 형식에 대한 부단한 탐색 – 이승택의 1960년대 작품세계」, 『이승택 – 거꾸로 비미술』, 국립현대미술관, 2021, 73~78쪽.

이처럼 산업화와 도시화의 영향이 특히 민감하게 반영된 전시였다. 이승택은 오지에 신문지를 태워 연기가 뿜어 나오게 했는데, 이후로도 계속된 일련의 연기 작업에 대해 작가는 우연히 뉴스에서 사우디아라비아 유정의 연기를 보고 영감을 얻었다고 했다. 그 외 말끔한 사무실에 양복을 입고 앉은 회사원의 기계적 모습이나 역삼각형 고속도로로 속도감을 자아낸 회화

〈도 3〉 이승택, 〈작품〉, 1965.

를 선보인 김한[1938~2008], 알루미늄 튜브를 연상케하는 옵티컬 회화에 천착했던 이승조[1941~1990], 플라스틱 박스와 사진을 활용한 심문섭[1942~] 등이 AG 창립전의 다채로운 면모를 보여준다. 언론에서도 "지금까지 쓰지 않았던 새로운 재료와 테크놀러지의 구사를 대담하게 도입"하고 "회화 조각 건축이 종합적으로 집약되도록"했다며 호평했다.[37] 추상미술이 지배적이던 시절에 산업재와 소비재의 등장은 그 이질적 존재 자체만으로도 충분히 반항적이고 제도비

37　「아방가르드전」, 『경향신문』, 1970.5.5.

판적이었다. 동시에 이들은 산업화 및 도시화로 급변하는 사회 전환기에 미술가들이 필연적으로 감지했던 일상 환경의 변화와 진보를 향한 열망에 반응하는 방식이었다.[38] 같은 해에 열린 오사카 만국박람회에서는 앵포르멜의 기수였던 박서보마저도 한국관 미래전시실에 알루미늄으로 만든 인체 조형물을 설치한 〈유전인자와 공간〉을 선보여 "도시와 우주 시대의 미술이라는 미래적 주제"로의 변신을 시도했다.[39]

그러나 AG 1회전이 대거 선보였던 미래지향적 주제와 재료, 도시적 산물과 산업화의 사물들은 1971년 12월의 2회전 '현실과 실현'에서는 돌, 나무, 한지 같은 자연으로부터의 천연재료로 급선회했고, 작가 및 비평가들 또한 도시와 산업이 아닌 자연과 정신을, 미래와 혁신이 아닌 전통과 과거를 집중적으로 논했다.[40] 전

38 김미경, 「한국의 실험미술 – AG를 중심으로」, 『한국근현대미술사학』 6, 1998, 373~404쪽; 김윤희, 「A.G와 S.T 그룹에 관한 연구」, 홍익대 석사논문, 2012.

39 김미정, 「1960년대 후반 한국 기하추상미술의 도시적 상상력과 이후 소환된 자연」, 『미술사학보』 43, 2014, 21쪽; 그 외 한국관과 박서보 작품에 대해서는 신정훈, 「1970년 오사카 만국박람회 한국관 – '공업입국'의 기대와 현실 사이에서」, 『현대미술사연구』 38, 2015, 113~137쪽 참조.

40 김이순은 "나무, 종이, 천, 철, 흙, 모래 등의 사물이 작품이라고 등장한 건 갑작스런 사건"이었다고 기록했다. 김이순, 「한국 현대미술의 한 단면 – 1970년대 미술에서의 사물과 물성」, 『사물의 소리를 듣다 – 1970년대 이후 한국현대미술의 물질성』, 국립현대미술관, 2015, 20쪽 참조.

시 서문에서 이일은 "오브제 미술의 대두 이래 현실은 그 가장 물적 상태로 환원되었고 사물은 그에게 부여된 온갖 속성에서 벗겨져 그 가장 원초적 상태로 되돌아갔다"며 "인간 또한 알몸뚱이 본연의 상태, 본래의 의미의 원시주의로 되돌아가야 할 것"이라고 썼다.[41] 이승택은 나무에 천을 묶어 이들을 휘날리게 하는 바람을 시각화했다. 1회전에서 보여준 연기와 비교할 때 공기의 흐름이라는 물리적 현상을 소재로 삼았다는 점에서는 큰 차이가 없다. 그러나 연기가 '사우디아라비아의 유정'에서 영감을 얻었던 반면, 바람에 대해서는 연날리기나 '무녀들이 고목에 새끼줄을 묶는 것' 같은 전통과 무속 신앙을 언급해 참조의 지점에 있어서 차이가 크다. 심문섭[1943~]과 이건용[1942~] 역시 이와 같은 변화를 예시한다. 1회전에서 플라스틱 박스와 사진 설치를 선보였던 심문섭은 2회전에는 절단한 생목을 전시장 바닥에 늘어놓은 〈관계습〉[1971]을 출품했다. 1971년 4월에 열린 ST의 1회전에서 철망을 원통형으로 두고 종이를 덮은 〈구조-71〉 연작을 설치했던 이건용은 AG 2회전에서는 역시 나목과 각목, 흙을 전시장 바닥에 배열한 〈体71-12〉을 선보였고, 곧이어 육면체로 잘라낸 흙덩어리에 뿌리째 박혀있는 나

41 이일, 「71년 AG전 – 현실과 실현(서문)」, 오상길 편, 『한국현대미술 다시 읽기 – II Vol.1』, ICAS, 2003, 368쪽.

〈도 4〉 이건용, 〈구조-ㄱ〉(뒤)과 〈구조-ㄴ〉(앞), 1971.

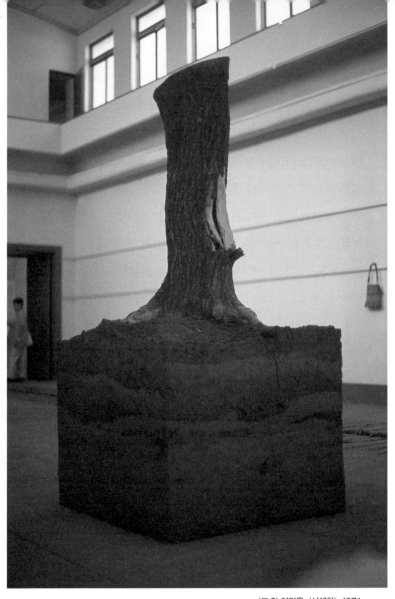

〈도 5〉이건용, 〈신체항〉, 1971.

무를 전시장으로 옮긴 〈신체항〉1971으로 주목을 받았다.<도 4, 5>42

심문섭은 당시 서양미술에서 폐차나 쓰레기 같은 폐기물을 소
재로 쓰고 있었지만, 근대화를 이루지 못했던 한국에는 "폐기된
물질"이 없었기 때문에 "자연"을 잡았다고 회고하기도 했다.43 윤
진섭 또한 이 시기의 실험적 경향이 지속될 수 없었던 이유로 "대
중적 공감을 얻을 수 있는 성숙한 산업사회가 아니었다는 점"을
들었다.44 그러나 1960년대 말의 근대화와 산업화는 돌이켜 부인
할 수 있는 정도의 미미한 현상이 결코 아니었다. 근대화의 산물
로부터 자연으로 급격히 회귀했던 당시 미술의 담론과 실천에는
무엇보다 이우환과 일본 미술계에서 부상하던 모노하의 영향력,
그리고 이를 '한국적 맥락'에서 수용한 이일과 박서보의 영향이
지대했다. 예컨대 1970년 12월, 8년 만의 개인전이었던 박서보의
'유전질전展'에 대해 이일1932~1997은 박서보가 허와 실의 양면을 가

42 이후 이우환은 1973년 제8회 파리 비엔날레 출품작 선정의 심사위원이 되어 이건용의
〈신체항〉과 심문섭의 〈관계-장소〉 등을 선정했다. 한국 작가의 해외 진출이 극도로
제한적이던 시기에 파리 비엔날레의 국내 위상에 대해서는 안휘경, 「파리 비엔날레
한국전(1961~1975) 고찰―파리 비엔날레 아카이브와 칸딘스키 도서관 자료를 통해」,
『국립현대미술관 연구논문』 6, 2014, 173~190쪽 참조.

43 박수진, 「사물의 소리를 듣다―1970년대 이후 한국 현대미술의 물질성」, 『사물의 소리
를 듣다―1970년대 이후 한국 현대미술의 물질성』, 9쪽에서 재인용.

44 윤진섭, 「60~70년대 실험미술의 성과와 반성」, 오광수 외, 『한국 추상미술 40년』, 도서
출판 재원, 1997, 95~122쪽.

진 상像의 문제에 천착해왔고 그에게 상이란 "허상"인 동시에 "물질적 구체성"을 띤 이중적 구조라고 언급했다.[45] "상에 도전"하는 박서보의 새로운 시도가 "세계와 인간의 관계를 일종의 무기물의 그것으로 환원시키는 새로운 윤리의 추구"라는 과제를 수행했다는 이일의 평가에서는 앞서 설명한 박용숙의 글에서와 마찬가지로 이우환의 언어가 엿보인다.

그러나 이러한 다양한 매체의 새로운 미술 실험은 이우환의 영향력이 커지면서 1970년대 중반을 기점으로 특이하게도 단색화라는 회화의 양식으로 환원됐고, '백색의 미학'이 회자되면서 단색화가 바로 한국성의 발현인 것으로 굳어졌다. 이우환의 표상에 대한 비판, 근대적 인본주의에 대한 대안의 제시, 주체와 대상 사이의 현상학적 관계 설정 등은 1975년 5월 일본 도쿄화랑에서 열린 '한국 5인의 작가·다섯 가지의 흰색'을 본격적 계기로 하여 한국 고유의 백색의 미학, 무위자연으로 함축된 노장사상, 반복적인 신체 행위를 통한 수행의 정신성과 맞물려 진정 한국적인 현대미

45 이일, 「'상'과 맞서 새 윤리 추구─박서보 유전질전」, 『동아일보』(1970.12.17) 이일이 평론가이자 AG의 창립 회원으로서 실험적인 제경향을 비평적으로 후원했고, 동시에 이우환의 글들을 처음 우리말로 번역하여 미술가들과 공유했던 사실에 비추어 그가 이우환의 이론에 동조하고 이를 내면화하여 한국미술계에 비판적으로 적용하고자 했다고 볼 수 있다.

술의 성취란 단색화라는 도식으로 이어졌다.[46] 이 전시를 기폭제로 당시 '모노크롬'이라고 불리던 단색화가 오늘날 한국미술계의 지배적인 경향으로 등장하게 됐다. 박서보는 단색화를 중심으로 추상 화단을 결집했고, 이 즈음에 이우환 역시 설치보다는 회화에 주력하기 시작했다. 그런데 단색화의 평단에서는 그 이전까지 관념 혹은 개념미술의 수사였던 물질, 작품과 작가의 신체적 관계 등을 그대로 계승하면서 이 새로운 회화의 경향을 개념미술이 아닌 '한국적 미니멀리즘'이라고 부르기 시작했다. 동시에 앵포르멜의 대표 작가들이 대거 단색화로 이동하면서 화가 개인의 내면적 표출, 즉 동양적 정신성이나 개인적인 수행의 행위 등을 포괄한 작가주의가 되돌아왔다.

이일은 전시 카탈로그에서 백의민족, 이조백자 등을 언급하며 "우리"에게 백색이란 하나의 색깔이 아닌 "자연의 '에스프리'"라고 정의하고, 다섯 작가들 중 박서보에 대해서는 특히 "과감한 초극에의 의지의 표명"이자 "모든 표상과 표현성을 거부하는 자연으로

46 단색화의 형성과 이우환의 영향력에 대한 비판적 연구는 강태희, 「한국적 미니멀리즘'과 이우환」, 『미술사연구』 11, 1997, 153~172쪽; 강태희, 「이우환과 70년대 단색 회화」, 『현대미술사연구』 14, 2002, 135~160쪽; 박계리, 「1970년대 한국 모노크롬의 기원과 전통성」, 『미술사논단』 15, 2002, 295~322쪽; 김이순, 「한국적 미니멀 조각'에 대한 재고찰」, 『한국근현대미술사학』 16, 2006, 225~261쪽; 권영진, 「1970년대 한국 단색조 회화의 무위자연 사상」, 『미술사논단』 40, 2015, 77~100쪽 등 참조.

의 근원적 회귀를 지향"한다고 평가했다. 요컨대 1970년을 전후로 이건용, 심문섭 등 AG를 중심으로 활동하던 작가들이 오브제와 설치미술을 시도하며 세계와의 '있는 그대로의' 만남, 사물과 주체 사이의 현상학적 관계를 돌이나 나무, 밧줄과 같은 사물을 매개로 구현했다면, 1970년대 중반 이후 단색화의 등장과 함께 이우환 또한 설치보다 회화에 주력하게 되면서 '사물'은 캔버스의 표면, 물감, 연필과 같이 대단히 관습적인 서양화의 매체에 한정됐다. 이 과정에서 이우환의 근대성과 인본주의 비판은 탈각되고, 그 자리는 '비물질화'와 '범자연주의'라고 호명된 한국 고유의 민족성 및 정신성의 담론이 대체했다.

전통문화와 한국성을 둘러싼 단색화, 나아가 '한국적 모더니즘'의 담론에 대해서는 이미 폭넓은 분석과 비판적 해석이 진행되어 왔다. 1980년대 현실주의 평론가들로부터 시작된 탈식민주의적 비판은 단색화로 귀결된 실험미술 전체가 한국 사회와 유리된 서구추수적인 얄팍한 모방이었고, 한국 고유의 '범자연주의'나 '백색미학' 같은 담론은 일제강점기 식민사관의 반복이라는 평가로 모아졌다. 다른 한편에서는 자연과 전통성으로의 회귀가 한편으로는 유신체제의 검열을 피하고 국가주도 민족주의 정책에 호응할 수밖에 없었던 비좁은 선택지였으며, 나아가 '전후세대'의 추상화풍이 국내적으로는 화단의 세력다툼에서 우세했고, 동시에 미술시장과

새로운 미술 향유계층이 성장하면서 회화의 시장성이 부상했다는 현실적인 진단이 등장했다. 또한 당시의 미술가 및 평론가들이 주장했던 한국적 미감과 무위 사상을 문인화의 전통 속에서 재해석하면서 한국성의 본질을 파악하려는 시도 또한 있어왔다.[47]

문제는 지금까지 단색화 담론의 핵심이 '한국성'의 정체에 집중되어 왔고, '한국성'이 정신성, 비물질성, 범자연주의 등 무엇으로 불리든 간에, 본질주의적 논쟁으로 수렴된다는 점이다. 한국성의 추구라는 과제가 식민사관의 연장선상에서 스스로를 타자화하는 패배적 전략이었든, 아니면 실제 우리 민족에 내재된 고전적 미의식이 현대의 매체와 주체적으로 결합하여 진정한 한국미술로 발현된 결과였든, 양자의 상반된 견해와 무관하게, 결과적으로 1960년대 후반에 근대성에 대한 반성적 태도에서 비롯된 미술에 대한 근본적인 질문과 매체의 실험은 '정신성'과 '민족성'과 같은 근대적 개념으로 변환됐다. 따라서 단색화를 둘러싼 담론 및 실천에서 '모더니즘'의 요소가 있다면, 이는 그린버그식 미국 모더니즘 회화의 형식주의적 경향이라기보다는 오히려 정신 대 물질, 동양 대 서양, 전통 대 현대라는 이분법을 고수하며, 각 요소들의 의

47 지난 30년간 진행된 단색조 회화에 대한 연구사는 홍선표, 「한국 현대미술사에서 '단색조 회화'의 연구 동향」, 『미술사논단』 50, 2020.6, 7~27쪽 참조.

미가 이미 고정된 어떤 것을 상정한다는 본질주의에서 찾을 수 있다. 단색화는 2010년대 이후로 국제적인 미술시장에서 새롭게 주목을 받으며 한국 현대미술의 대표적인 흐름으로 부상했으면서도 실제 1990년대 이후의 동시대 미술로 이어진 뚜렷한 유산 없이 다만 단절되고 고립된 하나의 역사적 사건으로 고착됐다.

제3장

ST 조형미술학회와 사물, 언어, 신체

1. ST 조형미술학회의 지적 탐구

1967년 홍익대학교 서양화과를 졸업한 이건용은 1968년부터 미술학원을 운영하면서 여러 작가들과 함께 최신의 미술 이론과 서구에서의 새로운 흐름 등을 왕성하게 탐구하던 일종의 스터디 그룹, '아트뉴스'를 이끌고 있었다. 1969년 12월에 정해진 구성원 없이 개방적이었던 '아트뉴스'로부터 결속력 있는 조직으로 발전하면서 평론가 김복영[1942~]이 합류하여 ST가 출범했다.[1] 김복영은 이건용과 대학 동기이자 졸업 후 서울대학교 회화과와 뒤이어 미학과 대학원에 진학해 평론가가 됐다. 1969년 김복영이 회화과에서 석사학위를 취득하면서 제출한 논문은 「현대미술의 차원에 관한 연구―차원을 실현하는 미술」이었고, ST 창립 당시에 이를 바

1 1970년 3월자 창립회원명단에는 김복영, 이건용, 김문자, 박원준, 여운, 한정문, 신성희 등이 있는데, 이건용을 제외하고는 이후 활동이 드문 작가들이며, 신성희의 경우는 실제 전시에 참여한 기록이 없다. 이하의 ST 활동 연혁은 이건용이 수기로 작성한 「ST 연혁」을 참고했다. 국립현대미술관 이건용 컬렉션.

탕으로 '초현실주의 비판과 새로운 가능성의 모색', '의식의 공간화와 조형방법론' 등의 주제발표를 하기도 했다.[2] 이처럼 초창기 연구 주제가 시간과 공간이었던 바, 'Space and Time'이라는 그룹의 명칭에 이와 같은 학문적 경향이 반영됐던 것으로 보인다.[3]

「현대미술의 차원에 관한 연구」의 서론에서 밝힌 김복영의 큰 질문은 '미술이 세계를 재현하는 표상의 방식' 정도로 요약할 수 있다.[4] 본문에서는 고대로부터 19세기에 이르는 서양 미술의 역사를 개괄하며 근본적으로는 삼차원의 세계를 이차원의 이미지로 옮기는 데 있어서 선원근법과 같은 논리적이면서도 한정적인 방식으로 귀결된 과정을 추적했다. 그는 이후 큐비즘, 미래주의, 오르피즘, 초현실주의 등을 거쳐 추상으로 나아가는 20세기 초의 모더니즘 미술이 추구했던 형식 실험은 그와 같은 원근법적 세계 인식 혹은 뉴튼적 세계관에서 벗어나 공간에 시간을 포괄한 사차

2 「창립을 위한 연구회보 Volume 1 – 제2차 모임 (현대미술공개세미나) – 의식공간화와 조형방법론」, 동양미술학원, 1970.3, 국립현대미술관 이건용 컬렉션.

3 김복영, 「사물의 언어 – 1970-80년대 한국현대미술의 기원」, 경기도미술관 편, 『1970-80년대 한국의 역사적 개념미술』, 경기도미술관, 눈빛 출판사, 2011, 48쪽.

4 김복영은 「현대미술의 차원에 관한 연구 – 차원을 실현하는 미술」이라는 제목으로 1969년 서울대학교 대학원 회화과에서 석사학위를 취득했다. 1972년에는 서울대학교 철학과 미학전공으로 「미적대상과 미적체험의 근원적 통일성 – 미적 관계의 범주론 서설」로 석사학위를 받았다.

원을 표상하고자 했던 새로운 조형적 시도라고 봤다. 결론에서는 "사차원의 실현"이야 말로 "현대미술의 적극적 개념이며 모든 것의 긍정적 개념"이라고 단언하면서, 현대미술의 사명이 사차원을 실현하기 위한 조형방법을 모색하는 것이라고 정리했다. 이처럼 세계에 대한 인식, 표상으로서의 미술, 기호로서의 조형방식에 대한 관심은 ST의 이후 스터디 경향에서도 뚜렷이 드러나며 이들이 개념미술, 특히 조셉 코수스와 이우환의 저술 및 작업에 경도될 수밖에 없었던 필연적 정황을 보여준다.

1970년 이래 ST에서 발간한 회보에는 이우환의 「만남의 현상학 서설-새로운 예술론의 준비를 위하여」^{이일 역, 1970}, 『미술수첩』에 실린 나카하라 유스케와 노무라 타로의 대담 「해외 미술의 동향-현대미술의 참모습 : 제10회 현대일본미술전의 반성-테마와 작품의 사이」^{강석인 역, 1970}, 조셉 코수스의 「철학 이후의 미술」^{장화진 역, 1973}, 해롤드 로젠버그의 「아방가르드의 신화와 의식」^{남상균 역, 1973}, 이우환의 「다카마쓰 지로론論」¹⁹⁷⁵, 브라이언 오도허티의 「흰 입방체의 내부-화랑 공간에 관한 해석 파트 1」^{정혜란 역, 1977}과 「Haacke의 미술」^{김용민 역, 1977} 등을 실었다.[5] 그 외, 1974년 1월에서 2월 사이에 2

5 당시 회보는 정서를 하고 이를 등사해서 제본한 것으로 새로 나온 글이 있으면 해당 언어에 능통한 사람을 구해 번역을 의뢰하고 이를 회원들끼리 미리 읽은 후 정해진 시간에 모여 토론을 하는 방식으로 진행했다고 한다. 이우환의 「만남의 현상학 서설」이

주 간격으로 개최된 김복영의 강의 주제를 일별하면 '변화하는 현대미술—제8회 파리비엔날레를 중심으로', '분석철학과 현대미술—「철학 이후의 미술」을 중심으로', '현상학과 현대미술', '실존주의와 현대미술—작가 한스 하케에 대하여', '이브 클랭의 작품 세계', '현대미술과 정신분석학' 등이 눈에 띈다. 요컨대 인식론과 조형방법이라는 큰 틀 안에서 한편으로는 이우환을 중심으로 당시 일본에서 부상하던 모노하, 다른 한편으로는 코수스와 한스 하케로 대변되는 서구 개념미술의 담론에 집중하고 있었던 것이다. 그러나 이는 단지 김복영 개인의 학문적 취향의 결과가 아니라, 오히려 당대의 지적인 분위기 가운데서 이와 같은 문제 의식에 대한 공감대가 형성됐다고 봐야 할 것이다.[6]

공식적으로 출판된 건 1971년에 발간된 『AG』 제4호였으나 이 또한 이건용이 먼저 ST에서 번역하고 토론한 이후 정식 출판물이던 『AG』 측에 전달했다고 한다. 이건용과 필자와의 전화 인터뷰(2020.12.16).

6 이건용 또한 고등학교 시절에 이미 서양의 언어철학에 매료되어 있었고, 특히 비트겐슈타인의 책을 탐독한 나머지 그의 사진을 보고 초상화를 그려 방에 붙여 놓기도 했다고 회고했다. 부친이 목사셨던 만큼, 이건용의 어머니는 당연히 예수님 얼굴이라고 생각하셨다고 한다. 그 외, 이건용이 꾸준히 추구했던 노장 사상과 동양 철학, 서양의 근대 철학에 대한 지적인 호기심은 이후 그가 ST의 학술 활동을 이끌고 이우환의 미술론에 경도되게 된 근거가 된다. 이건용과 필자와의 전화 인터뷰(2020.12.16).

2. '왜소한 자아'의 세대

1974년 6월 신문회관에서 개최한 공개세미나에서는 김복영이
「현대예술의 역사성과 반역사주의 — 역사철학적 이해와 진보로서
의 예술사관의 정립」을 발표했는데 강연장이 시작 전에 이미 청중
으로 가득 찼을 정도로 폭발적 호응을 얻었다고 한다. 그런데 당
시 참석자 명단이 주목을 끈다. 박용숙이 사회를 맡았고, 토론자는
임범재미학, 김주연문학평론, 김정길음악, 최명영미술, 하길종영화감독 등이었
다. 이 중 김주연, 하길종은 김복영, 이건용과 동년배로 문학과 영
화계에서 대표적인 '4·19세대'라고 일컫는 인물들이다.[7] 김복영
또한 당시 ST의 학구적 태도와 지식에 대한 갈망을 4·19세대의
특성이라고 설명했다. 4·19로 잠시나마 자유를 누리고 유토피아
의 실현을 꿈꿨으나, 곧 5·16, 삼선개헌, 유신과 산업화를 거치며

7 1932년생으로 1973년에 신설된 홍익대학교 미학과 교수였던 임범재는 1971년, 김복영
 이 서울대 미학과 대학원에 재학하던 당시에는 서울대학교 미학과 강사로 재직했다.
 미학자로서 역사변증법, 예술의 현실구조 반영 등의 관심사는 김복영의 논문과도 일
 치하는 것으로 당시 미학계의 분위기를 추측케 한다. 1933년생으로 서울대학교 작곡과
 를 졸업하고 독일 유학에서 돌아온 김정길은 1975년 위상수학을 음악으로 구현한 〈하
 우스도르프 공간(Hausdorff Spatium)〉 등을 작곡했다. 따라서 ST의 공개 세미나는 세
 대에 관계없이 지적인 관심사를 공유한 이들의 모임이라고 할 수 있겠으나, 세대적 경
 향 또한 중요한 요소라고 생각된다.

권위주의적인 거대 주체에 짓눌린 "왜소한 자아"이자 "반주체anti-subject"가 곧 ST 세대라는 것이다.[8]

김복영은 ST에 앞서서 김구림, 이승택, 이일과 오광수1938~ 등이 주도했던 AG나 제4집단은 '전후세대'로서 이들은 전쟁의 트라우마를 미술을 통해 극복하려는 정신적 구원을 도모했던 세대라며 전쟁에 대한 경험이 사뭇 다른 4·19세대와 차별화했다. 「AG 선언문」에 등장하는 "한국미술문화 발전에 기여"한다든지, 「제4 선언문」에서 "인간의 본연으로 해방"이라든가 "잃어버린 나를 찾음" 등의 수사修辭가 증명하듯, 전후세대는 전통적 의미의 주체를 인정하고 주체를 표상하기 위한 새로운 표현의 수단을 모색했다는 점, 나아가 개별적 주체보다는 공동체적 주체를 상정했다는 점에서 사실상 앵포르멜과 뒤이어 단색화를 지배했던 '전쟁세대'의 주체 의식과 크게 다르지 않다는 것이다.[9]

김복영의 세대론은 전쟁세대가 주도했던 1970년대 중반 이후의 단색화와 소위 386세대가 이끌었던 민중미술의 가운데서 특

8 김복영, 「사물의 언어」, 43·44쪽.

9 위의 글, 35~50쪽. 4·19세대에 대한 경험적이고도 사회학적인 분석은 강내희, 「4·19세대의 회고와 반성」, 『문화과학』 62, 문화과학사, 2010, 136~157쪽 참조. 김이순은 연령별로 6·25 전쟁에 대한 경험이 다른 미술가들이 작품을 통해 전쟁의 트라우마를 재현하는 방식이 다른 점에 주목했다. 김이순, 「6·25 전쟁의 트라우마와 미술가들의 대응방식」, 『한국근현대미술사학』 40, 한국근현대미술사학회, 2020, 59~86쪽.

징적으로 철학적 탐구에 치중하고 작품에 있어서도 논리성과 이론적 당위성을 추구했던 ST의 경향을 설명하는 중요한 틀이다. 실제로 1960년대 후반은 4·19세대가 문화의 장 전면에 등장해 기존 헤게모니와 경쟁을 시작하던 시기였다. 1941년생으로 UCLA에서 영화를 공부하고 귀국해 유신정권이 시작된 1972년에 첫 장편을 완성하고 박정희가 암살을 당하던 1979년에 갑작스레 요절한 하길종은 〈바보들의 행진〉[1975], 〈속 별들의 고향〉[1978], 〈병태와 영자〉[1979] 등을 남긴 한국 영화사의 전설적 감독이다. 학창시절을 "철학 서적과 따뜻한 우정을 항시 벗한 그런 시절"이었고, "미팅도 대부분 학술모임 위주였고 금전상위金錢上位를 철저히 배격한 낭만과 꿈 그리고 사회적 저항으로 응결된 젊음"이었다는 하길종의 회고는 ST에 그대로 대입해도 큰 무리가 없을 것이다.[10] 그러나 5·16은 이들을 패배적 도피로 이끌었다. 영화평론가 강성률은 하길종 영화에 일관되게 등장하는 청년들의 죽음이 "시대적 폭압에 억눌려 고통 받는 이들에 대한 은유"라고 설명했다.[11] 하정현과 정수완은 1975년 개봉한 〈바보들의 행진〉이 청년문화를 주도하며 사회

10 하길종, 『백마 타고 온 또또』, 예조각, 1979, 85~86쪽을 강성률, 「비극, 비판, 실험 - 하길종 영화를 이해하기 위한 세 코드」, 『영화연구』 44, 한국영화학회, 2010, 16쪽에서 재인용.

11 강성률, 위의 글 참조.

비판적 목소리를 갖고 있던 지식인 대학생들을 보여준 반면, 국가의 검열이 어느 때보다도 강화된 1979년 개봉작 〈병태와 영자〉는 저항의 힘을 잃은 젊음을 스스로 비판하는 "청년문화의 좌절 이후 자기비판"이라고 읽었다.[12]

한편 독문학자로서 1970년 『문학과 지성』의 창간인 중 하나였던 김주연은 '문학의 주체'를 두고 『창작과 비평』의 평론가들과 상이한 입장을 취하며 소시민-시민 논쟁을 촉발했다.[13] 그는 주체성의 토대를 공동체가 아닌 개인에 두고, '소시민의식'을 통해 사소한 일상에서 왜소한 모습으로 살아갈 수밖에 없는 개인들을 문학적 주체로 내세우면서 결국 그 누구도 온전한 '시민'으로 존재할 수 없는 암울한 정치 현실을 은유적으로 드러냈다. 그러나 이러한 관점은 곧 『창작과 비평』 진영으로부터 역사의식을 결여한, "왜소한 현실 순응"이라는 비판을 받았다. 문학장에서의 이러한 갈등은 이후 ST와 나아가 미술의 지적 측면을 강조했던 당시의 미술이

12 하정현·정수완, 「1970년대 저항문화 재현으로서 하길종 영화 — 바보들의 행진(1975)과 병태와 영자(1979) 다시 읽기」, 『인문콘텐츠』 46, 인문콘텐츠학회, 2017, 9~28쪽.

13 소시민-시민 논쟁은 1969년 김주연이 발표한 「새시대 문학의 성립 — 인식의 출발로서 60년대」에 대한 응답으로 같은 해에 백낙청이 「시민문학론」을 발표하면서 촉발됐다. 이하 김주연의 문학평론에 대한 논의는 이현석, 「4·19 혁명과 60년대 말 문학담론에 나타난 비-정치의 감각과 논리 — 소시민 논쟁과 리얼리즘 논쟁을 중심으로」, 『한국현대문학연구』 35, 한국현대문학회, 2011, 223~254쪽 참조.

민중미술 계열의 평론가들로부터 비판을 받게 되는 상황에서 재연된다. 그러나 이현석은 『문학과 지성』이 "지적인 개인"을 중요한 문학의 주체로 내세움으로써 지식인으로서의 개인과 그를 억압하는 사회라는 갈등관계를 설정했다는 데 주목했다.

비판적으로 깨어있는 지성인인 동시에 이념적으로 정초되지 않은 지식인은 어떤 방식으로 사회적인 문제에 개입할 수 있는 것인가에 대해 쉽게 대답하지 못하는 상황에서 『문학과 지성』이 취한 방식은 이청준, 서정인, 조세희 등의 작품들 속에서 '말을 말답게 사용할 수 없는 시대'에 '억압 없는 사회에서 거주하기를 희망하는 지성인'의 모습을 찾아내고 그 의미를 포괄적인 자유주의 담론 위에 기입하는 것이었다. 개별화된 지식인의 의식에 기반하는 이러한 논의는 독재에 의해 정치적으로 억압받는 사회구조에 대한 전면적인 비판은 될 수 없는 것이다.[14]

4·19세대였던 김주연에 대한 이현석의 위와 같은 진단은 ST가 해체되고 근 30년의 시간 동안 평론가로서 미술과 언어의 작용에 천착해 온 김복영이 그때의 미술을 돌이켜볼 때 개념미술이 아닌 '사물의 언어' 운동이었다는 주장과 맞물려 공명한다. 김복영

14 이현석, 앞의 글, 251쪽.

은 2010년 경기도 미술관에서 개최한 '역사적 개념미술전'을 위한 카탈로그에서 ST를 '사물의 언어' 운동이었다고 정의하며 다음과 같이 서술했다.

> 왜소해진 자아와 반주체는 사물로 하여금 그들의 주체를 대신케 하는 데 경도하였다. 사물을 응시하면서 사물과 자아가 하나라고 생각하였다. 거대 주체에서처럼, 사물과 주체 간에 거리를 두고 사물을 '대상'으로 대하는 게 아니라, 자아와 주체가 오히려 사물의 일부이자 사물에 내재하는 것으로 이해하였다. 사물과 주체간에 '거리'를 두지 않으려는 생각은 사물에 대해 '표상 representation'으로서가 아니라, '있는 그대로as they are'의 사물에 접근하고 자신의 속내를 전치함으로써 사물들로 하여금 말을 하게 하는 발상의 전환을 가져왔다.[15]

이 글은 김복영이 2002년에 발표한 「1970~80년대 한국의 단색 평면회화 — 사물과 타자, 그 비표상적 이해의 사회사」와 2007년에 발표한 「1970년대 한국의 실험미술 — 타자적 세계이해의 전구」, 두 편의 글을 바탕으로 개고한 것이다. ST의 활동시기로부터 근 30년이 지난 시점에 김복영은 ST의 작업이 개념미술이었다는

15 김복영, 「사물의 언어」, 43·44쪽.

언술을 부정하는데, 정확히는 ST의 작업이 코수스의 개념미술과 비교했을 때 이미지의 언어적 기능이라는 동일한 문제의식을 가졌던 것은 공통적이나 이후 작업의 전개는 전혀 다른 방향으로 나아갔다는 의미다.[16]

앞서 언급한 바와 같이 조셉 코수스의 「철학 이후의 미술」은 ST의 초기 활동부터 중요한 텍스트로 작용했다. 코수스는 이 글에서 비트겐슈타인의 언어철학을 인용하여 미술이 하나의 언어라면 그 언어가 의미를 전달하는 방식은 언어 이전에 선험적으로 존재하는 절대적 대상을 지칭함으로써 이루어지는 게 아니라, 언어가 발화되는 공적인 맥락 안에서 청자와의 상호작용 속에서 "사용use"됨으로해서 의미화한다는 점을 강조했다. 이처럼 미술이 언어와 같은 구조를 갖고 사회적 맥락 안에서 의미를 산출하는 과정에 초점을 뒀던 코수스의 초기 작품이 바로 '물water'을 정의한 사전事典 텍스트를 복사해서 벽에 그림처럼 설치한 〈유제아이디어로서의 예술이라는 아이디어-물〉1966이다. 그는 '물'의 다양한 물리적 형태, 즉 얼음 덩어리, 수증기, 온갖 물이 있는 그림엽서나 물의 영역을 표시한 지도 등을 고안했다가 마침내 '물'이라는 개념만을 전달하기 위해 사전을

16 　김복영, 「1970년대 한국의 실험미술—타자적 세계이해의 전구」, 오광수 선생 고희기념논총 간행위원회 편, 『한국현대미술 새로보기』, 미진사, 2007, 207·208쪽.

복사해 제시했다고 했다. 〈물〉 직전에 만들어 낸 작품이 바로 그의 대표작이라고 할 〈하나이면서 셋인 의자〉1965였다.[17]

 김복영과 이건용 또한 일찍부터 코수스와 마찬가지로 비트겐 슈타인의 언어분석철학에 경도됐다고 강조했다. 이는 앞서 언급한 바와 같이 이전 세대의 미술, 즉 코수스에 있어서는 추상표현주의가 되겠고, 김복영과 이건용에 있어서는 앵포르멜이었을 추상회화의 형식주의와 영웅적 작가주의에 대한 반발의 기저에 이미지의 논리성을 추구하고자 하는 후발 세대의 지적성향이라고 설명할 수 있을 것이다. 이후 사고idea와 언어, 이미지와 사물 사이의 관계는 평론가이자 이론가로서 김복영의 핵심적인 연구주제였고, 특히 그는 문자언어를 중심으로 한 비트겐슈타인의 언어철학을 응용하여 시각언어가 의미화하는 방식을 이론적으로 정립하고자 했다. 그 과정에서 김복영은 〈하나이면서 셋인 의자〉와 같은 작품에 드러나는 코수스의 개념미술은 "기표와 기의의 이분법"에 기

17 Joseph Kosuth, "Art after Philosophy", *Art after Philosophy and After : Collected Writings*, 1966-1990, Cambridge : The MIT Press, 1991, pp.13~32. 이처럼 절대적인 기호로서의 언어가 아니라 언어의 의미가 그 "사용"에 있다는 비트겐슈타인의 사고의 전환은 1960년대 중반의 미니멀리즘 미술의 등장에 중요한 지적 맥락이었다고 지적되고 있다. Barbara Rose, "ABC Art", in Gregory Battcock ed. *Minimal Art : A Critical Anthology*, New York : E.P. Dutton, 1968, pp.274~297. 원문은 *Art in America* (October-November, 1965)에 게재.

반하고 있다고 했다.[18] 코수스가 개념으로서의 의자사전적 정의, 물질로서의 의자실제 갤러리에 놓인 의자, 그리고 표상된 이미지로서의 의자그 의자의 사진를 제시함으로써 여전히 개념과 개념의 대상이 되는 사물 사이를 이원적으로 인식하는 서구의 플라톤식 표상의 범주를 따르고 있다는 것이다.

김복영은 한국의 개념미술이 추구했던 "사물의 언어"란 자연의 사물을 작품을 통해 드러내되 "기표와 기의의 통합체"로서 간주한다고 차별화했다.[19] 이때의 사물은 코수스가 사전적 정의로 대체할 수 있었던 관념적인 대상으로서의 사물, 즉 보편적 '의자'나 보편적 '물'이 아니라, "갯벌의 조약돌"처럼 일상에서 마주칠 수 있는 구체적인 대상이자 "있는 그대로의" 사물들이라고 강조했다. 이때 미술가의 작업은 체계적인 행위를 통해 이러한 사물이 "말을 하게 한다"는 것인데, 이때 "사물의 언어"는 "시인의

18 김복영, 「회화적 표상에 있어서 기호와 행위의 접근가능성 – N. Goodman 기호론의 발전적 고찰」, 숭실대 박사논문, 1987; 「회화적 표상의 의미분석을 위한 두 가지 이론적 패러다임 – Wittgenstein의 그림이론과 Langer의 상징론을 중심으로」, 『조형예술학연구』 1, 1999, 11~62쪽; 『이미지와 시각언어 – 21세기 예술학의 모험』, 한길아트, 2006; 『눈과 정신 – 한국현대미술이론』, 한길아트, 2006 등 참조.

19 「한국의 행위예술가 구술 컬렉션 – 김복영 평론가 구술기록 영상」, 아시아문화정보원 라이브러리파크, 2015.2.9. http://archive.acc.go.kr/collection/collectionView.do?collection_se=CS01&ctgry_id=510302 (2020.12.7 최종접속).

언어"처럼 이미 사전事前에 절대적으로 합의된 의미와 동떨어진 것, 전혀 새로운 의미일 수 있다. 김복영은 이러한 경향을 "사물에의 회귀"라고 요약하고 이것이 비로 한국의 개념미술은 물론 1960~70년대를 관통한 아방가르드적 미술 실험의 근간이라고 주장했다.[20] 이처럼 서양미술사에 나타난 차원에 대한 인식, 코수스의 「철학 이후의 미술」과 플라톤적 표상의 개념을 전개한 〈하나이면서 셋인 의자〉, 그리고 이우환의 '만남의 현상학'에서 출발한 김복영은 '개념미술'이라는 틀을 벗어나 '사물의 언어'에 도달하기까지 비문자언어인 시각 이미지가 어떤 언어적 작용을 하는지를 밝히고 이를 한국미술의 맥락에 도입하기 위해 오랜 탐구의 과정을 거쳤다.

20 김복영은 "사물의 언어"에 대한 이론을 강화하면서 이우환 이전에 도입했던 곽인식의 작업에 주목했다. 「한국의 행위예술가 구술 컬렉션 – 김복영 평론가 구술기록 영상」, 아시아문화정보원 라이브러리파크, 2015.2.9. http://archive.acc.go.kr/collection/collectionView.do?collection_se=CS01&ctgry_id=510302 (2020.12.7 최종접속); 강태희, 「곽인식론 – 한일 현대미술교류사의 초석을 위한 연구」, 『한국근현대미술사학』 13, 한국근현대미술사학회, 2004, 197~231쪽.

3. 사물 언어 신체

ST의 첫 번째 전시는 1971년 4월 19일 국립공보관에서 열렸다. 이건용은 〈구조(71-ㄱ)〉, 〈구조(71-ㄴ)〉, 〈구조(71-ㅁ)〉을 출품했다.^{도 4}[21] 이는 철망을 원으로 만들고, 철망의 면적만한 종이를 깔고, 또 그 위에 같은 면적의 종이를 씌우는 작업이었다. 이건용은 수치적으로 동일한 면적이 놓이는 상황에 따라 달라지는 현상을 보여주고자 했다고 설명했다. 코수스가 '물'이라는 하나의 개념을 서로 다른 물질로 보여주고 궁극적으로는 사전적 정의를 제시했던 것과 마찬가지로 이건용 또한 '면적'이라는 개념의 다양한 물리적 현상을 제시했다고 볼 수 있겠다. 다른 한편으로는 '위상位相, topology'을 제목으로 사물과 공간 사이의 관계에 천착했던 세키네 노부오의 영향이 감지된다. 세키네는 "공간에 대한 새로운 지각과 해석"에 대한 당대 미술의 관심사에 천착하다 비-유클리드 기하학에 이끌려 위상기하학의 대전제, 즉 "도형의 성질 중 위상동형을 써서 변환하였을 때 얻어지는 다른 도형은 처음 도형과 위상

21 이하 출품작 설명은 강태희, 「우리나라 초기 개념미술의 현황」, 『S.T. 회원전』(1971.4.19~24, 국립공보관) 카탈로그; 김미정, 「인식과 행위의 주체, 미술가─1970년대 한국사회 속 ST 미술운동의 의미」, 『국립현대미술관 연구논문』 8, 국립현대미술관, 2016, 145~167쪽 등을 참조했다.

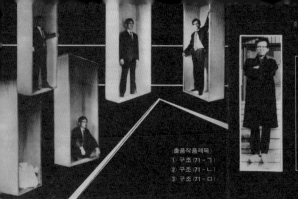

〈도 6〉이건용, 'ST 1회전' 전시 카탈로그 중에서, 1971.

동형으로 이는 불변의 성질"임을 체험적 환경으로 재현하고자 했다.[22] 그 결과가 곧 앞서 언급한 바, 원통형으로 땅을 파내고 그 옆에 원통형으로 흙을 쌓아 올린 〈위상-대지〉와 거대한 스폰지 덩어리가 철판에 눌려 찌그러진 채 전시된 〈위상-스폰지〉[1968] 등으로, 그가 말한 대로 "늘이거나 압축하는 등 자유롭게 형태를 변환할 수 있는" 위상기하학을 실연한 셈이다.[23]

전시의 카탈로그에는 책장처럼 열린 나무 상자를 세워두고 그

22 Mika Yoshitake, "Pioneers : Mika Yoshitake Looks Back at the Art of Nobuo Sekine", *Kaleidoscope Asia* 2, Fall/Winter 2015; 박세희, 「위상수학이란?」, 『수학의 세계』, 서울대출판문화원, 2006, https://terms.naver.com/entry.naver?docId=2426126&cid=60208&categoryId=60208.

23 앞서 언급한 1974년 ST 공개 세미나에 참여했던 작곡가 김정길 또한 1975년 수학자 펠릭스 하우스도르프에 의한 위상수학적 개념을 도입하여 작곡한 〈하우스도르프 공간〉을 발표하여 당시 이건용을 비롯한 예술가들이 다방면에 걸쳐 새로운 과학적 사고방식에 열려있던 지적인 분위기를 짐작케 한다.

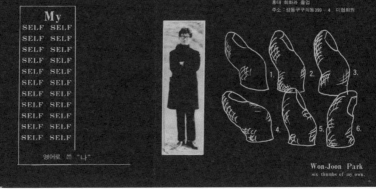

〈도 7〉 박원준, 'ST 1회전' 전시 카탈로그 중에서, 1971.

안에 작가가 들어가 선 채로 다양한 팔동작을 하거나 앉아있는 장면을 사진으로 찍어 게재했다.〈도 6〉 그 모습은 나무 상자 안에 작가가 서있는 로버트 모리스의 〈무제─서있기 위한 상자〉1961와 나무 액자에 붙어 있는 'I' 형태의 뚜껑을 여닫이문처럼 열면 그 안에 작가의 나체 사진이 들어있는 〈I-Box나-상자〉1962와 유사하다. 미니멀리즘의 기수로서 모리스의 〈무제〉는 무대에서의 퍼포먼스를 위해 작가의 몸에 딱 맞게 제작되어 그의 신체가 공간을 점유하는 최소한의 면적과 방식을 실연實演했고, 〈나-상자〉는 작품의 조각적 매체로서 스스로의 신체를 제시한 것이다. 이건용은 ST 카탈로그에서 작가의 구체적인 신체를 강조하고, 나아가 사진과 카탈로그가 작품의 중요한 일부가 되도록 구상하여 향후 작업의 방향을 제시했다.[24]

24 「한국의 행위예술가 이건용 구술 편집 영상─개념과 전위를 넘나드는 이벤트의 거장

이어진 페이지에서 박원준은 직사각형의 틀 안에 "My SELF"를 반복해서 채워 넣은 〈영어로 쓴 "나"〉를 게재했다.<도 7> 이는 앞선 이건용의 사진 및 작가들의 프로필 사진을 언어로 치환한 듯하다. 카탈로그에는 이건용을 비롯한 박원준, 김문자, 한정문, 여운 등 참여 작가들의 작품과 함께 초상 사진을 실었는데, 모두 일률적으로 직립한 모습을 꼭 들어맞는 상자에 넣은 듯 잘랐다.[25] 작품 경향은 조금씩 다르나 박원준의 〈six thumbs of my own^{내 여섯 개의 엄지 손가락}〉, 'I'를 도안화한 여운의 〈experience and pre-experience^{경험과 전-경험}〉 등에서 작가들이 전반적으로 세계를 경험하는 매개체이자 미술의 도구로 자신의 신체를 최대한 무미건조하게 제시하고 있는 점이 드러난다. 이건용은 카탈로그에서 "나의 구조체^{object}는 단순 존재인 현상의 새로운 규명이며 그것을 통한 엄청난 질적 비약을 함께 의식하게 하는 새로운 매개체"라고 썼다.[26] 창립 즈음의 연구회에서 김복영이 초현실주의를 강의하고 토론했던 만큼, 이건용의 기

이건용」, 아시아문화정보원 라이브러리파크, 2015. http://archive.acc.go.kr/collection/collectionView.do?collection_se=CS01&ctgry_id=510302 (2020.12.7 최종접속).

25 이건용은 작품 사진 및 카탈로그 기획 등에 있어서 사전에 모두 치밀하게 계획한 결과물이라고 강조했고, ST 그룹의 특징은 서로의 작품에 대한 아이디어를 자유롭게 활발하게 교환하면서 함께 만들어나갔던 점이라고 했다. 이건용과 필자와의 전화 인터뷰 (2020.12.16).

26 『S.T. 회원전』 카탈로그 참조.

술 또한 특정 사물을 통해 의
식의 도약을 도모한다는 면
에서 초현실주의와의 연관
성을 떠올릴 수도 있다. 그러
나 이건용은 초현실주의의
무의식이나 비합리를 배격
하고, 사물의 "논리적 조립과
구조적 전개"를 강조했다는
차이가 있다.

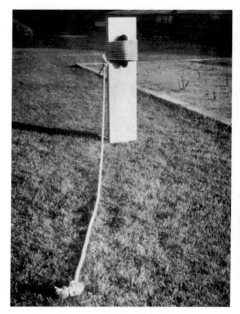

<도 8> 이건용, 〈관계항〉, 1972.

제2회전은 한 해를 걸러
1973년 6월 17일 명동화랑
에서 개막했고, 그다음 날 코수스의 「철학 이후의 미술」을 주제로
한 토론회가 열렸다.[27] 참여 작가로는 김홍주, 남상균, 성능경, 이재
건, 장화진, 조영희, 최원근, 이일, 황현욱 등이 새로운 작가로 등장
한 대신, 창립 회원 중 김문자와 한정문이 빠졌다. 2회전은 구성원
뿐 아니라 작품의 경향 또한 1회전과 뚜렷이 달랐다. 김홍주의 〈돌
과 파랑〉, 남상균의 〈질료〉, 성능경의 〈상태성〉, 이건용의 〈관계항〉,

27 연사는 김윤수에서 유준상으로 교체됐으며 사회는 평론가 이일이 맡았다. 이일은
 이 전시회에 작가로서 〈9분지 1 회화〉를 출품하기도 했다. 『S.T 회원전』 (명동화랑,
 1973.6.17~23) 전시회 카탈로그 참조.

황현욱의 〈비일체성〉 등의 제목에서부터 천이나 돌, 밧줄과 스테인 레스 판 등을 늘어놓은 작품의 구성은 1회전에 없던 이우환과 모노 하의 영향을 확연하게 보여준다. 이건용이 출품한 〈관계항〉은 잔디 밭에 노끈으로 돌덩어리를 꽁꽁 묶어 놓은 직육면체의 나무판을 세 운 작품이다.〈도 8〉 이는 이미 그가 제1회전 카탈로그에서 언급한 바 와 같이 "단순 존재인 현상의 새로운 규명"이자 "의식의 도약"을 이 끌어 낸 결과물이라고 볼 수도 있겠으나, 이우환과 모노하 이상의 새로운 미술이었다고 보기는 어렵다.

이건용은 1회전 이후, 같은 해 8월에 국립현대미술관에서 열린 '한국미술협회전'에 〈신체항〉을 출품해 화제를 일으켰다.〈도 5〉 바 닥에서 파낸 흙으로 각 변의 길이 1미터의 육면체를 만들고 그 가 운데 뿌리째 뽑힌 느티나무 둥치를 꽂은 〈신체항〉이 전시장에 놓 인 장면은 미술관이라는 문화의 장소와 나무와 흙이라는 자연물 이 각자의 맥락에서 완전히 벗어나 마주침으로써 기존의 의미가 말소되고 "있는 그대로의" 존재가 드러나는 현장이었다. 이는 앞 서 언급했던바, 김구림이 『공간』 지면에 발표했던 사진 콜라주와 거대한 나무가 통상적이지 않은 장소, 즉 김구림의 경우는 주택의 한가운데를 관통했고 이건용의 경우는 흙과 함께 절단되어 미술 관에 놓여있다는 점에서 비교 가능하다. 그러나 인쇄매체를 통해 상상력을 자극하는 이미지로 제시된 김구림의 작품이 초현실주의

적이라면, 이건용은 실제 나무를 실제 공간에 설치하여 그 실질적 존재감을 체감하게 했다는 점에서 미니멀리즘의 즉물주의와 이우환이 주장했던 현상학적 만남을 떠올리게 한다. 그러나 당시 이 작품이 출품됐던 파리 비엔날레는 물론이고 국제적인 미술계에서도 미니멀리즘으로부터 개념미술로 이어지는 설치미술과 복합 매체가 주도적 경향이었던 것 또한 사실이다. 이건용의 〈신체항〉은 국적에 무관하게 현지 언론의 주목을 받았다.

이건용이 ST의 첫 전시회에서부터 명시적으로 추구하던 "논리적 조립과 구조적 전개"를 신체를 통해 실현하면서 독자적인 방식을 개척한 건 파리에서 돌아온 뒤 오히려 사물을 버리고 이벤트로 전향하게 되면서부터다. 그는 파리 비엔날레에서 퍼포먼스와 전위적인 현대 음악회를 접하고 ST에서 꾸준히 논의하던 매개체로서의 신체가 실질적인 방식으로 실현될 수 있다는 사실을 처음 깨달았다고 했다. 또한 김구림을 통해 이미 1960년대부터 활발하게 진행되던 일본 현대미술계의 퍼포먼스와 플럭서스와의 교류 등을 접하고 퍼포먼스의 가능성을 타진하기도 했다. 그는 이즈음에 "행위와 장을 결합할 수 있는 방법의 연구"를 시작했다고 정리하고 해프닝이나 퍼포먼스가 아닌 "이벤트"라는 명칭을 택한 데 대해서는 "사건이란 그 자체가 어떤 동태^{행위}로써 존재하는 것"이며, "사건의 세계는 의미의 세계와 달리" 사건 이외에 원인이나 목적이 없

으며, 사건화의 과정에서는 주관을 포기해야 한다고 강조했다. 여기서 이건용은 비트겐슈타인을 언급하는데, 앞서 코수스의 '동어반복'이나 '분석명제'의 예와 같이, 그의 이벤트는 그 이외에 외부의 다른 것을 지시하지 않고, 또한 그 이외에 다른 어떤 주관적 목적을 가지지 않는 '자기동일적'이고 '동어반복적'인 작업이라는 점을 강조했다.[28]

이건용은 AG나 제4집단의 해프닝이 철저한 방법 없이 시작한다는 점에서 자신의 이벤트와 다르다고 했다. "로지컬 이벤트"이란 우연성을 차단하고 사전에 확립한 논리에 의해 행위가 이루어지는 순수성을 통해 차별화된다는 것이다. 따라서 ST가 연구했던 대로의 개념미술, 즉 사전에 확립된 방법에 근거하여 논리적으로 전개되는 활동이자, 작가의 주체성 및 주관적 의도를 최대한 배제하고, 미술이라는 매체를 통해 세계의 대상을 의미화하는 방식을 묻는다는 점에서의 개념미술은 텍스트도 설치도 아닌 이벤트를 통해 가장 가깝게 실현된 셈이다.

이건용의 첫 이벤트는 1975년 4월 19일, 백록화랑의 '오늘의

28 이벤트의 시작 정황에 대해서는 「한국의 행위예술가 이건용 구술 편집 영상」; 김용민·성능경·이건용·김복영, 「사건, 장과 행위의 총합 '로지컬 이벤트' 그룹 토론—젊은 작가들의 작업과 주장」, 『공간』 1976.8, 42~46쪽; 조앤 기, 「당신이 사는 곳에 서라」, 『Lee Kun-Yong』, Beijing : Pace Gallery, 2018, 9~27쪽 등 참조.

방법전'에서 초연한 〈동일면적〉이었다.[29] 그는 화선지 1장을 다림 질하여 곱게 접어 호주머니에 넣고 화랑에 와서 화선지를 다 펴 한 쪽 바닥에 놓고 화선지의 윤곽선을 따라 분필로 선을 그었다. 그런 다음 화선지를 집어 들고 돌아다니며 잘게 찢어서 윤곽선 바 깥에 흩뿌린 다음 빗자루로 화선지를 쓸어 모아 윤곽선 안에 다시 넣었다. 따라서 넓은 종이였던 화선지가 한 줌의 종이조각으로 변 화한 것이다. 그러나 이들을 하나씩 하나씩 이어 붙인다고 하더라 도 더 이상 이전의 그 면적을 온전히 차지하지 않고, 그렇다고 해 서 화선지의 본질이 변화했다고 할 수는 없다. 따라서 이는 ST 1 회전에 설치하여 위상변환에 의한 면적과 형태의 차이 및 동질성 을 드러냈던 〈구조〉 연작과 의미의 '구조'가 크게 다르지 않다. 그 러나 이벤트에서 이건용은 화선지가 '동일 면적'을 유지하고 있으 나 현상적으로는 다른 상태라는 논리적 결과를 증명하고 작가의 주관적인 취향이나 여타의 상징성이 개입할 여지없이 작업의 물 리적 양상을 최소화했다.

이건용이 자기의 신체를 적극적으로 활용한 첫 이벤트는 1975 년 10월 6일, 국립현대미술관에서 열린 'ST 4회전'에서 초연한 〈

29 이건용의 이벤트에 대한 정보는 류한승, 「이건용의 70년대 이벤트」, 『국립현대미술관 연구논문』 6, 국립현대미술관, 2014, 139~153쪽 참조.

다섯 걸음〉이었다. 그는 의자에 가만히 앉아 있다가 일어나서 "하나, 둘, 셋, 넷, 다섯"을 외치며 다섯 걸음을 걸어 나오고, 분필로 신발 앞에 선을 그은 뒤, 다시 의자로 되돌아가 앉았다. 작가는 같은 행위를 네 번 반복하는데, 매번 자연스럽게 걸어도 선의 위치는 조금씩 달라졌다. 마지막 다섯 번째는 역시 다섯 걸음을 걷되 보폭을 최대한 벌려서 걸어, 관객들을 지나쳐가게 됐다. 이건용은 앞의 선들과는 완전히 동떨어진 그 자리에 선을 긋고 어디론가 사라졌다. 여기서는 다섯 걸음이라는 단순하고도 근본적인 행위가 '이건용'이라는 한 특정한 개인에 의해 행해질 때조차 사실상 동일하지 않음, 즉 그 신체의 대단히 구체적인 실상을 보여준 셈이다.

역시 1975년 12월 16일, 이건용은 국립현대미술관에서 〈장소의 논리〉를 초연했다.〈도 9〉 그는 바닥에 원을 그리고 원의 내부를 가리키며 "저기"라고 외치고, 원 안에 들어가서는 "여기"라고 말하고, 다시 원 밖으로 나간 뒤에 "거기"라고 말한다. 이렇게 작가의 위치에 따라, 같은 원의 내부가 "여기, 저기, 거기"로 변화하는 상황은 기표와 기의의 임의성, 그리고 그 사이를 결정적으로 매개하는 장소와 신체의 관계를 간결하면서도 강렬하게 보여줬다. 그 외의 이벤트에서도 이건용은 걷고, 먹고, 숫자를 세고, 물을 붓는 등 대단히 단순하고 가급적 상징적이지 않은 행위를 사전에 정해진 조건 하에서 수행했다. 이건용은 이후 단순한 행위의 이벤트에 대

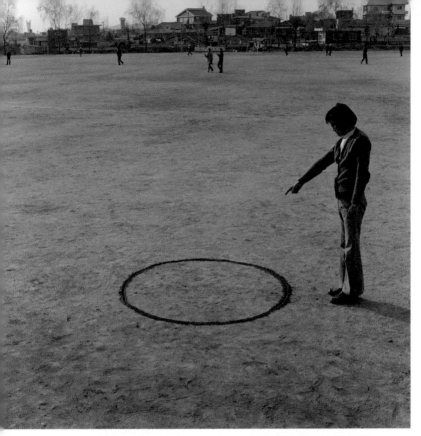

해 준 케이지John Cage를 인용하여 "단일한 행위에 적확하려는 노력"
그 이상도 이하도 아니었다고 단언했다.[30] 앞서 김복영이 "있는 그
대로의 사물"을 통해 전에 없던 말을 사물이 하게 하는 것이 한국

30 이건용, 「한국의 입체, 행위미술, 그 자료적 보고서─60년대 해프닝에서 70년대의 이
벤트까지」, 『공간』, 1980.6, 13~20쪽.

의 현대미술이라고 정리했다면, 이건용의 작업에서 말을 하는 사물이란 바로 "있는 그대로" 행위하는 미술가의 신체였다.

단순한 행위를 반복하는 사물로서의 예술가는 어떤 주체라고 설명할 수 있겠는가. 그 일말의 해답은 1974년 ST 공개 세미나에서 김복영의 발표, 「현대미술의 역사주의와 반역사주의」에서 찾을 수 있다. 김복영은 예술가의 역사의식을 강조하고, "동인動因의 이론the theory of agency"을 역사의식의 지표로 제기하면서 미국의 철학자 리처드 테일러의 『형이상학』 중 "자유 의지"를 논의한 다음을 인용했다.

1. 나와 동일치 않은 무엇이 행위의 원인이 될 수 없다.

2. 행위가 자유일 땐 그것은 그 행위를 일으키는 동인 때문이며 이 때문에 행위는 인과적 결과가 아니라 인간 자체가 동인이 되어 결과된 것이다.

3. 동인은 충분한 전제조건 없이도 항상 원인이 될 수 있다. 그러므로 동인은 사건이 아니라, 존재, 실체에 의한 사건의 인과관계이다.

4. 이 점에서 동인은 행위의 원인이라 말하기보다는 동인이 행위를 일으키고 선도하고 실행한다.

5. 동인은 결정론과 단순비결정론을 모두 거부한다. 따라서 나의 행위의 원인은 「나」(I)다 「내가 바로 동인이다」라는 1의 문제로 되돌아간다.[31]

31 Richard Taylor, "Freedom and Determinism", *Metaphysics*, London : Prentice Hall,

테일러에 의하면 "동인"이란 행위자가 "명령받지 않고 행위할 수 있는 힘"을 가진 자발성을 내포하며, 이러한 행위에는 우연이나 변덕이 끼어들 여지가 없다.[32] 그러나 1970년대 중반, 유신시대의 미술가들이 오로지 자기-동일적인 동인의 행위를 시도하는 건 불가능했다.

이건용은 1975년 11월 2일, 제2회 대구현대미술제에서 〈이리 오너라〉를 초연했다. 이건용보다 몸집이 큰 한 명의 퍼포머가 "이리 오너라"라고 하면, 이건용이 재빨리 그에게 다가갔다가 원위치로 돌아가는 이벤트였다. 퍼포머는 매번 작가를 다시 부르는 데, 그 때마다 작가는 깽깽이 걸음으로 뛰어 가든지, 무릎으로 기어가든지, 엎드려 배를 깔고 기어가는 등, "명령한 사람에게 온갖 모욕을 주면서" 다가갔다.[33] 이건용 이벤트의 전체 맥락에서 봤을 때 이 행위는 여타의 틀림없이 목적 없는 단순한 이벤트들과는 달랐다. 흔히 드라마에서 보듯, 양반이 종을 부를 때, 권위 있는 자가 자기 발아래 있는 자에게 복종을 요구하는 부름이 바로 "이리 오너라"라면, 그 명령을 희화하고 조롱하는 이 행위가 당시 극심한

1963, 50~53쪽. 김복영, 「현대예술의 역사성과 반역사주의」, 앞의 글에서 재인용.

32 Clifford Williams, "Indeterminism and the Theory of Agency." *Philosophy and Phenomenological Research*, 45 : 1, 1984, pp.111~119.

33 류한승, 앞의 글, 143쪽.

검열을 자행하던 정부의 눈을 피하지 못했던 것이다. 그는 〈이리 오너라〉를 공연한 뒤 국립현대미술관으로부터 퍼포먼스를 금한 다는 통보를 받았고, 당국의 감시와 처벌을 몸소 경험하게 됐다.

4. 개념미술비판

이일은 1974년 『현대미술』 창간호에 「한국미술 그 오늘의 얼 굴」이라는 논평을 기고하여 한국 현대미술이 "남의 나라 언어와 사고를 빌어와 자기 것처럼 생각"했던 탓에 한국의 미술이 "모호 성과 모순"을 안게 됐다고 비판했다. 그는 앵포르멜에서부터 오브 제 미술과 반예술 행위에 이르기까지 "사상적 원천은 물론 그 표 현형태까지 매우 헐값으로" 빌어왔던 한국의 전위미술은 "단순한 표피현상"이자 "전위 콤플렉스의 치졸한 현상"에 지나지 않는다고 신랄하게 표현했다.[34] 1970년 AG를 시작하며 발표했던 "전위예 술에의 강한 의식을 전제로 비전 빈곤의 한국 화단에 새로운 조형 질서를 모색 창조하여 한국미술 문화 발전에 기여한다"는 야심찬

34 「"사상적 원천까지 헐값에 빌려와" – 이일 교수 한국현대미술에 호된 비판」, 『경향신 문』(1974.6.15) 참조.

포부는 단 몇 년 사이에 무색해졌다. 그는 앞서 인용한 바와 같이 1970년대 미술을 일컬어 "원초적인 것으로의 회귀"라고 요약하면서, 사물로의 환원이 서구 모더니즘의 "원시주의"라면, "원초적인 것"은 그와는 구분되는 "동양적인 원천"으로의 접근이라고 정리했다. 이일은 이후 지속적으로 "범자연주의"가 한국 고유의 정신적 성향이라고 강조하고, 단색화의 제요소에서 무기교, 무작위성이라는 "특유의 민족성"을 확인하고자 했다. 결과적으로 AG와 ST의 미술가들과 함께 활약하며 실험미술의 짧은 전성기를 이끌었던 이일과 오광수, 김복영 등은 일상의 사물에서 시작된 전위적 미술을 거쳐 '물성파', '비물질화', '중성구조', '범자연주의'로 귀결된 '한국적 모더니즘'의 이론적 계보를 확립했다.[35]

일찍이 1978년 11월에 국립현대미술관과 한국미술협회가 공동으로 개최한 '한국 현대미술 20년의 동향전'에서는 앵포르멜에서부터 단색화까지의 20년을 4부로 구분하고, AG와 ST를 '제3부 − 개념예술의 태동과 예술개념의 정리'에서, 이후 1970년부터 1977년까지 '새로운 평면'이라고 불리던 단색화를 '제4부 탈脫이미지와

35 이일, 「'70년대'의 화가들 − 원초적인 것으로의 회귀를 중심으로」, 오광수 외, 『한국 추상미술 40년』, 123~150쪽; 오광수, 「'70년대 한국미술의 비물질화 경향」, 『한국 현대미술의 의의식』, 재원, 1995; 김복영, 「1970년대 물성파 회화와 단색평면주의 − 그 이념과 양식의 해석」, 최몽룡 외, 『한국미술의 자생성』, 한길아트, 2006, 519~563쪽 등 참조.

평면의 회화화'에서 소개했다. 요컨대 ST는 "개념예술"이거나 "예술개념을 정리"한 대표적 집단으로 정의됐고, 단색화로 완결된 모더니즘으로 나아가기 위한 일종의 정지작업처럼 위치됐다.[36]

ST는 1981년 동덕미술관에서 현실과 발언 및 서울 80그룹과 함께 '현대미술워크숍전'에 참가한다. 전시와 연계됐던 그룹들 간의 좌담회는 실질적으로 ST의 해체를 촉발했다. 이건용이 그룹으로서 ST의 성취를 평가하며 매체의 개혁과 논리적 방법과 예술의 본질을 논할 때, 민중미술진영의 대표적 평론가였던 성완경 1944~2022은 "미술이 현실로부터 유리된 미술자체의 폐쇄적인 논리 속에서 발전할 길이란 없다는 것을 인식"해야 한다며, 예술가의 가치가 "자유"라면 "이 자유는 오늘의 예술이 어떤 '처지'에 놓여 있나를 인식하는 것으로부터 시작되어야 한다"고 일갈했다.[37] 최민 또한 전위미술에 대해 "우리 실정과 관계없는 '제도'"라고 단언하고, 이처럼 "복잡하고 난해한 미술"은 외래미술에 전적으로 의존한 결과라고 비판했다. 심정수도 "한국현대미술의 혼란"이 "외래문화의 무조건적인 수용"에 기인한다고 지적하여, 결론적으로

36 당시 ST의 일원이던 김용익의 전시 리뷰 참조. 김용익, 「한국현대미술의 아방가르드 – '한국현대미술 20년의 동향전'과 더불어 본 그 궤적」, 『공간』, 1979.1, 53~59쪽.

37 『제2회 현대미술 워크숍 주제발표 논문집 – 그룹의 발표양식과 그 이념』, 동덕여대미술관, 1981.

ST는 외래미술을 무분별하게 수용한 형식주의에 불과하며, 한국의 현실과 대중을 도외시한 고답적 유희 정도로 지탄을 받았다.[38] 똑같은 논의는 『공간』의 지면에서도 반복됐다. 1981년 9월 1일, 성완경, 최민, 이건용, 김용익, 김장섭, 강요배, 이태호 등은 「매체와 전달—미술로부터의 대중의 소외」라는 제하에 그룹 토론을 가졌다. 이건용은 역시 "70년대의 컨셉추얼리즘"을 일컬어 미디어 자체의 내면적 본질을 분석하고 미술의 논리적 구조와 미술활동의 행동패턴을 가려내려는 '본질에의 직시'라고 평가했다.[39] 그러나 그는 그 즈음에 민중미술과 ST 사이의 괴리를 확인했을 뿐 아니라, 시대의 변화를 확실히 감지했기 때문에, 자연스럽고 자발적으로 해체를 택했다고 설명했다.[40]

1981년 사회 참여를 요구하는 민중미술에 떠밀리듯 해체를 선택했던 ST의 이론적 경향은 1990년대 중반 이후로 민중미술과

38 「젊은 작가 〈실험미술〉 바람—작품전과 함께 논문발표회」, 『동아일보』, 1981.7.9.

39 「매체와 전달—미술로부터의 대중의 소외」, 『공간』, 1981.10, 110~116쪽.

40 「ST—김달진과 이건용의 인터뷰」, 『한국미술단체 100년』, 김달진미술자료박물관, 2013, 232·233쪽. 김미경은 현실과 발언과의 갈등뿐 아니라 홍익대 출신이던 ST의 구성원이 박서보를 중심으로 한 단색화 화단과 개인적으로 맺고 있던 긴밀한 관계가 "원죄"나 다름없었기 때문에 결코 민중미술과 화해할 수 없었다고 평가했다. 「OB들의 수다—1970-80년대 한국의 역사적 개념미술—팔방미인전 종합토론」, 2011년 2월 24일 경기도미술관 강당」, 경기도미술관 편, 『1970-80년대 한국의 역사적 개념미술』, 경기도미술관, 눈빛출판사, 2011, 306쪽.

개념미술의 관계가 새롭게 정립될 필요에 의해 재평가되기 시작했다. 그러나 그 과정에서도 ST의 활동은 더 새로운 동시대의 미술을 위한 전시前史로 굳어지게 됐다. 예를 들어 2010년 경기도미술관의 소장품전이었던 '역사적 개념미술'에서는 곽덕준, 김구림, 김용익, 박현기, 성능경, 이강소, 이건용, 홍명섭 등 1960년대 중반부터 1970년대 중반까지 동시대에 함께 활동하던 대표적 미술가들이기는 하나, 세대 및 활동과 작업의 맥락이 서로 조금씩 달랐던 작가들을 한꺼번에 선보였다. 역사적 개념미술이라는 생경한 제목은 마치 역사적 아방가르드에 대한 비판적 성찰의 결과물로 네오-아방가르드가 등장했던 것처럼, 1970년대의 원형적 개념미술이 일단락되고, 그로부터 진보된 형태의 새로운 개념미술이 이후에 등장했다는 의미로 읽히기에 충분했다.[41] 이후, 2014년부터 2016년까지 국립아시아문화전당에서 '1960~70년대 한국의 행위예술'을 주제로 김구림, 이건용, 이승택, 성능경, 이강소, 정강자, 장석원 등 행위예술을 선보였던 작가들과 ST의 활동을 구술채록

41 ST에서 작가로서 활동했던 평론가 윤진섭과 김복영은 해당 전시의 카탈로그와 연계 학술 행사에 참여했으나, '역사적 개념미술'이라는 제목에 대해서는 반대한 바 있다. 「한국의 행위예술가 구술 컬렉션 – 김복영 평론가 구술 기록 영상」 (2015.2.9 자택에서 서정걸, 윤진섭 진행). 원본 영상을 열람할 수 있도록 협조해준 국립아시아문화정보원에 이 자리를 빌어 감사를 드린다.

하는 아카이브 프로젝트를 진행하고 자료집을 발간했다. 같은 시기 국립현대미술관에서도 1970년대의 퍼포먼스를 체계적으로 자료화하기 시작하면서 ST의 활동 또한 개념미술보다는 퍼포먼스의 범주에서 여타의 작가들과 함께 미술사에 편입됐다.

1990년 이후의 개념적 전환

1. 글로벌 개념주의와 개념미술의 재맥락화

1980년 이후 민중미술의 도래와 함께 ST는 서구미술의 무분별한 모방이자 군부독재라는 암울한 현실에 무감각한 고답적 미술이라는 비판을 받으며 그룹으로서는 해체를 맞았다. 이후 1980년대를 주도했던 단색화가 '한국적 미니멀리즘'으로 정착하고 민중미술이 추구하는 정치, 사회적 발언으로서의 예술과 이데올로기적 갈등을 빚는 가운데 개념미술이 설 자리는 거의 없었다.[1] 개념미술의 복권復權이라 할 현상은 1990년대 중반 이후에 역설적이게도 민중미술계열의 평론가들에 의해 시작됐다. 민중미술의 대표적인 평론가로서 ST의 해체에도 어느 정도 일조했던 성완경은 1999년 미

1 김미경은 이 시대의 미술전반을 '실험미술'이라고 정의하고, 민중미술이 적극적으로 사회에 발언하기 시작한 운동이라면, 실험미술가들은 일관된 사회의식이 없었을 뿐 아니라, 무엇보다도 군사정권 아래의 유신시대에 '불온미술'로 낙인찍혀 극심한 검열과 억압을 받은 결과 더 이상 진전될 수 없이 소외될 수밖에 없었다고 설명했다. 김미경, 「실험미술과 사회 — 한국의 새마을 운동과 유신의 시대」, 『한국근현대미술사학』 8, 2000, 124~126쪽.

국 퀸스 미술관에서 기획한 대규모 전시, '글로벌 컨셉추얼리즘−그 다양한 발원점들, 1950년대에서 1980년대까지'[이하 '글로벌 컬셉추얼리즘]'의 한국 큐레이터로 초청됐고, 여기에 ST 일원이던 성능경[1944~], 김용민[1943~2021], 김용익[1947~]을 민중미술 작가들[김용태, 박불똥, 김동원, 최병수, 김봉준 등]과 함께 소개했다.[2]

'글로벌 컨셉추얼리즘'의 공동 기획자는 퀸스 미술관 큐레이터 제인 파버[Jane Farver], 평론가 레이첼 와이스[Rachel Weiss], 큐레이터이자 미술가 루이 캄니처[Luis Camnitzer] 세 사람이었다. 이들은 조셉 코수스와 솔 르윗이 대표하는 뉴욕 중심의 '개념미술'은 "미니멀리즘의 여파로 발생한 근본적으로 형식주의적인 실천"이라고 정의하고, 이에 반해 전 지구적 흐름인 '개념주의'란 사물로서의 작품과 시각적인 감상의 범주를 최소화하고, 대신 "현실 사회, 정치, 경제 안에서 예술의 가능성을 재고하는 흐름"이라고 차별화했다. 지리적으로는 '다양한 발원점들'이라는 부제에서도 드러나듯, '글로벌'을 일본, 서유럽, 동유럽, 남미, 북미, 호주와 뉴질랜드, 소비에트 연방,

2 작품 목록은 전시 카탈로그 Philomena Mariani ed., *Global Conceptualism : Points of Origin, 1950s-1980s*, New York : Queens Museum of Art, 1999, 270쪽 참조. '글로벌 컨셉추얼리즘'은 그 규모에 비해 한국 언론에서 크게 주목받지 못했다. 주요 일간지 보도로는 이주현, 「'개념미술'로 재평가된 80년대 민중미술」(『한겨레』, 1999.5.4)이 유일한데, 제목에서 알 수 있듯이 민중미술이 개념미술로 재평가된 것을 강조하고, 성완경의 말을 인용하여 작가들의 "이념적 성향보다는 작업방식"이 중요 기준이었음을 강조했다.

아프리카, 대한민국, 중국 및 대만과 홍콩의 열 개 권역으로 나누고, 권역마다 큐레이터를 따로 선정해 독자적인 선택권을 줬다.

전시 카탈로그에서 성완경은 미국의 관람자 및 독자들의 이해를 돕기 위해 한국미술계가 모더니즘과 민중미술로 분열되어 있었음을 우선 설명하고, 민중미술계열 평론가로서의 자기 입장을 확고히 했다. 모더니즘이란 물론 이우환과 모노하의 영향으로 등장한 '백색 모노크롬', 즉 단색화를 지칭한다. 성완경은 동양 철학과 국수주의로 변질된 미니멀리즘이 이우환의 원래의 주장과도 무관하게 결합해 단색화로 이어졌고, 단색화의 형식주의적 미학이 화단 헤게모니를 장악한 이래, 1960년대 말에서 1970년대 초에 잠시 등장했던 플럭서스류의 실험적 경향이 빠르게 퇴조했다고 정리했다. 이우환이 민중미술 계열로부터 비판을 받았던 건 유럽과 북미 개념미술의 제도비판적 성향에 무감각했기 때문이며, 바로 여기서 민중미술의 '개념미술에 대한 심오한 오해'가 시작됐다고 봤다. 이 글에서 성완경은 김용민, 성능경, 김용익이 예외적으로 모더니즘과 민중미술 사이의 분열 가운데서 서구 본래의 개념미술을 시도한 사례였다고 평가했다.[3]

3 Ibid., p.120. 성완경은 이미 이전에 작성한 「한국 현대미술의 구조와 전망, 짧은 노트」에서 1960년대 말에서 1970년대 초, 4·19세대에 의해 주도된 다양한 미술 실험에 대해서 그 전위적인 성격을 인정했다. 그는 실험적 제경향이 '모노크롬 회화'의 권력구도에 의

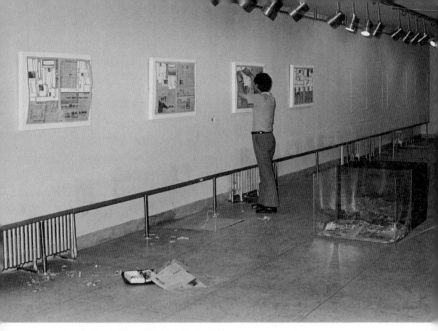

〈도 10〉 성능경, 〈신문 : 1974.6.1. 이후〉, 1974.

전시에 소개된 성능경의 〈신문 : 1974.6.1. 이후〉는 1974년 6월 21일에 개막한 ST 3회 전시에서 처음 선보였던 것으로, 벽면에 흰 패널 네 개를 붙이고 그 위에 6월 1일부터 폐막일인 27일까지 매일 『동아일보』를 교체해 게시한 뒤 기사만 면도날로 오려내는 작업이었다.〈도 10〉 그 앞에는 직육면체의 아크릴 통 2개를 두고 반투명한 청색 통에는 오려낸 기사를, 투명한 다른 통에는 광고, 만화,

해 왜곡, 폄하되어, 재평가가 필요하다고 주장했다. 성완경, 『민중미술, 모더니즘, 시각문화』, 열화당, 1999, 14쪽.

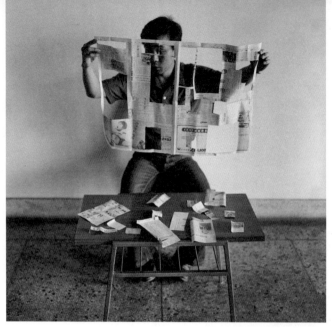

<도 11> 성능경, 〈신문읽기〉, 1976.

사진을 포함한 여백 부분을 분리해서 담았다. 〈신문 읽기〉는 그 후속 작업으로 신문을 소리 내어 읽고, 읽은 부분을 면도날로 오려 내는 퍼포먼스였다.[도 11][4] 훗날 작가는 신문을 읽고 자를 때 목소리와 손이 떨렸고, 신문 기자가 인터뷰하자고 했을 때는 겁에 질려 도망치듯 빠져나왔다고 회고하며 "유신체제는 그렇게 겁이 났다"고 했다.[5] 일찍이 방근택은 성능경의 신문 오리기를 두고 "현

4 〈신문 읽기〉는 1976년 서울화랑에서 이건용, 김용민, 장석원과 함께 마련했던 '4인의 EVENT'에서 처음 실연했다.

5 이혁발, 『한국의 행위미술가들』, 다빈치기프트, 2008, 9~11쪽 참조. 성능경의 퍼포먼스

〈도 12〉 김용민, 〈마루〉, 1975.

실의 진실성을 도저히 반영할 수 없는 신문이란 이 사회적 거대허구를 저주"하는 방법이었고, "미술과 사회에 대한 파롤디[패러디]를 주제로 삼은 우리에게 퍽 희귀한 존재"라고 평가했다. 그러면서 성능경이 기사만 오려내고, 당시 정부의 수출정책에 매몰된 광고의 사회적 의미에 대해 의식하지 않았던 점을 지적했다.[6] 이후로 성능경의 신문 작업은 박정희 정권의 언론 검열에 대한 비판적

에 대해서는 오준경, 「성능경의 행위예술 연구」, 홍익대 석사논문, 2017 참조.

6 방근택, 「허구와 무의미 ─ 우리 전위미술의 비평과 실제」, 『공간』, 1974.9, 30·31쪽.

〈도 13〉 김용민, 〈마루〉, 1975.

언급으로 해석되어 왔다.[7] 성완경 또한 성능경이 "진실은 행간에 있다"는 경구를 풍자하여 당시 군부 정권의 폭력적인 정치 탄압을 조롱했다고 설명했다.[8]

김용민의 〈마루〉는 전시장 한구석에 시멘트 벽돌을 몇 개 놓고, 그 위에 두꺼운 나무판을 얹어 걸터앉을 수 있게 만든 설치였다. 이는 1975년 제3회 '앙데팡당'전에서 처음 발표했던 작품으로 김

7 김미경, 앞의 책, 122·147쪽; 강태희, 「우리나라 초기 개념미술의 현황－ST 전시를 중심으로」, 13~45쪽.

8 성완경, 앞의 글, 120쪽.

용민이 시골의 옛집에서 본 툇마루를 따라 만들었다고 했다.<도 12> 툇마루는 주택의 안과 밖, 또 이 방과 저 방 사이를 잇는 이동과 변화의 완충 지대다. 그러나 〈Floor^{바닥}〉라는 제목을 달고, 카탈로그에서 'bench^{벤치}'라고 지칭된 이 툇마루의 가변적 실체, 즉 집 안에서 보면 밖이고, 집 밖에서 보면 집 안의 일부인 상대적 존재를 미국의 관객들이 이해하지는 못했을 것이다. 작가는 1979년 『공간』지에서 툇마루가 "주택, 대지, 인간의 한 덩어리" 같아 보였으며, 그런 느낌을 전하기 위해 "burnt umber^{암갈색 안료}에 논흙을 섞어 칠했다"고 했다. 그렇게 만든 마루를 작가는 처음에 친구의 화실에 빌려줬다가 다시 자신의 화실로 옮겨와 쓰는 중이라며, 그 과정의 흔적이 남은 나무 표면을 두고 "생활 속에서의 문맥 전환"이라는 표현을 썼다.[9] 당시 기사에 실린 사진 속 〈마루〉 위에는 과연 온갖 화구와 옷가지가 어지럽게 놓여있다.<도 13> 그러나 퀸스 미술관으로 〈마루〉를 옮겨왔을 때는 전시장 한구석에 벤치처럼 설치했고, 실제로 오고가다 걸터앉은 관객들의 모습을 찍은 즉석 사진을 바로 뒤의 벽에 붙였다. 이처럼 전시장에 놓인 〈마루〉와 그 〈마루〉를 찍은 사진이 작품이 되어 동시에 전시된다는 점에 대해 성완경은 김용민이 미술의 탈물질화에 헌신해 왔으며, 또한 미술관 안에서

9 김용민, 「경험과 물리적 변화 속에서」, 『공간』 145, 1979.7, 58쪽.

일어나는 예술 체험이 동어반복적인 데 대해 비판적인 입장을 보여준다고 설명했다.[10]

요컨대 ST의 '개념미술'이라는 원래의 틀에서 이들 작품을 떼어 '개념주의'로 명명할 때, 성완경이 강조했던 요건은 내용에 있어서 당대의 정치적 부조리를 언급하고, 형식에 있어서는 미술관이라는 제도 자체를 의식케 하는 세련되고도 은유적인 구조로서의 미술이다.

그러나 앞서 설명한 바와 같이 ST에서 이러한 '이벤트'를 '논리적'이라고 한정하고 신체, 장소, 사물의 본질에 맞는 최소한의 움직임으로 제한한 이유는 주관을 포기하기 위한 하나의 수단으로서 코수스가 「철학 이후의 미술」에서 단언했던 것과 마찬가지로, 그들의 행위가 그 행위 이상의 것을 지칭하지 않는 자기지시적이고 동어반복적인 성격을 추구했기 때문이다. 1976년 7월, 『공간』 편집실에서 가졌던 토론회에서 성능경은 신문 작업과 함께 작가가 똑바로 서 있다가, 두 팔을 벌려 위로 향했다가, 점점 몸을 구부리고 웅크려 바닥에 큰 대자로 엎드리는 과정을 시연한 〈수축과 팽창〉[1976]을 아래와 같이 설명했다.

10 성완경, 앞의 글, p.20.

가령, 신문을 읽고 그 읽은 부분을 오려내는 작업은 현실에 대한 새로운 각성을 자극해 주지만, 난 더 본질적인 행위를 이러한 수단 속에 삽입해 놓고자 하였읍니다. 읽는다는 행위와 자른다는 행위는 나의 신체, 장 등을 매체로 해서 통일되고 행위의 확장을 경험케 하는데 있읍니다. 그러나, 내 몸을 방바닥에 밀어 붙였다 다시 펴올렸다 하는 동작에서 나는 더욱 이러한 확장을 적극적으로 실현코자 하였고, 다른 작품에서도 이와 같은 취지를 그대로 살려보려 하였읍니다.[11]

결과적으로 단순한 사물과 작가의 신체 사이의 상호작용을 통해 변화하는 양자의 상태가 핵심적인 ST의 이벤트는 코수스의 동어반복 및 자기지시에서 출발했다. 그러나 그 전개의 양상에서는 차별화된 구체성과 상대성 및 가변성을 지닌다. 예를 들어 〈하나이자 세 개인 의자〉1965를 통해 의미를 전달하는 재현의 체계에 질문을 던졌던 코수스는 '의자'라는 개념의 전달체로서 사전적 정의, 실제 의자, 재현적 이미지, 셋을 구분했다. 잘 알려진 대로 미술관에는 '의자'를 정의한 사전의 문구를 확대 인쇄한 패널, 의자, 그리고 바로 그 의자의 실물 크기 사진을 전시했다. 그런데 코수스가 미술가로서 결정

11 김용민·성능경·이건용·김복영, 「사건, 장과 행위의 종합 「로지컬 이벤트」」, 『공간』, 1976.8, 46쪽.

한 것은 이와 같은 작품의 '개념'일 뿐, 특정한 의자가 중요한 게 아니었으므로, 그는 의자를 비롯한 작품의 제작, 보관, 설치 등에 관여하지 않았다. 따라서 이 작품이 전시될 때는 현지의 큐레이터가 그때그때 의자와 사진을 조달하기 때문에 실제 설치되는 의자와 전시실의 조건은 달라서, 〈하나이자 세 개인 의자〉라는 같은 작품일지라도 많은 다른 모양의 의자와 사진들이 존재할 수 있다. 그러나 김용민의 〈마루〉는 작가가 직접 만들고, 친구 손을 거쳐 작가의 화실에 놓여 일상에 사용되면서 작가의 작업과 신체와의 끝없는 접촉을 통해 다른 어떤 마루도 아닌 바로 김용민의 마루라는 특정성을 획득했다. 퀸스 미술관의 사진 또한 이론적으로는 불특정 다수인 관람객이 오고 가는 데 따라 실시간으로 변화가 일어나는 장소 특정성을 갖게 된다는 점에서 불특정한 의자와 고정 불변한 사진으로 구성된 코수스의 작품과는 다른 성격을 갖게 되고, 오히려 앞서 언급한 이우환의 "있는 그대로의 세계"와의 만남에 가깝다.

　김용민은 〈마루〉를 매개로 "문맥 전환" 혹은 "시적詩的 전환"이 일어난다고 표현하고, 그 근원을 동양화에서 찾았다. 그는 작품이 비록 일상의 경험에서 탄생하기는 했으나, 그렇다고 경험의 차원에만 머물지 않고 "예술작품의 차원 속에서 살아있다"고 강조했다.[12] 성

12　김용민, 「경험과 물리적 변화 속에서」, 58쪽.

능경의 〈신문〉 역시 읽고 자른다는 일상의 행위를 반복한다는 기본 논리가 있으나 매일 당일의 신문이라는 조건에 의해 읽고 자르는 내용과 양태가 매번 달라지는 임시성 및 가변성을 갖게 된다. 그러나 신문을 읽는 행위가 현실적이라고 해도, 삭가는 이에 대해 행위를 행위로써 인정하는 오직 "예술의 영역 안에서" 예술로서 가능한 존재라고 한정했다.[13] 즉 이들은 줄곧 진보 정치를 표방하는 민중미술이 예술적으로는 극도로 보수적이며 미술의 방법론에서 "후진적"인데 대해서는 비판적이었고, 성능경은 예술이 직설적인 정치 선동이 될 수 없다는 입장을 고수하고 있다.[14]

요컨대 ST는 이전 세대 앵포르멜의 표현주의에 대한 반발에서 출발했고 이후 단색화가 한국적 모더니즘으로 화단의 주류를 형성했을 때도 거리를 유지하며 소외 일로를 걸었다는 점에서 제도에 대한 도전적 태도를 확인할 수 있다. 그러나 이들은 지속해서 '예술로서의 예술'을 추구했고, 발언의 내용에 앞서 형식적인 방법과 매체의 명료화를 중시했던 만큼, '글로벌 컨셉추얼리즘'이 설정한 정치적 발언이나 제도비판으로서 개념주의의 틀에 온전히 포섭되지는

13 성능경, 『4인의 이벤트』 포스터 겸 초청장에서; 오상길, 『한국현대미술 다시읽기 2. Vol.1–Vol.2 – 6, 70년대 미술운동의 비평적재조명』, ICAS, 2001, 442쪽에 수록된 것을 재인용.

14 성능경은 여러자리에서 미술이 '플래카드'는 아니며, 프로파간다에 매몰된 미술 속에서는 개인이 사유, 판단, 평가하는 능력을 잃어버린다는 입장을 밝혀 왔다. 오상길 편, 2001, 61쪽.

않는다. 또한 작가들이 코수스를 인식했다고 해서, 그들의 작품과 활동을 '개념미술'이라고 설명할 수도 없다. 한국 화단이 처해있던 상황과 해외로부터 도입된 이질적인 경향이 결합해 발생한 ST의 대단히 특정한 미술 형식과 그 대의를 이미 전혀 다른 맥락에서 정의된 '개념주의'이거나 '개념미술'과 유비하는 데는 한계가 있다.

2. 민중미술과 개념주의의 접점

성완경은 '글로벌 컨셉추얼리즘'을 통해 민중미술의 전개에 대해 품고 있던 문제의식을 명료하게 정의하고, 이를 개념주의로 재해석해 새로운 전망을 모색하고자 했다. 그는 민중미술이 단순히 정치 선동에 불과하다는 비난에 대해서는 '예술을 위한 예술'에 저항하는 사회참여적 미술에 가해지는 비판의 전형이라고 일축했다. 그러나 다른 한편으로는 민중미술가들 대부분이 서구 전위미술이 추구해 온 반예술의 다양한 형태에 주의를 기울이지 않았고 그 결과 일상과 미술의 상호작용에 대한 이해가 협소했던 점을 지적했다.[15] 민중미술에 대한 반성의 계기는 역설적으로 1994년 국

15　성완경, 앞의 글, p.124.

립현대미술관에서 개최된 '민중미술 15년전－1980~1994'이었다. 이 전시는 7만여 명이라는 이례적인 관람객수를 기록하며 당해 '10대 문화상품'이라고 불릴 정도의 성공을 거뒀으나,[16] 성완경은 민중미술의 제도권 입성이 바로 그 침체의 증거라고 주장했다. 그는 "예술적 탁월성"을 강조하면서 "주제와 착안의 폭이 넓고 현실적이고 절실한 만큼 그에 자극된, 시적, 조형예술가적 고안의 폭도 넓고 더러는 깊고 절묘한 것, 찌르는 것"을 찾았다. 그러면서 조직 운동으로서 민중미술이 작가들이 자유롭게 예술성을 모색할 수 없도록 제한했던 것은 아닌지 되돌아봤다.[17] 그가 뒤늦게 발견한 민중미술과 개념주의의 접점, 그리고 ST의 개념주의적 가치는 예술과 일상 사이의 경계를 허물고, 제도로서의 미술을 공격하며, 미술 생산과 상품 생산 체계의 결합에 저항해왔다는 점이었고 무엇보다도 탁월한 예술성에 있었다.

성완경은 '글로벌 컨셉추얼리즘'에 한참 앞서 1988년에 엄혁1958~과 함께 뉴욕의 아티스트 스페이스Artists Space에서 '민중미술－한국의 새로운 문화 운동Min Joong Art : A New Cultural Movement from Korea'이하 "민

16 임범, 「'94 10대 문화상품－민중미술 15년전」, 『한겨레』, 1994.12.6.

17 성완경, 「민중미술 한시대 파노라마 '민중미술 15년전'을 보고-성완경 교수 전시평」, 『한겨레』, 1994.2.8.

^{중미술}"을 기획해 선보였다.[18] 엄혁은 민중미술의 궁극적 목적이 "서양과 일본의 영향을 받은 것과 대조적인, 더 진실된 한국의 문화적 정체성을 탈환하기 위해 정치 사회적, 경제적, 심미적 경계들을 가로지르는 것"이라고 선언했다.[19] 성완경이 이 전시의 카탈로그 에세이에서 과연 한국의 상황에 무지한 미국 관객들이 민중미술에 대해 어떻게 반응할지에 대해 "회의적"이라고 썼던 배경에는 이처럼 민중미술이 한국적 미술이고, 민족성과 특정 역사에 대해서는 외국인이 이해할 수 없다는 본질주의적 믿음이 있었다.[20] 따라서 1980년대 말, "진실된 한국의 문화적 정체성"을 추구했던 민중미술이 1990년대 말, 글로벌 개념주의로서 글자 그대로 전 지

18 이 전시는 1987년 박이소가 주선하고 엄혁과 정복수가 기획해서 토론토의 A 스페이스 갤러리(A Space Gallery)에서 선보인 뒤 브루클린에서 박이소가 운영하던 대안공간 마이너 인저리(Minor Injury)로 순회했던 전시 '민중미술 – 한국에서 온 정치 미술의 새로운 운동'의 확장판이었다. 당시 참여 작가는 김봉준, 김용태, 박불똥, 성능경, 오윤이었다.

19 아티스트 스페이스 보도자료에서 인용. https://artistsspace.org/exhibitions/min-joong-art-a-new-cultural-moment-from-korea#documents(2022.6.3 검색).

20 성완경, 「두 개의 문화, 두 개의 지평」, 『민중미술 모더니즘 시각문화』, 열화당, 1999, 84쪽. 이 글은 1988년 민중미술 카탈로그 영문판의 한국어 초고로 처음 「민중미술을 향하여」라는 제목으로 『과학과 사상』(1990년)에 수록됐던 것이다. 민중미술전의 민족주의적 성격에 대한 비판적인 재고로는 더글라스 가브리엘(Douglas Gabriel), 「서울에서 세계로 – 88 올림픽 기간의 민중미술과 세계공간(From Seoul to the World – Minjung Art and Global Space During the 1988 Olympics)」, 『현대미술사연구』 41, 2017, 187~212쪽.

구적 보편성을 얻기 위해서는 민중미술의 상당한 양상이 탈락되어야 했다.

가장 눈에 띄는 건 '민중미술'의 대표적 화가들-민정기, 오윤, 송창, 임옥상, 이종구, 정복수 등, 한국 문화의 요소를 차용해 전통적인 사회적 사실주의의 구상회화를 그린 작가들이 '글로벌 컨셉추얼리즘'에서 빠졌다는 사실이다. 반면, 김용태1946~2014와 박불똥1956~의 경우는 동일한 작품들이 두 차례의 전시에 모두 등장했다. '민중미술'의 카탈로그 에세이에서 성완경은 김용태와 박불똥이 참여했던 현실과 발언을 민중미술의 제1세대로 칭하고, 현대적인 시각문화에 주목하면서 서구미술의 양식을 폭넓게 원용하여 "미술의 소통 기능"을 회복하는 데 주력했다고 평가했다. 성완경에 따르면 이러한 제1세대의 "서구미술적, 모더니즘적" 표현형식은 이후 두렁을 비롯한 제2세대 민중미술이 "정치적 선동과 민중적 신명의 예술"을 추구하면서 극복의 대상으로 비난받았다.[21] 성완경은 2세대 민중미술의 성과를 인정하면서도 민족성이라는 테두리 안에서 보수적인 조형 언어에 천착했던 점은 비판했다. 두렁에서 감로탱, 시왕도 등 토속적인 회화의 서술 방식을 참조하면서 오히려 비현실적이고 초월적인 상상의 세계를 구축, 그 안에서 현

21 성완경, 「두 개의 문화, 두 개의 지평」, 102쪽.

실의 모순이 중화되는 결과를 낳았다는 것이다.

한편 '민중미술'과 '글로벌 컨셉추얼리즘'에서 김용태는 미군 기지가 있던 동두천의 사진관에서 미군들이 찍었던 기념사진을 수집해, 갤러리 벽면에 사진으로 'DMZ'라는 글자를 만들어 전시했다.<도 14> 유치한 사진관 배경 앞에서 근육을 자랑하는 천진난만한 표정의 미군 사진은 한편으로는

〈도 14〉 김용태, 〈DMZ를 위한 동두천 사진관의 사진들 중에서〉, 1984.

유쾌하고, 다른 한편으로는 20세기 중반 이후 한국의 국책이었던 '자주국방'에는 실패했음을 증명하는 블랙 유머 같기도 했다. 여러 사진이 품고 있는 가벼운 일상성은 'DMZ'가 상징하는 한반도의 불안정한 정치적 상황 속에 흡수되어 눈에 띄지 않게 희석됐다. 박불똥은 사진과 텍스트를 콜라주 해 기괴하면서도 해학적인 〈선거공보〉를 선보였다. 가상의 입후보자를 광고하는 박불똥의 선거용 벽보는 20세기 초 베를린 다다의 존 하트필드John Heartfield를 연상시키는 포토몽타주로서 제목 그대로 '악몽'처럼 섬뜩하고 과장된 이

미지를 보여준다. 성완경은 이미 '민중미술'에 붙인 글에서 박불똥과 김용태의 포토몽타주와 사진 설치가 "주변부적 모더니즘의 효과를 가장 박진감있게 드러냈다"고 평가했다.[22] '글로벌 컨셉추얼리즘'에서는 "고급 문화"의 영역인 미술관에 침략하듯 저급한 사진을 밀어 넣은 김용태의 〈DMZ〉는 한국을 점유한 미군의 존재감을 드러냈다고 설명하고, 박불똥에 대해서는 "이미지와 언어의 의미론적 질서"에 가장 예민한 작가라고 언급했다. 성완경은 일찍이 1990년에도 박불똥에 대해 "대중문화의 우둔함과 색정성, 소비문화의 집단적 광기, 그 관광 문화적 현란함과 끝없는 몽환성에 대해 대단히 공격적"이라고 설명하면서, 서구 모더니즘 미술의 성과를 적극적으로 차용해 민중미술의 성숙을 꾀하는 점에 주목하고 있었다.[23]

따라서 김용태와 박불똥은 민중미술의 비판적 대상이 더 이상 왜곡된 정치 상황에 한정된 게 아니라 일상의 대중문화까지를 포괄하고 있음을 보여줬다. 요컨대 현실 인식에 있어서 종래의 이데올로기적 틀에 얽매이지 않고, 예술적 매체에 있어서는 외래의 사조나 형식, 당대 대중문화의 이미지 등을 자유롭게 차용해, 정치적

22　성완경, 「두 개의 문화, 두 개의 지평」, 104쪽.

23　「포토콜라주 작업 화가 박불똥씨 뒤틀린 현실 참모습 담는다」(『한겨레』, 1990.7.6)에서 인용.

이거나 사회적인 발언을 구조적으로 재연하는 방법의 모색이 개념주의적인 민중미술의 요체가 됐다. 결론적으로 '민중미술'로부터 10년 간격을 둔 '글로벌 컨셉추얼리즘'에서는 한국성이라는 신화적 개념을 고수하고, 사회적 사실주의와 같은 보수적인 회화 양식을 내세우며, 대중을 계도하는 미술가의 우월한 지위를 상정한 민중미술은 제외됐다. 1997년, 성완경이 박찬경[1965~]과의 대화에서 민족미술연합을 두고 "아주 오래된 민중 쪽의 문화재관리국 같다"[24]고 언급한 데서는, 민중미술이 한국의 특수성에 천착한 나머지 도달하게 됐던 문화적 본질주의에 대한 경계심, 나아가 배타적 민족주의가 낳은 하나의 양식으로서 사실주의 회화의 수구적 경향에 대한 반성이 드러난다.

당시 박찬경 또한 1998년에 창간한 『포럼 A』를 비롯한 여러 지면을 빌어 꾸준히 개념미술을 통해 민중미술의 당대적 의의를 재정의하고자 했다. 그는 민중미술이 진보적 정치관을 갖고 있으면서도 미적 형식에 있어서는 사실주의적 재현과 같은 보수 취향을 벗어나지 못했던 한계를 지적하며, '개념적 현실주의'로의 쇄신을 주장했다.[25] 그 또한 ST에 참여했던 작가 김용익에 특히 주목했

24 박찬경, 「창조적 개인, 공공의 윤리, 탐험의 지도」 — 성완경과의 대화/ 이영욱, 박신의 배석」, 『포럼 A』 창간호, 1997.4.25, 8쪽.

25 박찬경, 「개념미술, 민중미술, 행동주의를 이해하는 기본적인 관점 — 민주적 미술문화

는데, 박찬경이 김용익의 작업에 드러나는 개념주의의 아방가르드적 요소 혹은 민중미술이 결여하고 있던 태도로서 강조했던 것은 "미술 매체에 대한 자기참조성self-referentiality이나 매체적 혁신"이었다.[26] 앞서 논의한 바와 같이 김복영과 이건용 또한 그룹으로서 ST가 한국의 미술계에 끼친 가장 큰 영향으로 미술이 '회화'라는 관습적 매체로부터 완전히 벗어나던 시기에 서구로부터 쏟아져 들어온 설치와 행위, 사진과 언어 등 다양한 매체들을 실험하면서 그 형식의 당위성 혹은 논리성을 집요하게 추구하고 미술의 본질을 질문했던 학구적 태도라고 회고했다. 소위 모더니즘과 민중미술 사이의 오랜 분열은 이처럼 조형과 매체에 대한 개념적 모색을 통해 1990년 이후에 접점을 찾았다.

에 대한 관심을 촉구하며」, 「포럼 A」 2, 1998.7.30, 20~23쪽; 박찬경, 「'개념적 현실주의' – '한 편집자'의 주」, 「포럼 A」 9, 2001.4.16, 19~24쪽.

26 박찬경, 「90년대 속의 70년대 – 김용익과 한국의 개념적 미술」, 「금호미술관 개인전 도록」, 금호미술관, 1997; 박찬경, 「역설로서의 기념비성 – 김용익전 리뷰」, 「공간」, 1997.1, 50쪽. 김용익은 1999년 대안공간 풀의 창립에 참여하는 등, 흔히 '모더니즘'으로 분류되는 작가로서는 드물게 상호배타적인 영역이었던 민중미술 인사들과도 다양한 활동을 펼쳤다.

3. 박이소와 안규철

_ 미술의 정치적 대의와 매체에 대한 지적 모색

　이즈음, 민중미술과 친연성을 유지하던 박이소와 안규철[1955~]이 각각 미국과 독일에서 유학을 마치고 귀국하면서 창작과 더불어 이론가로서도 활동하며 대표적인 '개념적' 혹은 '개념주의적' 작가들이라고 정의되기 시작했다.[27] 1995년 뉴욕에서 귀국한 박이소의 개인전을 기해 열린 대담에서 안규철은 '개념미술'을 화두로 박이소의 작업과정에 대해 질문했다.[28] 그는 박이소의 작업을 두고, 아마도 '신세대 미술'을 겨냥한 듯, 감각적이거나 시각적 자극으로 팽배한 당시 한국미술의 경향에 반해 "청교도적 경건함"을 보인다는 점에서 "지적 취향"의 "개념미술"이라고 불린다고 정리했다. 안규철은 전통적이지 않은 재료를 무미건조하게 사용하되 심미적 조형성을 의식적으로 억누르는 박이소의 작품에서 "언어와 개념에 의한 사고"가 "재료와 형태"로 현현하여 물리적인 작품으로 제작되는 과정에서 양자의 관계를 물었다. 뒤이어 대담에 함께 했던 박찬경은 안규철의 작품 또한 "인식적이고 정보적이라

27　안규철 인터뷰, 『포럼 A』 2, 1998.7.30, 2~4쪽.

28　박모·박찬경·안규철·엄혁·정헌이, 「좌담」, 『박모』, 금호미술관/샘터화랑, 1995, 10~31쪽.

는 점에서" "개념적 지향"을 보이며, 두 작가 사이의 차이에도 불구하고 "설계도적 정교함"을 공통적으로 갖고 있음을 지적했다. 박찬경은 이전 시대, 글자 그대로 내용은 소멸하고 형식만 남은 단색화와 정치 구호를 앞세워 형식에 대한 고려를 차치한 채 고루한 리얼리즘을 고수했던 민중미술의 돌파구로서 개념적 미술을 평가했다. 이들의 좌담에서 개념적 미술이란 개념, 즉 작가가 전달하고자 하는 아이디어와 그것이 실현된 결과물로서 작품 사이의 관계를 적극적으로 고려하는 실천이라고 구체화된다. 즉 제작 이전에 완결된, "정교한 설계도"에 해당되는 개념의 언어적 구축이 작업의 주요 단계로 부각된 것이다.

1990년대 이후 한국미술에서 개념적 전환의 시발점이라 할 수 있는 박이소와 안규철은 다음 장에서 논의할 작가들과 세대적 차이가 있고 여기에서 비롯된 정치적 무의식의 측면에서 구분된다. 이 둘의 경우는 미술가로서 경력을 시작하던 단계부터 민중미술의 대의에 동조했고, 따라서 그들의 '공적 발언'은 민주화 투쟁에서부터 세계화에 이르는 한국 사회의 정치 사회적 현실에 대한 비판적 조망에서 출발했다. 그러나 1980년대 중반, 민중미술이 보수적 미술계 뿐 아니라 억압적인 사회 현실에 저항하는 정치적 행동주의로 나아가던 시점에 박이소는 뉴욕으로, 안규철은 프랑스를 거쳐 독일로 유학을 떠났다. 이들의 작품에서 마침내 군부독재를

종식시키고 민주화를 이루어냈던 386세대 혹은 운동권 엘리트들이 공유했던 국가와 사회에 대한 부채의식이 지속적으로 드러나는데도, 미술의 정치적 가능성에 대해 회의적이거나 냉소적이었던 이유는 바로 그 혁명의 시기에 이들이 한국 밖에 있었기 때문이다.

일차적으로 이들은 외국어로 소통해야 하는 유학의 경험을 통해 완전한 번역은 불가능하고, 언어란 불완전하며, 절대적 진술이라는 것 또한 부조리하다는 것을 깨달았다. 나아가 제3세계에서 온 타자이자 소수자라는, 한국에 머물렀다면 결코 경험하지 못했을 주변적 정체성을 떠안게 되면서, 미술가로서 타자의 집단을 대표하거나 이들을 대상으로 정치적 올바름을 설교한다는 일 자체가 얼마나 위계적인가를 고민했다. 더 근본적으로 이들은 혁명의 순간에 방관자였다는 일종의 죄책감과 더불어, 유학지에서 이미 20년 전, '68학생운동을 겪고 난 이후의 서구 사회에 현실 민주주의와 혁명적 이상에 대한 냉소와 환멸이 만연해있는 것을 목격했다.[29] 한국과 서구라는 두 세계 사이를 오가며 겪었던 시차視差와

29 특히 안규철은 1980년대 후반, 독일의 "68세대"의 미술가들과 그 이후 세대 사이의 정치적인 간극에 대해 몇 차례 논의한 바 있다. 「거대한 상업주의에 대항하는 미술」, 『월간미술』, 1989.12, 55~62쪽; 안규철, 김선정, 「인터뷰」, 『안규철 – 모든 것이면서 아무것도 아닌 것』, 워크룸, 2014, 94·95쪽 참조.

〈도 15〉 박이소, 〈한국산 시베리아 호랑이〉, 1989.

또 다른 한편으로 혁명 이후에 다가올 미래를 미리 경험했던, '68 이후'와 '89 이후'의 시차時差적 간극 속에서 박이소와 안규철은 정치적 실천으로서의 미술, 즉 권력의 압제에 저항하고, 사회의 부조리를 비판하며, 새로운 시대를 열어젖힐 메시아로서의 예술이란 오지 않는다는 걸 알았다.

미술의 무력함 혹은 그 정치적 불가능성에 대한 성찰적 태도는 공들여 어설프게 만든 작품으로 드러났다. 사진 자료만 남은 1989년 작 〈한국산 시베리아 호랑이〉에서 박이소는 재료가 정확히 무엇인지 알 수 없는 호피 무늬 위에다 호랑이 한 마리를 익살맞게

그려서 오려 붙였다.<도 15> 빈약한 모양새가 영 고양이 같지만, 몸통에는 황금색에 진지한 궁서체를 더해 "한국산 시베리아 호랑이"라고 썼다. 그즈음의 작가 노트에는 호랑이 외에도 태극부채와 하회탈 등을 그려두고 과연 한국의 전통이란 무엇이며, 전통적인 것과 이국적인 것의 차이가 무엇인지 질문했다. 그리고 한 사회의 문화가 이렇게 전형적인 몇 가지 소재로 축약될 수 있는 것인지도 의심했다. 당시 한국 문화계에서는 주류 화단의 단색화, 진보적인 민중미술, 정부 주도의 문화정책 모두 전통을 강조했다. 그러나 박이소는 뉴욕이라는 세계 미술의 중심지에서 변방의 작은 나라에 불과했던 한국 출신 미술가로서 전통을 내세우는 게 단지 서구인의 눈에 들기 위한 얄팍한 전략이라고 느꼈다. 그런데 또 한편으로는 그야말로 '마이너'인 그가 뉴욕에서 살아남기 위해 미국인들의 눈에 호기심을 자극할 만한 이국적 소재를 찾아내 자기를 특화하고픈 세속적인 욕심도 틀림없이 갖고 있었다. 그리고 이처럼 냉철한 지식인의 판단과 소박한 생활인의 욕망 사이에서 솔직하게 갈등했다. 결과적으로 박이소는 초기부터 작품을 제작하는데 있어서 지속적으로 '어설픔'을 추구해서, 열심히 만든 티가 나지 않도록, 한마디로 '위대한 걸작'이 되지 않도록 주의를 기울였다.

호랑이 중 가장 몸집이 크고 용맹하다는 한국산 시베리아 호랑이는 한민족의 기상과 자부심의 상징이다. 따라서 대한민국의 유

구한 역사와 현대의 발전상을 세계만방에 보여주기 위해 86아시안게임과 88서울올림픽의 공식 마스코트, 호돌이가 되서 각광을 받고 있었다.[30] 그런데 1986년, 공식 마스코트로 호돌이를 정한 다음에서야 정작 한국에서 시베리아 호랑이가 멸종된 지 오래됐다는 사실이 밝혀졌다. 일제 강점기에 마지막으로 포획된 뒤로 한반도에서 시베리아 호랑이는 완전히 사라졌던 것이다. 정부에서는 한 쌍의 시베리아 호랑이를 부랴부랴 미국 미네소타 동물원에서 들여왔다.[31] 고풍스럽지만 대량생산된 게 틀림없는 조악한 프린트의 호피 배경, 그 위에 민화를 닮았으나 여전히 어설픈 호랑이, 어린애 장난 같은 그림과 자못 진지한 글씨가 과하게 번쩍이는 박이소의 〈한국산 시베리아 호랑이〉는 어쩌면 처음부터 허상이었을지 모르는 '전통'이나 '한국성'에 대한 은근한 블랙유머다. 허름한 재료에 어설프기 짝이 없는 그림과 글씨로 구현한 호랑이는 '한국성'이라는 기념비적 개념의 부재와 비현실성, 그것이 상징하는 민족적 대의의 덧없음을 표상한다.

1989년의 작가 노트에는 6월 4일의 천안문 사태를 목도한 다음 남겨둔 박이소의 노트가 있다.

30 서유리, 「88올림픽 마스코트 '호돌이'의 도상학」, 『한국근대미술사학』 36, 2018, 89~118쪽.

31 「한국 호랑이 한쌍 서울 온다」, 『조선일보』, 1986.1.29.

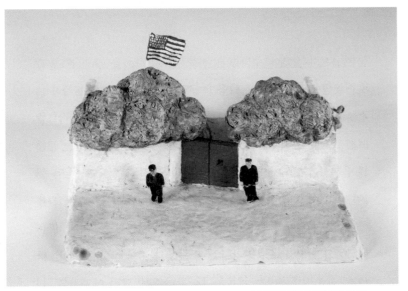

〈도 16〉 안규철, 〈정동풍경〉, 1985.

국가의 테러리즘 아래서 무수히 죽어간, 무수히 죽어가는, 죽어갈 사람들에 대해 그림을 그리고 전시회를 한다는 것은 도대체 무엇으로 설명을 해야 그럴듯한 것일까. 그렇게 해서라도 무력함과 방관할 수밖에 없는 죄의식의 부담감을 덜어보려는 소시민적 발상과 선전효과를 노리는 문화제도의 결합이라고 대강 설명을 해 보아도 그래도 여전히 안타깝기만 한 서글픔과 답답함이 떠나지 않는 것이다. 어쨌든 우리는 금방 잊어버린다. 세상을 바꿀 수나 있는 듯이 법석을 떨다가도 몇 주일만 몇 달만 흘러가면 하루하루 살기에 급급하다는 핑계로 멀쑥히[sic] 다 잊어버리고 만다.[32]

32 박이소, 『박이소 작가 노트』 04, 국립현대미술관 소장, 1989, 15쪽.

작가의 노트 초반에 '1. 단순할 것. 2. 덜 그리고, 못 그릴 것'을 좌우명처럼 적어둔 박이소의 위악僞惡은 이러한 정치적 폭력이 난무하던 혼란의 시대에 미술가로 살아가는 무력함의 발로이자, 모더니즘의 영웅주의를 비판했던 지적인 미술가가 필연적으로 선택해야 했던 방식이었을 것이다.[33]

'소시민적 미술가'의 반-기념비적 선택은 안규철의 초기 작품에서도 드러난다. 1984년작 〈정동풍경〉은 지점토와 석고로 만든 미니어처 조각으로 경비원의 눈을 피해 정동의 미국 문화원으로 담을 넘어 잠입하려는 청년을 보여준다.〈도 16〉 당시 안규철은 『계간미술』의 기자로 근무하면서, 현실과 발언에 참여하기 시작했다. 그는 현실과 발언을 통해, 형식주의에 매몰되어 있던 보수적 미술관美術觀으로부터 벗어나 사회 현실에 눈을 돌리게 된 당시의 변화를 회상할 때, "무기력하고 냉소적인 방관자의 심각한 자기분열"이었다고 묘사했다.[34] 다분히 권위적인 제도권에 착실히 몸을 담근 직장인으로서, 민중미술의 촉매제가 된 현실과 발언에 참여하며 사회변혁을 주장하는 미술운동에 발을 들이는 건 결코 쉬운 일이 아니었을 것이다. 그의 표현대로 "아파트의 주부들이 취미활

33 박이소, 『박이소 작가 노트』 01, 국립현대미술관 소장, 1984~1985, 190쪽.

34 안규철, 「'거룩한 미술'로부터의 해방 – '현발'과 나의 만남」, 『현실과 발언』, 열화당, 1985, 146쪽.

동"으로 하기에 최적의 재료인 지점토를 선택한 건 "재료와 노동의 비중"을 스스로 감당할 수 있는 수준으로 최소화한 현실적 결정이자, 의식적으로 "아마추어 조각가"로 스스로 강등했음을 천명하기 위한 절제의 수단이었다.[35]

안규철이 공식적으로 현실과 발언의 전시에 참여한 것은 1986년이 처음이자 마지막이었다. 그리고 그 다음해에 유학을 떠났다. 말하자면 그는 1987년, 대한민국 민주화의 극적인 전기가 된 대항쟁의 현장, 그리고 민중미술이 가장 뜨겁게 달아올랐던 절정의 순간을 놓친 셈이다. 그러나 뜻밖에도 그는 유학지에서 이미 20년 전, '68학생운동을 겪고 난 이후의 유럽 사회에 현실 민주주의와 혁명적 이상에 대한 냉소와 환멸이 만연해있는 것을 목격했다.[36] 당시의 진보적인 미술인이었던 이들은 이미 미술을 포기했거나, 아니면 제도권에 포섭되어 유명 작가로 거듭나 있었던 것이다.[37] 따라서 그는 일찍이 1990년에 '80년대의 한국미술을 회고하고,

35 안규철, 「인터뷰」, 『포럼 A』 2호, 1998.7.30, 2~4쪽.

36 노형석, 「미술가 안규철 – 평범한 사물 뒤의 진실」, 네이버 캐스트 http://navercast.
 naver.com/contents.nhn?rid=5&contents_id=392 에서 인용. 안규철, 「거대한 상업
 주의에 대항하는 미술」, 『월간미술』, 1989.12, 55~62쪽에서는 1980년대 후반, 독일의
 "68 세대"의 미술가들과 그 이후 세대 사이의 정치적인 간극에 대해 논의하고 있다.

37 안규철, 「80년대 한국조각의 대안을 찾아서」, 『민중미술을 향하여 – 현실과 발언 10년
 의 발자취』, 과학과 사상, 1990, 152쪽.

〈도 17〉 안규철, 〈우리의 소중한 내일〉, 1985.

〈도 18〉 박이소, 〈당신의 밝은 미래〉, 2002.

이를 '68학생운동 이후의 역사에 비추어 재고하면서, "상업주의, 경력주의, 예술가로서의 직업적 성공주의"의 위험이 한국 사회에 곧 닥칠 것이라고 경고했었다.[38] 민중미술로 대변되는 혁명적 미술, 혹은 "진정성"이 지배하던 엄격한 도덕적 문화가 맞게 될 미래를 독일에서 미리 보았기 때문이다.

안규철의 〈우리의 소중한 내일〉은 누군가 한 입 베어 먹은 초콜릿처럼 생겼다.〈도 17〉 모양과 색깔은 틀림없는 초콜릿이지만, 강철로 만들어진 그 물질적 실체를 깨닫는 순간에는 생경한 감각과 동시에 섬뜩한 통증이 입안에서 느껴질 정도다. 초콜릿 바의 한 모서리에 선명한 이빨 자국으로부터 먹기 시작한다면 그 나머지를 다 먹고 나서야 도달할 수 있을 마지막 조각에 무심한 듯 단정한 글씨체로 "내일"이 새겨져 있다. 군부 독재 시대의 압축적인 개발경제를 달려온 20세기의 한국 사회는 "우리의 소중한 내일"이라는 달콤한 약속을 구실로 개인들에게 폭력과 억압을 휘둘렀다.

박이소의 〈당신의 밝은 미래〉 또한 바로 그 '내일'에의 약속이 얼마나 허망한 것이었는가를 보여준다.〈도 18〉[39] 하나라도 잘못 건

38 안규철, 위의 글, 153쪽.

39 〈당신의 밝은 미래〉는 지난 2009년 미국 로스앤젤레스 카운티 미술관에서 열렸던 한국미술 전시의 제목으로 사용됐다. 큐레이터 린 젤레반스키는 희망적인 구호이면서 동시에 북한의 거짓 선동 구호이기도 한 이 말이 한국 현 상황의 아이러니를 압축

드리면 전체가 무너져 내릴 듯 얼기설기 엮여있는 각목 설치물은 묘하게 인간을 닮았다. 그 끝에 달린 둥근 전구들이 '당신'이라고 호명된 '우리'를 '밝은 미래'로 이끌어 줄 영웅적인 주인공을 비추기 위해 애써 고개를 들고 빛을 발산하는 군중 같아서다. 벽은 텅 비었고, 조명으로 화한 군중 앞에는 아무도 없다. 어쨌든 어설픈 이들을 서 있도록 지탱하는 건 텅 빈 벽이 아니라 허술하고도 빈약하게 연결된 채 서로 묶여있는, 느슨한 연대의 상태다. 안규철의 〈달콤한 내일〉과 박이소의 〈당신의 밝은 미래〉는 발랄한 제목과 부실한 외형의 이면에 공동의 목적을 향해 맹목적으로 달려왔던 한 공동체의 불완전하고도 부조리한 실체를 보여준다.

귀국 당시 안규철은 보수적인 조각계로부터 조형성이 아닌 "관념적 아이디어의 유희"를 추구한다는 비판을 받았고, 현실과 발언 세대들로부터도 지나치게 철학적인 "독일식 작업"이라는 평을 들었다.[40] 그는 현실과 발언과의 관계에 대해서, 처음부터 그의 작업이 "현장"이 아닌, "외곽"에 위치하고 있음을 의식했다.

해서 보여준다고 평가했다. Lynn Zelevansky, "Contemporary Art from Korea : The Presence of Absence", *Your Bright Future : 12 Contemporary Artists from Korea*, New Haven : Yale University Press, 2009, p.31.

40 이건수, 「안규철-언어같은 사물, 사물같은 언어의 중재자」, 『Koreana』 19:2, Summer 2005.

지금 돌이켜 보면 (…중략…) 필자의 작업이 보다 용감하고 직설적인 민중미술과 갈라진다고 생각된다. 고층건물에서 내려다본 필자의 시점과 노상에서 거리를 바라보는 시점 사이에 분명히 어떤 편차가 있었고, 그 편차가 필자의 작업을 소위 '현장'으로부터 벗어난 '외곽'에 자리 잡게 했던 것이다.[41]

안규철의 자리가 '외곽'이었다면 박이소의 자리는 '주변'이거나 아니면 많은 것들의 '사이'였다. 유학지인 미국에서는 제3세계 출신의 소수민족에 불과했지만, 한국에서는 최신의 조류로서 포스트모더니즘을 설파하는 유학파 지식인 미술가였다. 한국에서는 서구적 개념미술의 선구자로 여겨졌지만, 막상 미국에서는 차별성을 인정받기 위해 '한국적' 혹은 '전통적'인 소재를 찾아야만 했고, 이는 냉소적이며 허름하기 짝이 없는 소재들로 나타났다. 밥솥, 쌀, 메주와 간장 등, 그의 작품에는 유독 먹을 것이 많이 등장했지만, 정작 그는 지독한 단식으로 자기 몸을 해치곤 했다. 1995년, 귀국 직후의 박이소는 이러한 스스로를 "쪼개진 자아"라고 표현했다.[42]

41 안규철, 「80년대 한국조각의 대안을 찾아서」, 앞의 책, 152쪽. 이후 20년이 지난 뒤에 발표한 안규철, 「예술가의 작가노트」, 『Art Museum』 96, 2010.7.26에서도 그는 "외곽"에 머무는 것이 그에게 "주어진 역할"이라고 쓰고 있다.

42 박모, 「서문」, 『박모』, 금호미술관/샘터화랑, 1995, 7쪽.

1994년, 귀국을 앞둔 박이소는 금호미술관과 샘터화랑에서의 개인전을 위해 〈정직성〉을 만들었다. 이는 텅 빈 택배 상자가 쌓여 있는 가운데, 박이소가 '정직성'이라고 글자그대로 '정직하게' 우리말로 번역해서 부른 빌리 조엘의 노래 〈어네스티Honesty〉가 울려 퍼지는 작품이다. 〈정직성〉은 2006년에 로댕 갤러리에서 마련된 박이소의 유작전, '탈속의 코미디'에도 설치되었는데, 세 장소에서 모두 그야말로 조악하기 짝이 없이 엉성하게 만든 배, 〈무제〉와 함께 전시되었다.〈도 19〉 그는 〈어네스티〉 원곡을 공들여 번역하고, 목소리의 톤까지도 사전에 치밀하게 계획했는데, 그중에 눈에 띄는 것은 명백하게 의도적인 그의 오역이다. 물론 원문과의 소소한 차이들은 어감을 위해 우리말식으로 순화했다고 볼 수도 있다. 그러나 가사 중 "Honesty is such a lonely word. Everyone is so untrue"는 "정직성은 정말 외로운 말이다. 모두가 이토록 거짓인데" 정도의 의미일 것이나, 박이소는 이 구절을 한번은 "정직성 정말 외로운 그 말, 더러운 세상에서"라고 번역하고, 또 한 번은 "혼탁한 이 세상에서"라고 바꿔 불렀다. 뒤이어 나오는 "I won't ask for nothin' while I'm gone"이라는 가사에서 박이소는 "while I'm gone", 즉 "내가 떠났을 때"를 누락했다. 그리고 10년 뒤에 홀연히 세상을 떠났다.

안규철과 박이소가 공유했던 바, 혁명에 가담하지 못했거나, 혹은 혁명이 실패로 돌아간 다음에도 어떻게든 살아가야 하는 소시

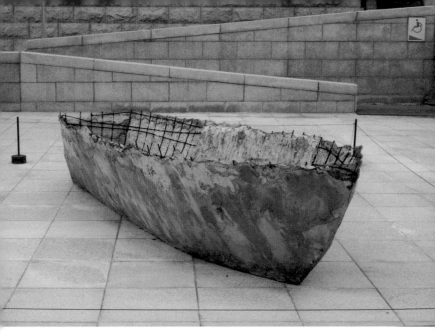

〈도 19〉 박이소, 〈무제〉, 1994/2018.

민적 자의식은 앞서 김복영이 논의했던 '4·19세대'인 ST의 '왜소한 자아'와 크게 다르지 않다. 박이소와 안규철은 해외에 체류하는 동안, 한국의 미술 잡지에 지속적으로 당대의 미술 이론과 현장의 상황을 기고하면서, 포스트모더니즘과 민중 미술의 접점을 모색하고, 한국미술의 미래를 고민하며, 미학과 정치가 온전히 결합할 수 있는 미술 고유의 언어를 찾고자 분투했다. 그러나 그 끝에는 항상 미술의 무력함에 대한 회의와 사회변혁가로서의 미술가의 필연적 실패에 대한 반성이 자리 잡고 있었다. 4·19세대 이건용은 민중미술에 대해 왜 예술이어야 하는가에 대한 질문은 없이

형식주의적인 스타일에 빠져있었던 게 아닌가하는 회의를 하면서도 "시대정신 안에서 (…중략…) 민권을 주장하기 위해 불이익을 당하고 고문을 당하고 어려움을 당한 이들에 대한 존중"을 강조했다.[43] 한국미술의 개념적 전환은 바로 이러한 공적 발언으로서 미술의 효용과 그 정당성에 대한 끊임없는 성찰의 태도에서 시작됐다. 그리고 그 성찰의 한켠에는 그들이 가지 않았던 길 혹은 가지 못했던 길을 택했던 이들에 대한 죄책감이 자리잡고 있었다.

43 이건용과 필자와의 전화 인터뷰(2020.12.14).

제5장

개념미술과 개념적 작업 혹은 노동

1. 대작과 협업, 사기와 관행 사이

앞서 언급한 1995년 박이소 전시의 좌담회에서 안규철은 한국에서 "어렵고 재미없는 지적 취향의 미술"을 "싸잡아서 '개념미술'이라고 부른다"고 토로했다. 박찬경 또한 "개념미술이라는 딱지"는 한국미술계에서 공백으로 남아있다고 지적하면서, 1970년대 모더니즘 미술과 1980년대 민중미술 양진영에서 주제로부터 양식으로 변환되는 미술 내적 논리에 대한 숙고와 진전이 없었음을 비판했다.[1] 말하자면 1990년대 말에 '개념미술'이란 신중한 논의의 과정이 없이 다만 지적이거나 난해하게 보이는 일련의 작품에 붙여왔던 다분히 부정적인 '딱지' 같은 것이었는데, 이러한 '딱지'가 놀라운 권능을 발휘한 건 아이러니하게도 20여 년이 지난 후 미술계가 아닌 재판정이었다. 지난 2017년, 가수 조영남[1945~]의 일명 '대작 사기사건'은 일반적으로 "미술계와 대중, 고전미술계와

1 박모·박찬경·안규철·정헌이, 「좌담」, 『박모』, 10~12쪽.

현대미술계의 인식 차이를 드러낸 사건"으로 이해되고 있는데, 여기서 "현대미술계"를 대표한 것은 팝아트와 개념미술이었다.[2]

넓리 알려져 있듯, 사건의 개요는 화투를 직접 캔버스에 붙이는 작품을 제작해온 가수 조영남이 시장에서 구매자들이 콜라주보다는 회화를 선호하고, 가격 또한 회화가 콜라주보다 높아지자 무명 화가와 미대 학생 두 명에게 약소한 대가를 지급하고 기존 콜라주 작품을 회화로 그리게 하거나, 추상적 아이디어를 제공하고 임의대로 그림을 그리게 하거나, 기존의 회화를 그대로 모사해 달라는 등으로 작업을 지시했던 일이다. 결국 조영남이 사인만 하고 갤러리를 통해 고가에 판매한 회화 200여 점이 대리 제작된 것이 밝혀져 사기 혐의로 기소된 조영남은 2017년 10월 유죄 판결을 받고 항소한 뒤 2018년 8월 항소심에서 무죄를 선고받았다.[3] 재판과정에서 논쟁의 핵심은 이와 같은 제작의 방식이 '대작代作'인가 '협업'인가, 그리고 다른 사람이 그렸다는 사실을 알리지 않은 채 판매한 것이 '사기'인가 아니면 미술계의 '관행'인가로 모아졌다.

[2] 해당 사건에 대한 일반적 인식을 대변하는 매체로 '나무위키'의 '조영남 대작 사건'을 참조했다(최종검색 2022.9.16).

[3] 이하 사건의 개요와 법원의 판결 등에 대해서는 해당 사건에 대한 서울중앙지방법원의 1심 판결문 일부를 참조했다.

1심 재판정에서 조영남측은 그의 작품이 "전통적인 의미에서의 '회화'가 아니라 현대미술의 한 장르인 '팝아트' 또는 '개념미술'의 성격"이 강한데, "팝아트나 개념미술에서 있어서 가장 핵심적인 가치는 '아이디어'나 '개념'이고, 이를 물리적으로 표현하는 '실행행위'는 부수적인 것에 불과하여 누구에 의하여 그 실행행위가 이루어졌는지는 큰 의미가 없다"고 주장했다. 나아가 이처럼 '조수'의 도움을 받는 것이 현대미술에서 보편적인 현상이라고 "믿고 있었기 때문에", 작품 판매에서 이를 알릴 의무가 있음을 전혀 인식하지 못했다는 점, 즉 의도적으로 피해자들을 기망한 것이 아니라는 점을 강조했다. 그러나 1심의 법원은 조영남에 대해 "자신이 추구하는 현대미술인 팝아트나 개념미술과는 모순된 예술관이나 이념적 성향에서, 오히려 내심으로는 개념미술에서의 '작가'라기보다 전통적인 의미에서의 '화가'로서 그 전문성이나 예술성을 높게 평가받기 원했다"고 판단했다.

　실제로 대중 앞에 선 연예인 조영남은 피카소처럼 행동했고, 뒤샹Marcel Duchamp을 연기했다.[4] 정식 미술 교육을 받은 적이 없는

4　2008년 8월, 한가람 미술관에서 열린 조영남의 전시 '조영남 왕따 현대미술전'에서 조영남은 화투 그림을 배경으로 모델 송경아와 체스를 두는 사진, 〈조영남, 송경아와 서양 장기를 두다〉를 전시했다. 말년에 미술보다 체스에 전념했던 뒤샹의 행적과 줄리안 와서(Julian Wasser)의 유명한 사진, 〈누드 여인과 체스를 두는 뒤샹〉을 차용한 것

데도 그림을 잘 그렸던 게 "순전히 피와 혈통 때문"이었다는 그는 "면대표 초등학교 미술선수"를 필두로, 고등학교 미술반장, 서울 음대 오페라의 무대 미술 등을 거쳐 군대에서 당시 서울대학 서양 화과에 재학중이던 가수 김민기를 만나 서울미대 실습실을 둘러 본 후 "저 정도쯤이야 발가락으로도 그릴 수 있다"는 자신감으로 "캔버스와 물감을 사들고 부대 안으로 들어가 온종일 합창실 구석 방문을 걸어 잠그고 그림을 그려대기 시작했다"고 회고했다.[5] 가 수가 된 이후로도 마치 "마약 같은 현대미술"에 이끌려 "진정한 애 착과 열정"을 갖고 그림에 몰두하는 그의 모습은 자필 회고와 인 터뷰를 타고 끊임없이 대중에 노출됐다.[6] 이처럼 스스로를 '화수畵 手', 즉 '그림 그리는 가수'라고 칭했던 조영남은 타고난 재능, 자유 분방한 영혼, 독특한 내면세계를 가진 천재적 예술가로 살았고, 이 를 방패삼아 사회 통념을 거스르는 즉흥적 언행을 일삼았다. 어쩌 면 일반인과 다른 정신세계, 이해하기 힘든 괴벽과 제멋대로의 방 만한 삶이야말로 그가 지금껏 연예인으로서 자기를 차별화했던 '컨셉'이었는지도 모른다. 이러한 '컨셉'과 거대한 이젤과 화구를 펼쳐 놓고 격식 없는 옷차림으로 작업에 몰두하는 파격적인 미술

이다.

5 이하 조영남, 「조영남의 〈현대미술 체험론〉을 마치며」, 『미술세계』 1992.12, 95·96쪽.

6 김상철, 「조영남 ─ 화수 조영남의 물레방아 인생」, 『미술세계』, 2006.9, 84~89쪽.

가 조영남의 이미지는 더할 나위 없는 시너지를 냈다.[7]

　미술사학자 캐롤라인 존스는 저서 『스튜디오 안의 기계』에서 이처럼 특출한 천재적 미술가를 둘러싼 신화를 '스튜디오의 로맨스'라고 정의하고, 스튜디오에 고립된 천재형 예술가란 19세기 낭만주의의 산물이며 이것이 바로 1940년대부터 1950년대까지의 미국 미술을 강력하게 지배했다고 주장했다.[8] 롱아일랜드의 버려진 창고를 작업실로 쓰면서 이젤에서 캔버스를 떼어내 붓과 팔레트를 버려두고, 밑칠을 하지 않은 거대한 천을 그대로 바닥에 펼쳐두고 온몸으로 그림을 그렸던 잭슨 폴록Jackson Pollock 이 아마도 20세기 미술가의 신화를 대표할 것이다. 한편 사회학자 뤽 볼탕스키와 이브 시아펠로 역시 『자본주의의 새로운 정신』에서 윤리성을 위해 심미성을 훼손하길 거부하며, 시공간의 제약을 받지 않는 보헤미안 라이프스타일의 자유로운 미술가가 바로 19세기 말부터 20세기 초까지 고도로 성장했던 자본주의에 대한 '예술적 비판 artistic critique'이라고 정의했다. 모든 구속으로부터 자유로운 예술가

7　1심의 판결문에 의하면 구매자들은 모두 조영남이 직접 그리지 않았다는 사실을 알았더라면 그림을 구입하지 않았거나, 구입하더라도 그렇게 비싼 가격에 사지는 않았을 거라고 증언했다.

8　이하 Caroline A. Jones, *Machine in the Studio : Constructing the Postwar American Artist*, Chicago and London : The University of Chicago Press, 1996 참조.

및 지식인 모델, 즉 19세기의 인상주의자들과 보들레르 같은 시인을 일컬었던 '댄디dandy'는 오직 금전적 이윤만을 위해 표준화된 상품을 일률적으로 대량 생산하는 자본주의의 체계 안에서 일상의 사물과 예술, 나아가 인간 존재로부터 미와 가치를 박탈당한 데 대한 저항이었다는 것이다.[9]

그러나 20세기 중반 이후, 생산 경제의 기반은 제조업에서 서비스업으로 전이됐고, 노동의 전통적인 정의 또한 육체노동으로부터 매니지먼트와 서비스 노동으로 전환했다. 따라서 '스튜디오의 로맨스'가 자본주의에 저항하고자 했던 지난 세기의 아방가르드였다면, 1960년대의 아방가르드는 극적으로 달라진 사회적 조건에 따라 전혀 다른 형태의 미술적 노동을 상정했다. 즉, 상품은 극도로 단순화된 노동을 통해 비서구권의 개발도상국에서 양산되고, 선진국에서의 생산이란 경영 및 관리와 같은 고도의 지적 노동으로 양분된 시대에 미술가들은 단순 노동을 하는 공장 노동자 혹은 매니지먼트를 주관하는 경영자의 역할을 맡았던 것이다.[10] 조영남측이 언급했던 앤디 워홀Andy Warhol은 스튜디오를 '팩토리'로

9 Luc Boltanski and Eve Chiapello, translated by Gregory Elliott, *The New Spirit of Capitalism*, London : Verso, 2005, pp.37·38.

10 Helen Molesworth, "Work Ethic", in *Work Ethic,* Baltimore : The Baltimore Museum of Art, 2003, pp.24~51.

만들고, '비지니스 아트'를 표방하여 노동자와 경영자 양자의 정체성 사이를 오고갔다.[11] 한편, 물질적 결과물과 개념적 창안을 분리한 개념미술은 이처럼 20세기 중반 이후, 변화된 생산 조건 속에서 '스튜디오의 로맨스', 즉 고독한 천재라는 예술가의 신화, 그 신화를 업고 견고한 제도이자 권력이 된 추상표현주의에 반발하고 도전했다. 그들은 대량 생산 혹은 대리 생산이 가능하도록 작품의 도상과 매체 모두를 최대한 기계적이고 몰개성적으로 선택하고, 바로 그 생산 방식, 즉 고용과 경영의 영역에 존재하는 위계질서에 비판적으로 접근했다.

대표적으로 솔 르윗이 〈벽 드로잉〉을 '제작'한 방식은 노동에 대한 개념미술의 진보적 의식을 잘 드러낸다. 그는 1960년대부터 세상을 떠날 때까지 천여 점의 〈벽 드로잉〉 시리즈를 만들었지만, 그는 드로잉의 '개념'만 구상했고, 실제로 벽에 그림을 그린 건 그의 조수들이었다. 그의 작품은 공간을 확연하게 변화시키는 놀라운 디자인의 산물이지만, 그리는 방법은 단순해서, 누가 그려도 결과물에 큰 차이가 없기 때문이다. 그러므로 제작자가 반드시 그의 조수일 필요도 없어서, 때로는 미술관 근교에서 모집한 자원봉사자들이 그림을 그리기도 했다. 르윗은 각 작품에 대한 설명서를

11 Jones, *Machine in the Studio*, p.204.

작성했고, 언제 어디에 누가 그렸더라도 설명대로만 했다면 그게 바로 '진품'이라고 주장했다. 그는 '아이디어'란 소유나 독점이 가능한 재산이 아니기 때문에, 누구라도 그 아이디어를 이해했다면 바로 그 주인이 된다는 파격적인 발언을 하기도 했다. 르윗은 미술가가 뛰어난 창의성과 손재주를 갖추고, 자기만의 내면 세계를 작품으로 표출해내는 특별한 사람이라는 고정관념에 정면으로 도전했다. 나아가 위대한 미술가가 창조해낸 유일무이한 진품만이 고가高價에 판매되는 미술 시장의 원칙에서도 벗어나고자 했다. 따라서 르윗은 완성작에 참여했던 모든 조수들의 이름을 늘 전시장에 함께 적었고, 스스로 유명인이 되는 걸 피하기 위해 공적인 자리에 나서지 않고, 모든 종류의 수상受賞을 거부했으며, 사진조차 잘 찍지 않았다.

앞서 언급했던 미술사학자 벤저민 부클로의 「개념미술 1962~1969 – 행정의 미학에서 제도 비판으로」는 개념미술에 대한 회고와 당대적 평가로 이례적으로 긴 논문으로 1989년에 발표됐다.[12] 즉, 1980년대 레이건 대통령의 신보수주의 정권과 월스트리트의 유례없던 호황을 등에 업고 전통적 의미의 저자, 표현주의적 회화, 스펙터클로서의 조각이 주류 미술의 지위를 되찾으며 폭발적으로

12 Buchloh, "Conceptual Art 1962~1969."

성장한 뒤였다. 여기서 부클로가 코수스와 아트앤랭귀지처럼 예술의 언어적 기반과 철학적 의미를 모색했던 개념미술을 신랄하게 비판하고 한스 하케를 중심으로 개념미술의 사회, 정치, 경제적 맥락을 강조하면서 "후기 자본주의의 구동 논리"를 비판적으로 탐색했던 이유는 바로 이러한 신자유주의 문화에 좌파적 대안을 제공하기 위한 방책이었다. 부클로가 궁극적으로 비판하고자 했던 미술은 코수스라기 보다는 신표현주의의 대표화가 줄리안 슈나벨 Julian Schnabel이었던 것이다.

1982년, 『타임매거진』의 미술 평론가 로버트 휴즈는 당시 엄청난 기세로 상한가를 치던 신표현주의 화가 줄리안 슈나벨을 두고, "슈나벨은 비록 유치하지만 어쨌든 아무도 없는 것 보다는 나은 '천재'에 대한 기대를 채워주는 유일한 답이다. 1970년대, 십년 동안 타자기 미술과 벽에 걸린 작은 막대기들만 보다 보니 감정에 대한 굶주림이 자라난 것이다. 컬렉터들은 추상표현주의가 한때 공급했지만, 미니멀리즘이라는 엄한 간호사가 꾸짖으며 빼앗아버린 쾌락을 만끽하고 있다"[13]고 비난했다. "타자기 미술"이란 글자 그대로 표현적인 형상 없이 단출한 문자만 제시했던, 안규철이 말했듯 "어렵고 재미없는 지적 취향"의 개념미술을 의미한다. 1980

13 Robert Hughes, "Expressionist Bric-a-Brac", 120:18, November 1982, pp.95·96.

년대, 월스트리트의 전례없던 호황과 함께 혜성처럼 등장한 화가 슈나벨은 거침없는 언행, 때와 장소를 가리지 않는 자유분방한 옷차림, 수차례의 연애와 결별, 결혼과 재혼 등으로 점철된 화려한 삶을 훈장처럼 두르고 있었다. 대부분의 비평가들은 그가 1980년대의 거품 경제가 조작해낸 허상에 지나지 않는다는 데에 동의했고, 작품 보다 인상적인 미술가의 존재감을 통해 1960, 70년대의 네오아방가르드가 철저히 폐기했던 천재적인 미술가, 권위적인 창조자, 길들여지지 않는 거친 남성성에 대한 신화가 되살아난 것을 한탄했다.

그러나 사실 한국에서는 1960~70년대의 서구미술계에서 미니멀리즘과 개념미술을 거치며 도전을 받았던 '천재적 미술가, 권위적 창조자, 거친 남성성'이라는 작가의 신화가 중대한 위협을 받은 적이 없었다. 따라서 줄곧 19세기의 낭만주의적 미술가상을 지속적으로 구축해왔던 조영남이 갑작스럽게 개념미술을 내세운 것은 설득력이 떨어진다. 그러나 어쨌든 2심 재판부는 해당 작품이 조영남 "고유의 아이디어"였고 대작 화가는 "기술보조"였으며 구매자들의 구입 동기는 "조영남의 이름값"이라는 점 등을 고려해 무죄를 선고했다.[14] 미학자 진중권은 무죄 판결을 두고 "대한민국

14 김명진 기자, 「"'그림 대작', 사기 아니다"… 조영남, 2심서 무죄」, 『조선일보』(2018.8.17).

미술계가 이제야 1917년을 맞았다"고 했다. 1917년이란 마르셀 뒤샹이 남성용 소변기에 익명으로 서명을 하고 〈샘Fountain〉이라는 제목을 붙여 발표했던 해다. '레디메이드', 즉 글자그대로 미술가가 직접 손으로 만들지 않고 기성품을 구입해 서명을 하고 작품으로 전시회에 제출했던 것과 조영남이 그리지 않은 그림을 '조영남 그림'이라고 팔아도 사기가 아니라고 판결된 것을 비교한 것이다. 그러나 사실 1917년 뒤샹이 처음 변기에 서명을 해서 제출했을 때는 당연히 받아들여지지 않았다.

뒤샹의 〈샘〉은 공식적으로 전시된 적이 없다. 그때의 서명은 뒤샹이 아니라 그가 만들어 낸 허구의 무명 미술가 '리처드 머트 R. Mutt'의 것이었고, 머트가 뒤샹이었다는 사실은 문제의 그 변기가 그 유명한 사진작가 알프레드 스티글리츠Alfred Stieglitz의 사진 한 장만 남긴 채 흐지부지 사라지고 난 뒤까지도 널리 알려지지 않았었다. 뒤샹의 〈샘〉을 오늘날 우리가 아는 〈샘〉으로 만든 것, 즉 현대미술의 흐름을 완전히 바꾼 획기적인 레디메이드의 기원으로 만든 건 결과적으로 '뒤샹'이라는 이름이 일궈낸 문화 권력과 그 굳건한 제도였다. 진중권은 "예술, 개나 소나 해도 된다. 거기에 무슨 자격이 필요한 거 아니다. 그걸 보여주려고 뒤샹은 변기에 사인을 하고, 워홀은 회화에 찌라시 기술을 도입했던 것"이라면서도, 조영남의 그림을 대신 그렸던 무명 화가송기창는 미술가가 아니라고

했다. 예술은 개나 소가 한다고 되는 게 아니라, 조영남처럼 대한 민국 사람 누구나 아는 유명인인 데다가 '천재적이며 반사회적인 일탈형 인간'이라는 '예술의 속물적 개념'을 철저하게 연기할 줄 알아야 되는 것이다. 송기창은 안 되고, 조영남이 되는 이유는, 송기창이 조영남 같은 '셀럽'이 아니었기 때문에, 재판부가 명시한 "이름값"이 없었기 때문이다.

2. 협업의 미술, 참여의 윤리

'참여'와 '협업'은 1990년대 이후, 새로운 아방가르드로 각광을 받으며 현대미술의 주된 작동 방식으로 정착했다. 그러나 지금은 다수의 참여가 민주주의와 이상적 공동체를 상징적으로나마 구현 한다든가, 열린 결말과 탈-위계적 설치가 평등한 세상을 표상한 다는 식의 낙관적 믿음은 신뢰를 잃었다. 앞서 언급한 볼탕스키와 시아펠로는 1990년대 이후의 자본주의에서 신-경영neo-management 은 위계질서를 탈피한 네트워크 중심의 수평적 관계 속에서 '탁월 한' 리더(상사가 아닌)가 제시하는 '꿈'을 '공유'하며, '노력할 가치가 있는' 프로젝트에 자발적으로 뛰어드는 '진정한 자율성'의 패러다 임을 제시했다고 했다. 그러나 저자들은 이처럼 자유로운 듯 보이

는 낭만적 경영자상이 오히려 훨씬 더 성공적이고 치명적으로 개인을 착취한다고 주장했다.[15]

미술사학자 클레어 비숍 또한 '참여적 미술가' 대부분이 자본주의 사회에서 소외된 공동체와 협업을 시도하는 것으로 기존의 경제 질서에 저항한다고 할지라도, 그들이 활용하는 생산의 방식, 즉, 네트워크를 형성하고, 이동성을 강조하고, 일시적인 프로젝트 중심의 사업과 제품이 아니라 특정한 경험을 통해 감정을 공유토록 하는 노동이라는 점은 이미 신자유주의 경제의 생산 방식이라는 것을 지적하고 있다. 즉, '참여', '관계', 혹은 '협업'이라는, 일견 진보적인 미술 실천은 어떤 면에서는 이미 자본주의가 대중성을 획득하고 체제 저항적인 아방가르드마저 그 제도권 안으로 안락하게 포섭했다는 반증일 뿐이라는 것이다.[16] 같은 의미에서 권미원은 '저자의 죽음'과 '독자의 탄생' 식의 치환이 1960년대에는 유효할 수 있었을지 모르나, 1970년대 이후로는 저자가 창의적 행위의 주도권을 '관대하게' 관람자에게 이양하는 과정에서 여전히 미술가와 관람자 사이의 거리는 유지되며 작가의 '우월한 지위'가

15 Boltanski and Chiapello, *The New Spirit of Capitalism*, pp.90·91.

16 Claire Bishop, "Antagonism and Relational Aesthetics", *October 110*, Fall 2004, pp.51~79.

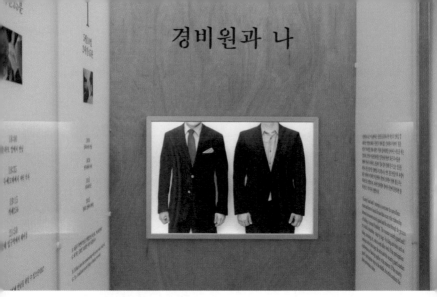

〈도 20〉 오인환, 〈경비원과 나〉, 2014.

강화될 뿐이라고 주장했다.[17] 요약하면, '협업'을 대의로 내세웠을 때, 어떻게 타인의 노동과 진정한 자율성을 '착취'하지 않을 것인가가 현대적인 미술의 생산 방식에서 중요한 윤리적 질문으로 남은 셈이다.

개념미술의 제도비판과 협업적 노동의 윤리성에 대한 성찰을 결합하여 보여주는 미술가로 오인환[1965~]을 들 수 있다. 오인환은 2014년 플라토 갤러리에서의 전시를 위해 〈경비원과 나〉라는 프

17 Miwon Kwon, "Exchange Rate : On Obligation and Reciprocity in Some Art of the 1960s and After", in *Work Ethic*, pp.82~97.

로젝트를 기획했다.[도20] 이 작업은 개인의 정체성과 사회규범 사이의 긴장관계를 드러내고, 미술관이라는 제도적 질서에 대해 비판적으로 성찰하며, 익명의 사람들과 소통하고 일시적으로나마 친밀한 관계를 만들어내는 작가의 지속적인 시도를 잘 드러내 주었다. '미술관의 경비원'이란 사실 늘 그곳에 있지만 눈에 띄지 않는, 말하자면 눈에 보이지만 굳이 보려고 하지 않는 존재이다. 대부분 미술관의 관람객들은 전시된 작품만을 보기 때문이다. 하지만 경비원의 임무는 작품을 보는 관람객을 보는 일이다. 경비원에 의해 '보는 주체'인 관람객은 '보여지는 객체', 더 구체적으로는 '감시자'에게 '감시당하는 자'가 된다. 대체로 관람객으로서 미술관에 들어서는 작가 오인환은 경비원을, 굳이 푸코를 언급하지 않더라도, 사회가 개인을 감시하는 권력구조의 한 축으로 받아들였다. 플라토의 경우에는 특히, 단정한 양복을 갖춰 입고 귀에 리시버를 꽂은 채 대단히 정중하지만 단호하고도 절도있는 태도로 무장한 젊은 남자들이 '경비원'으로 상주했다. 그들의 '감시' 하에서 관람객들은 미술관이 암묵적으로 부여하는 질서에 순응하게 된다. 그러나 작품을 전시하는 작가 본연의 입장에서 오인환이 같은 미술관에 들어설 때, 그 권력의 위계질서는 완전히 뒤집힌다.

미술관은 세 부류의 '노동'으로 운영되는 곳이다. 미술가의 노동은 '창조'라는 고귀한 수준으로 격상되고, 큐레이터의 노동은

'학술'에 해당되는 전문 영역인 데 반해, 경비원과 미화원 등의 노동은 부가가치가 전혀 없는 단순한 육체노동으로 여겨진다. 즉, 미술가로서의 오인환은 다만 미술관뿐 아니라 현대 사회 전체에 확연하게 존재하는 노동의 계급적 사다리에서 그 정점에 서게 되는 것이다. 오인환이 드러내고자 했던 것, 나아가 변화를 주고자 했던 체계는 이처럼 관람객이며 동시에 미술가인 그 자신과 경비원이 각자 맡고 있는 역할 사이의 복합적인 위계질서와 문화적 의미의 층이다. 그는 작업 기간 중에 플라토의 경비원과 함께 할 수 있는 무언가를 구상하고, 이를 이루기 위해 대단히 일상적이고도 소박한 '만남'을 제시한다. 따라서 경비원의 적극적이고 자발적인 참여가 필수적인 만남과 관계를 시도했다는 점에서 좀 더 현대적인 '관계성의 미학' 혹은 '참여의 미술'과 연결된다. 지금은 심지어 진부하게 들리기도 하는 이 단어들이 오인환의 작업에서 구체적이고 실질적인 의미를 갖는 이유는 그들이 거대한 사회적 담론을 거론하지 않으며, 또한 추상적인 구호나 지나치게 낙관적인 전망으로 끝나지 않기 때문이다.

경비원과 미술가가 미술관에서 만나 무엇을 할 수 있을 것인가. 무엇이든 하기 위해서 이 둘은 서로를 알고 조금이라도 친해져야 하지 않겠는가. 그래서 오인환은 플라토의 경비원들에게 작업의 취지를 알리고 마침내 한 명의 지원자를 얻었다. 그들은 열

번 만나기로 정하고, 매번의 만남이 끝난 후에는 다음에도 또 만나지 말지를 경비원에게 물었다. 첫 만남에서는 누구든 새로운 사람을 만나 친분을 쌓기 위해 하는 일상적 의례처럼 함께 차를 마셨다. 두 번째 만나서는 좀 더 편안하게 각자의 이야기를 하고, 세 번째에 작가는 경비원을 자신의 스튜디오로 초대해서 그 간의 작업을 보여주었다. 그렇게 열 번의 만남이 끝나면, 작가는 그와 미술관에서 함께 춤을 추기로 했다. 미술가와 경비원이 만남을 더해가며 서로를 이해하는 친밀한 사이가 되어 미술관에서 함께 춤을 추게 되었다면 아마도 한국 현대미술사에 길이 남을 전설처럼 아름다운 이야기가 되었을 수도 있다. 아니 어쩌면 참여와 소통과 관계가 그 실제적인 내용이 무엇이든 관계없이 자동적으로 '미학'을 등에 업고 감동과 찬탄의 대상이 된 현대미술의 상황에서는 그토록 이상적인 결말이 오히려 상투적으로 느껴졌을 수도 있겠다. 하지만 오인환의 작업에서 그런 일은 일어나지 않았다. 경비원은 세 번의 만남 이후, 더 이상의 만남을 거절했고, 프로젝트는 거기서 멈췄고, 오인환은 두 달 동안 개인 레슨을 받으며 속성으로나마 열심히 익힌 왈츠를 미술관에서 혼자 추었다. 경비원이 없을 때 그를 대신하는 폐쇄회로카메라 앞에서 말이다. 그렇게 오인환은 미술가로서 미술관에서 '감시당하는 자'가 되었지만, 동시에 감시의 수단이 미술의 도구로 변화했고, 그 과정에서 '감시'와 '감

〈도 21〉 오인환, 〈사각지대 찾가-도슨트〉, 2015.

상' 사이의 경계는 허물어졌다.

오인환의 작업은 대단히 '개념적'이다. 그는 권위적인 창조자로서의 작가가 아닌, 타자적 위치를 고수하고자 의도적으로 작품의 구조를 조성한다. 그의 작업은 대체로 타인들의 존재와 그들의 의지에 의해서 완성된다. 따라서 작품의 완결 여부는 즉흥적으로 혹은 기획에 의해 동참하는 '협업자'를 포함한 외부 환경에 조건부로 열려있고, 어떤 방식으로든 완성이 된다고 하더라도 임시적이다. 2015년, 국립현대미술관에서 주최한 '올해의 작가상'에서 오인환은 〈사각지대 찾기〉를 선보였다. 그 중, 〈이중감시체계〉에서

작가는 미술관 천장에 달린 감시용 폐쇄 회로 카메라의 시선에서 벗어난 벽면을 핑크빛 테이프로 뒤덮었다.<도 21> '사각지대'란 이처럼 감시의 시선에 저항하는 면적 혹은 지배적인 재현의 체계를 회피한 잉여의 공간을 시각화한 것이다(물론 핑크색 테이프는 작가가 아니라 그가 고용한 '조수들'이 붙였다). 작가는 작업을 설명하고, 미술관 안의 외딴 장소에 존재하는 또 다른 전시실로 관람객들을 안내하는 도슨트의 역할을 시각 장애인들에게 맡겼다. 또한 '올해의 작가상'과 연계된 행사에서 '작가'가 나서야 될 자리에는 모두 배우 손상규를 대역으로 출연시켰다. '올해의 작품상'이 아닌, '올해의 작가상'인만큼, 한 개인의 성취에 초점을 맞추는 이 행사에서 '대역 배우'란 제도권에 포섭되어 영웅적인 미술가가 되는 것을 경계하고, 늘 '타자'이기를 주장해 온 오인환이 최대한 '개념'적일 수 있는 방식이었을 것이다. 작업을 설명하는 영상, 관람객과의 만남, 시상식에서도 손상규는 '오인환'이라는 작가의 작업에 대해 충실하게 설명을 했고, 굳이 태도를 따지자면 오인환 보다 오히려 더 자유분방한 '미술가'에 더 걸맞은 조건이었다.

프로젝트를 진행하기 위해 오인환은 손상규와 여러 차례 대화를 나눴고, 미술관에서 진행한 인터뷰 준비를 위해서는 미술관에서 제시한 질문에 대해 오인환이 답을 작성해서 일종의 스크립트로 손상규에게 전달을 했다. 그러나 객관적인 정보를 제외하고는

배우의 판단에 맡겼고, 예상 질문이 아니었던 질문과 그 외의 여러 경우에 손상규는 작가와의 대화를 통해 얻는 이해를 바탕으로 자연스럽게 답을 했다. 오인환은 실제 손상규가 겪었던 그 모든 이벤트에 있지 않았고, 따라서 지시를 하지 못했을 뿐 아니라, 차후에도 진행 상황을 알지 못했다. 다만 이후에 영상을 본 후 오인환은 손 배우가 자신과의 대화를 이어나가고 있었다고 생각했다. 그 과정에 대해 오인환은 '협업'이란 이처럼 일방적인 '지시'도 아니고 '자의적인 것'도 아닌 소통의 과정이 협업의 조건이라고 생각했다고 했다.[18] 그러나 일부의 언론에서는 "수상자의 기본 도리를 벗어났다'는 등의 눈총이 적지 않았다"며 호의적이지만은 않았다.[19] 이와 같은 논평은 '미술가'에 대한 일반적 기대를 충족시키는 이미지와 작품 및 작가의 의도에 대한 대단히 적절했던 설명 이외에 미술가가 지켜야 할 '기본 도리'가 과연 무엇이었는가를 생각하게 한다.

이에 대해 오인환은 작가가 스포트라이트를 받게 되는 조건 안에서 "작가는 누구인가라는 질문을 해야 한다고 판단"했으며, "오늘날의 작가들은 대역이 아닌 자신들이 직접 자신의 이미지를 연출하고 잡지와 TV 등을 통해 이를 유통시키고 있는데 이 경우 작

18 오인환과 필자와의 이메일 인터뷰(2018.5.31).

19 노형석, 「뉘신지⋯ '올해의 작가상' 대역 수상의 전말」, 『한겨레』(2015.10.8).

가가 직접 했다는 이유에서 작가의 실체라고 말할 수" 있는가를 물었다.[20] 그렇다고 전시에서 전적으로 오인환 본인을 볼 수 없는 건 아니었다. '대역 배우'가 촉발한 '작가란 누구인가'라는 질문을 갖고 오인환은 과거에 미술가로 활동했으나 현재 작업을 중단 혹은 포기한 사람들을 인터뷰하고 그 사람들을 대신해 인터뷰 내용을 외워 스스로 대역으로 출연했다. 〈나는 작가가 아니다, 나는 작가이다〉라는 제목으로 갤러리에 설치된 화면에서 오인환은 서로 전혀 다른 개인사를 이야기하는 네 사람이 되어 다른 옷을 입고 다른 배경을 뒤로 하고 등장했다.

〈나는 작가가 아니다, 나는 작가이다〉에서 오인환이 분한 인터뷰 대상자들은 모두 미술 학교를 졸업하고, 전시회와 레지던시 등의 제도적 과정을 거쳐 가며 '작가'가 되었다가, 대체로 전업 작가로서 직면하게 되는 경제적인 문제에 의해 '제도'로부터 멀어지며 더 이상 작가가 아닌 상태가 됐다.[21] 인터뷰 화면과 별도로 설치된 화면에서는 그들이 과거 제작했던 '작품'들의 이미지가 흘러나온다. 지금이라도 여느 미술관에 전시되어 있을 법한 미술품의 제작자이면서도, 그들은 더 이상 '작가'가 아니라고 한다. 다만 그들은

20 오인환·우정아, 「인터뷰 – 참여와 관계, 과정과 열린 결말」, 『아트인컬처』, 2015.12, 148~153쪽.

21 오인환, 「작품 설명서 – 나는 작가가 아니다/나는 작가이다. (video + 설치)」, 작가 제공.

오인환이라는 작가의 작업에 의해 다시 미술관 안으로 소환되어, 작가의 '협업자'로서 존재하고 있다. 그들은 정말 '작가'가 아닌가, 그렇다면 한때 미술이었음이 틀림없는 그들의 작품 또한 더 이상 미술이 아닌가. 오인환은 일련의 프로젝트를 통해 '미술가'라는 정체성과 '미술품'이라는 가치가 결코 개인적인 선택과 역량이 아닌 사회, 경제적인 제도에 의존한다는 것을 보여주었다.

오인환이 〈사각지대 찾기〉에서 도슨트로 시각 장애인들을 섭외하게 된 주요 동기는 그들이야 말로 '눈의 신전神殿'이라 불리는 미술관의 '사각지대'에 놓인 이들이라는 판단이었다. 그는 시각 장애인을 섭외하는 과정에서 프로젝트에 대한 설명회를 한 후, 스크립트를 나눠주고 그에 대한 해석은 물론 사각지대에 대한 각자의 경험 등을 자유롭게 더할 수 있도록 했다. 국립현대미술관의 전시에 참여했던 도슨트들은 적극적이고 긍정적인 반응이었던 반면, 같은 작업을 일본에서 진행했을 때는 몇몇 참여자들로부터 시각 장애인들이 작가 개인의 작업 안에서 '대상화'하는 것이 아닌가 하는 상당히 공격적인 질문을 받았다고 했다. 통역을 사이에 두고 벌어진 미팅에서 과연 작가의 말이 온전히 전달된 것인지, 도슨트들은 어떤 부분에서 설득이 된 것인지 작가는 아직도 알지 못한다. 그러나 작가가 그들을 '협업자'로 칭하는 이유는 작업이 완료된 지금도 시각 장애를 가진 그들의 경험을 작가가 공유할 수도, 미루어 짐작할 수

도, 따라서 결코 대신할 수 없는 영역이었기 때문이다.[22]

3. 예술·노동·노동자

협업의 경제가 내포한 윤리적 문제에 대한 논란을 불러일으킨 사례로는 김홍석[1964~]의 퍼포먼스를 들 수 있다. 2008년, 김홍석의 개인전 개막일의 퍼포먼스 〈포스트 1945〉는 언론의 문화면이 아니라 사회면에 등장했다. 작가는 퍼포먼스를 위해 '불법 안마시술소의 여직원'을 3시간에 60만 원을 주고 섭외했고, 관객들 사이에 섞여 있을 이 '창녀'를 찾아내는 사람에게 상금 120만 원을 주겠다고 했다. 실제로 누군가가 '창녀'를 찾아냈고, 관객들이 술렁이는 와중에 두 사람은 현금을 받아 떠났다. 이후 이 퍼포먼스는 〈창녀 찾기〉라는 자극적인 제목으로 언론에 유통됐고, "전시장을 떠나는 여자의 눈에 눈물이 고였다"는 식의 감정적 보도가 유력 일간지에 오르는 등,[23] 많은 이들이 동요하고 분노했다. 같은 전시장에는 탈북한 불법체류자 아무개가 작가로부터 시급을 받고 하루에 여덟

22 오인환과 필자와의 이메일 인터뷰(2018.5.31).

23 김수혜, 「"창녀 찾아내면 120만 원 줍니다"」, 『조선일보』(2008.4.18 인터넷판. http://news.chosun.com/site/data/html_dir/2008/04/18/2008041800063.html).

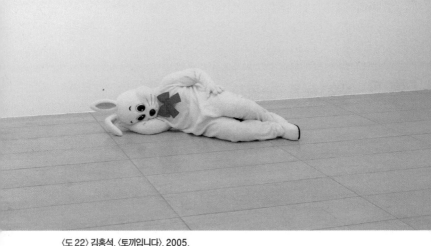

〈도 22〉 김홍석, 〈토끼입니다〉, 2005.

시간씩 토끼 탈을 쓰고 서 있다는 〈토끼입니다〉²⁰⁰⁵가 있었다.〈도 22〉
전시장 한구석에 처량 맞게 서 있거나 꼼짝없이 누워있는 토끼 인
형 안에 실상은 아무도 없다는걸 관객 대부분이 알고 있었을 터였
다. 〈포스트 1945〉를 위해 고용된 여성 또한 연기자였다는 사실은
나중에서야 밝혀졌지만, 비난이 고조되는 동안, 노동의 조건을 둘
러싼 비윤리적 현실을 허구의 서사로 풀어냈던 김홍석 특유의 블
랙 유머를 떠올린 사람은 이상할 정도로 드물었다.²⁴

———————

24 김수혜, 「미술관 상금 걸린 '창녀'가 배우였다고?」, 『조선일보』(2008.5.20 인터넷판.
 http://art.chosun.com/site/data/html_dir/2008/05/21/2008052100387.html).

김홍석은 〈토크〉²⁰⁰⁴에서도 지금은 유명해진 배우 안내상을 적절히 분장시켜 한국에서의 열악한 노동환경을 인터뷰에서 토로하는 '동티모르 이주노동자' 역을 맡겼다. 그럴듯한 그의 동티모르어가 순전히 배우의 엉터리 연기였던 게 드러나자 이 또한 사회적 약자의 현실을 정당하게 보여줬다기보다는 그저 개그 소재로 비하했다는 비판을 받을 수밖에 없었다.²⁵ 작가가 만들어낸 허구가 실재와 너무나 닮았던 게 문제라면 문제였다. 신문의 독자들은 한목소리로 예술의 윤리적 한계를 질문하고, 성매매가 사라지지 않고 외국인 노동자에게 '갑질'을 일삼는 부조리한 한국의 현실과 인간의 존엄성이 금전으로 거래되는 천박한 자본주의를 성토했다. 역설적으로 지난 세기의 아방가르드가 추구했던, 예술과 일상의 비판적 결합은 이렇게 신문의 '사회면' 위에서 이루어졌다.

김홍석은 경력의 초기부터 퍼포먼스를 비롯하여 관객 참여나 공공 프로젝트, 비디오 아트 등 동시대 미술을 대표하는 진보적이고도 급진적인 형식들에 주목했다.²⁶ 이 모든 '예술'의 과정에 종사하는 "육체적, 지적 노동의 주체가 미술가가 아닌 타인"인데, 그런데도

25 안소연, 「좋거나 나쁘거나 이상한 미술, 또는 그 모든 미술」, 『좋은 노동 나쁜 미술』, 플라토, 2013 참조.

26 김홍석, 『퍼포먼스, 윤리적 정치성』, 현실문화, 2011; 김홍석, 『좋은 노동 나쁜 미술』, 플라토, 2013 참조.

여전히 미술가의 이름만이 작품의 저자/저작권자로 인정되는 한, 그 의도와는 별도로 "지배와 복종이라는 권력 관계"가 파생되기 때문이다.[27] 김홍석이 '중간자in-between er'라고 부르는 이 타인들, 즉 협업, 참여, 고용, 섭외, 초대, 보조, 출연 등의 다양한 형태로 작품의 실현에 일조하는 사람들은 일반 관람자라면 쉽게 파악하기 힘들 정도로 광범위한 분야에서 세분된 노동에 종사한다. 작가의 말에 따르면 "중간자"에는 "입체적 조형물을 만들어 주는 육체적 조력자로부터 비디오 촬영, 편집 및 퍼포먼스에 출연을 담당하는 지적 조력자들과 나아가 미술관에 소속된 도슨트나 큐레이터, 비평가들을 말한다. 아울러, 임시로 고용된 이들의 경우, 간단한 운반, 조립에서부터 비디오에 화면 배경에 등장하는 조연급 연기도 포함"된다.[28]

앞서 논의한 바와 같이 벤저민 부클로는 1960년대 미국의 개념미술을 논의하면서 개념미술가들이 표방하는 "행정적 절차와 사실적 정보의 통계적 집합이라는 무미건조한 제작의 방식"이 당시의 사회적 상황, 즉 후기 자본주의 사회의 산업생산과 소비의 체계를 비판적으로 모방한 것이라고 정의하고 이를 '행정의 미학'이라고 불렀다.[29]

27 2017.11.4, 서양미술사학회 가을 심포지엄 〈미술과 노동〉에서의 발표를 위한 김홍석의 미출판 원고에서 인용.

28 김홍석, 앞의 글.

29 Benjamin H. D. Buchloh, "Conceptual Art 1962-1969", 앞의 책.

그러나 김홍석은 행정을 미학화한 게 아니라, 미학이 이미 고도로 행정화했음을 보여준다.[30] 나아가 미술가가 개념을 구상하고 그것을 작품으로 제작 및 실현하는 과정에 반드시 타인의 지적, 육체적 조력이 필요한 현대미술에서 대체로 그들, 즉 '중간자'에 대한 처우에 대해 누구도 진지하게 의심하지 않는다는 점에 주목했다.

〈도 23〉 김홍석, 〈MATERIAL〉, 2012.

2012년 김홍석은 아내를 포함한 가족 일곱 명(부모님 두 분과 두 쌍의 여동생 부부)에게 풍선을 각각 하나씩 나눠줬다. 이들은 작가의 부탁에 따라 각자 소망을 숨에 불어 넣는 기분으로 풍선을 할 수 있는 한 크게 불었다.〈도 23〉[31] 김홍석은 본인의 풍선을 포함해 여덟 개의 소망이 담긴 여덟 개의 풍선을 나중에 청동으로

30 개념미술의 '행정의 미학'이 1980~90년대 미술에서 '미학의 행정'으로 전환된 맥락에 대해서는 권미원, 김인규·우정아·이영욱 역, 『장소 특정적 미술』, 현실문화, 2013, 80~83쪽 참조.

31 김홍석과 필자와의 전화 인터뷰(2022.3.7).

주조해 마치 탑처럼 한 줄로 높이 쌓았다. '재료'라는 뜻의 제목 〈MATERIAL〉2012은 가볍고, 자칫하면 터지거나, 시간이 지나면 쭈그러져 버리는 취약한 물체인 풍선이 청동이라는 전통적인 기념비의 재료로 변환되어 전시장 바닥을 무겁게 점유하고 있는 그 물리적 현상을 강조한 것 같다. 그러나 이 단어는 사실 가족들이 기원했던 소망Mother어머니, Achievement성취, Travel여행, Everyday wonders일상의 기적, Rightness정의, Interest재미, Attraction매력, Love사랑의 머리글자를 모아 집자集字한 결과다. 이렇게 〈MATERIAL〉은 작가와 가족들 사이에서 일어난 친밀한 사적 관계와 소박하고도 소중한 소망의 세계라는, 다소 감상적인 서사에서 출발했다.

〈MATERIAL〉이 풍선처럼 가볍고도 하찮은 일상의 물질을 육중하고 고귀한 기념비의 전통에 새겨 넣은 미술사적 비판으로 나아가는 건, 작품이 전시장에 설치되어 관객들 눈앞에 놓일 때부터다. 이는 김홍석이 2008년부터 지속해 온 〈부차적 구성Subsidiary Construction〉 프로젝트의 일부이기도 하기 때문이다.[32] 그는 우러러볼 만큼 거대하지도, 손에 넣을 만큼 아담하지도 않은, 딱 인간적인 사이즈의 조각적 설치물을 만들어 왔다. 김홍석의 "구성"들은 현대미술에 크게 관심이 없는 이라도 익숙하게 느낄만한 유명 작

32 김정연, 「작은 사람들」, 『Gimbongsok — Short People』, 국제갤러리, 2020, 43쪽.

〈도 24〉 김홍석, 〈개 같은 형태〉, 2009.

품들, 말하자면 제프 쿤스^{Jeff Koons}의 풍선 강아지거나, 로버트 인디
애나^{Robert Indiana}의 〈LOVE〉, 혹은 매끈하게 제작된 육면체를 일렬
로 늘어놓은 도널드 저드 혹은 솔 르윗의 미니멀리즘을 연상케 한
다. 그러나 김홍석의 작품이 이들과 결정적으로 다른 점은 "부차
적 재료", 즉 부자재를 모티프로 만들어졌다는 사실이다.

예를 들어 쿤스의 〈강아지〉는 형태만큼은 풍선 강아지를 그대
로 닮았으되 재질은 맑은 거울처럼 반짝반짝 빛나게 처리한 스테
인리스 스틸이다. 김홍석의 〈개 같은 형태〉²⁰⁰⁹는 크기로 보나 모
양으로 보나 쿤스의 〈강아지〉를 그대로 닮았으되 재질은 쓰레기

제5장 / 개념미술과 개념적 작업 혹은 노동　　185

로 가득 채워 단단하게 묶어둔 검정 비닐봉지를 모으고 쌓아 만든 게 틀림없다.^{<도 24>} 〈사람 건설적-합의〉²⁰¹² 역시 마찬가지다. 말끔한 육면체의 전개도를 서로 다른 모양으로 펼쳐서 바닥에 가지런히 놓은 모습은 육면체를 반복했던 저드나 르윗을 떠올리게 하나, 이는 포장용 상자다. 비닐봉지와 상자는 대체로 물건을 옮길 때 사용된다. 작가가 말한 대로 이들의 생산공장에서는 비닐봉지와 상자도 틀림없는 완제품이지만, 사용자로서는 물건을 보호하거나 옮기고 나면 버리는 존재, 즉 여기서 저기로 이동하는 그 중간에만 쓰임이 있으니 이들이 바로 "부자재"인 것. 김홍석은 모종의 물건을 위해 그저 중간에 스쳐 지나갈 뿐, 한 번도 주인공인 적이 없었던 부자재들로 고귀한 미술품을 만들고자 했다.[33]

부자재의 궁극적 집합체는 〈자소상〉²⁰¹²이다.^{<도 25>} 딱 김장 항아리만 한 스티로폼 덩어리를 핑크색 비닐봉투로 감싼 다음, 빨간 노끈으로 가운데를 묶고, 그 위에 구멍을 두 개 뚫은 종이상자를 얹었다. 엉성한 이 상이 인물상이라는 확신을 주는 건 바닥에 깔려 이들을 지탱하는 가짜 삼선 슬리퍼 한 켤레다.[34] 작가가 자기 모습을 빚은 '자소상'인지, 자기를 희화하려는 '자조상'인지 은

33 김홍석 작가와의 전화 인터뷰에서(2022.3.7).

34 김홍석, 「제안서」, 『좋은 노동 나쁜 미술』, 서울 : 플라토, 2013, 35쪽.

〈도 25〉 김홍석, 〈자소상〉, 2012.

근히 혼동되는 이 상의 실제 재료는 레진이다. 앞서 언급한, 〈사람
건설적-합의〉는 사실은 스테인리스 스틸이다. 야무지게 묶어 놓
은 손잡이와 가득 채운 내용물이 금방이라도 비닐을 뚫고 쏟아져
나올 듯, 얇은 검정봉지의 질감이 생생한 〈개 같은 형태〉의 재료는

무려 청동이다. 〈MATERIAL〉의 경우에는 가볍고 연약하기 그지없는 풍선이 이렇게 쌓여있을 리 없으니 그 재질을 한 번쯤 의심해볼 법하지만, 〈지소상〉이나 〈개 같은 형태〉 앞에서는 일말의 당혹감과 약간의 배신감을 느낄 수도 있다.

관객이 당혹감과 배신감을 느낄 때, 작가는 죄책감을 느꼈다. 깜빡 속았을 관객에게는 아니었다. 어차피 부수적 존재들을 미술품으로 변모시켜 전시장으로 이동시킨 작가의 탈중심, 탈위계, 반예술적 의도를 이해할 관객이라면 실제 작품이 비닐인지 레진인지는 크게 중요하지 않으리라는 믿음이 있었기 때문이다. 김홍석은 순전히 최후의 순간까지도 외면당한 원재료, 즉 부자재에게 죄책감을 느꼈다.[35] 그러나 스티로폼과 비닐봉지와 종이상자로 만든 작품을 스티로폼과 비닐봉지와 종이상자에 곱게 포장해서 옮기는 일 또한 원재료들에게는 예의가 아닐 것이다. 더불어 유지 및 보존이 어려운 원재료를 고집할 경우, 작가는 전시를 할 때마다 (아마도 어시스턴트와 함께) 현장에 출동하여 재료를 구하고 새롭게 작품을 만들어야 하는 불편이 있기도 하거니와, 이토록 허술하고 취약한 작품을 취급하는 노고를 피치 못할 미술관, 갤러리, 그리고 미술품 운송회사를 배려했기 때문이다. 김홍석의 작품은 이

35 김홍석, 앞의 글.

렇게 이상하게 불편하지만, 종국에는 묘하게 친절하다.

2013년, 서울 플라토에서 열린 김홍석의 개인전 '좋은 노동 나쁜 미술' 전시장 입구에는 하늘색 누비이불을 머리부터 뒤집어쓴 키 큰 남자가 벽에 기대 서 있었다. 작가는 원래 현대 무용가 김기만 씨를 고용해서 전시 기간 중에 이 자리에 세워둘 계획이었는데 관객들의 눈길을 피하고 싶었던 김기만 씨가 이불을 쓰고 있겠다고 해서 허락했다고 한다. 하지만 아무리 미술이 중요해도 그렇지, 사람을 작품으로 세워두는 게 영 미안하고 부담스러웠던 작가는 김기만 씨 대신 마네킹을 세워뒀다. 라고 한다. 따라서 이 작품, 〈미스터 김〉에서는 풍선이 청동이 되고, 비닐이 레진이 되고, 상자가 스테인리스 스틸이 되는 것과 같은 이치로 "현대 무용가 김기만 씨"가 마네킹이 됐다. 그렇다면 작가의 퍼포먼스에 동원될 한 젊은 예술가 또한 스티로폼이나 상자, 비닐봉투와 마찬가지의 "부자재"였던 걸까. 사람과 부자재가 동급이 되는 이 상황에서도 여지없이 발휘된 김홍석의 친절, 즉 이불을 쓰고 있는 걸 허용한다거나 마침내는 사람 대신 마네킹을 세우게 된 배려는 고맙기도 하고 불편하기도 하다. 하지만 대놓고 "기만"이라는 이름을 가진 "미스터 김"의 존재를 과연 믿어야 할지, 믿는다면 어디서부터 어디까지를 믿어야 할지 주저하게 된다.

김홍석은 〈MATERIAL〉 이후로 그의 친구 및 지인들을 그룹별

로 모아 〈작은 사람들〉 연작을 만들었다. 대체로 넷에서 여섯 사이
인 풍선 개수는 초중고 동창이나 재직 중인 대학의 동료 및 학생
등 그룹별로 그가 만나는 사람들의 숫자다. 그 중 〈15 Breaths〉는
유난히 많은 숫자로 눈길을 끄는데, 이는 그가 풍선 작업의 청동
주물을 맡기는 공장의 임직원 숫자다. 김홍석은 자신의 사적인 관
계에서 시작된 풍선이 청동이 되어 미술품이 되는 그 과정에 반드
시 존재하나 작품에 결코 드러난 적이 없고 관객들이 신경 쓸 일
이 없던, 실제의 제작자 열다섯 명의 숨을 모았다.

"부자재"와 "중간자"의 범주에 평론가가 있다. 2013년의 퍼포
먼스 〈좋은 비평 나쁜 비평 이상한 비평〉에서 김홍석은 세 명의
평론가에게 일정 금액을 지급하고 작품 평을 의뢰했다. 통상 이뤄
지는 거래인데도, 전시 도록에 명기되고 글에 상세 내역이 공개되
는 건 낯설었다. 이처럼 미술 노동에는 작품 운반과 같은 육체적
작업에서부터 흔히 독립된 창조이거나 순수 학술 행위로 여겨지
는 비평까지도, 의뢰, 계약, 지급, 납품과 같은 지극히 세속적인 거
래가 연루되어 있다. 김홍석은 관람객들이 최종 작품을 심미적 대
상으로 관조하든, 사회 정의와 변혁을 외치는 정치적 발언으로 이
해하든, 그 이면에 은폐된 자본과 노동, 소비와 제작, 고용과 피고
용, 창조와 생산 사이의 계층적 질서에 남아있는 윤리적 취약성을
드러낸다.

4. 소통불능한 언어의 가능성

2000년에 아트선재센터에서 열렸던 정서영1964~의 개인전 '전망대'에서 아마도 관람객들이 가장 많이 내뱉은 감상평이 있다면 아마도 "어"였을 것이다. 감탄사 '어'는 "놀라거나, 당황하거나, 초조하거나, 다급하거나, 기쁘거

〈도 26〉 정서영, 〈-어〉, 1996.

나, 슬프거나, 뉘우치거나, 칭찬할 때" 혹은 "말을 하기에 앞서 상대방의 주의를 끌기 위해 내는 소리"다.[36] 정서영의 〈-어〉1996는 확실히 상대방, 즉 관람객들의 주의를 끈다.〈도 26〉 당시까지도 한국의 주택에 보편적으로 사용되던 노란 장판지 위에 진지한 궁서체로 정성껏 쓰여 있는 '어'를 미술관에서 봤을 때, 무언가 딱히 구체적인 대상이 떠오를 리 없고 다만 위의 저 모든 서로 다른 감정들이 조금씩 뒤섞여 느껴졌기 때문이다.

사실 〈-어〉의 장판지는 정확히 말하면 닥종이를 겹겹이 붙이고

36 국립국어원 표준국어대사전 참조.

기름칠을 해야 했던 진짜 장판지가 아니라 그 장판지의 질감과 색, 기름칠의 붓자국까지 모방해서 찍어낸 '리놀륨'이다. 진짜 장판보다 훨씬 값싸고 품이 덜 들면서도 견고하고 오래가는 당시의 최첨단 인테리어 자재였던 리놀륨은 도록의 캡션에 '비닐 민속 장판'이라고 기재되어 있다.[37] 양립할 리 없는 '비닐'과 '민속'이 천연덕스럽게 결합된 놀라운 하이브리드의 결과물 위, 정갈한 '어' 앞의 검은 수평선은 정확성을 위해 자를 대고 그은 게 틀림없다. 그러나 이선은 날카로운 자와 똑같이 날카로운 펜촉이 마찰할 때 파편처럼 튕겨나간 잉크의 번짐이 더해져 신경질적으로 떨리고 있다. 〈-어〉의 영어 제목은 "Awe", 즉 "경외敬畏"다. 이는 "인간의 능력이나 지각으로 모두 이해하거나 알 수 없는 대상을 마주했을 때, 또는 매우 충격적이고 압도적인 현상이나 대상을 목도했을 때 느끼는 두려움과 존경"을 뜻한다.[38] 물론 정서영의 작품이 상대를 압도한 적은 없다. 그러나 "능력이나 지각으로 모두 이해하거나 알 수 없는 대상"인 것만은 틀림없다. '어'와 '경외'는 이토록 적절하게, 한국 현대사의 아이러니를 압축한 비닐 장판지 위에 단정하고도 기이하게 공존하며 정서영의 작품에 대한 일반적 감상을 대변한다.

37 정서영, 『Lookout』, 아트선재센터, 2000, 22쪽.

38 두산백과, 「경외」, https://terms.naver.com/entry.nhn?docId=4397084&cid=40942 &categoryId=31531.

정서영은 자기 작품의 미술사적 맥락을 설명할 때 '개인' 이상의 것을 떠올리지 않았다. 그는 "개인이 개별적인 세계일 수 있는 상태"가 처음 열린 것이 한국미술에서의 1990년대라고 했다.[39] '개인'의 사전적 정의는 "국가나 사회, 단체 등을 구성하는 낱낱의 사람"이다. 즉 개인의 의무이자 본질은 "국가나 사회, 단체를 구성"하는 일이었던 것이다. 그러나 정서영의 작품을 통해 발언하는 개인은 그 밖에 어떤 것도 구성하지 않는, 자신 외에 누구와도 의미를 공유하지 않는 절대적으로 개별적인 존재로서의 개인이다. 작가는 자신이 특정한 순간에 특정한 사물이나 상황을 통해 분명하게 느꼈거나 인지했던 파동과 존재를 표상하고자 세심하게 물질을 고른다. 작품을 위한 재료를 조작하고 조합하여 형形을 마련할 때는 바로 그 감정이나 인지했던 현상을 드러내기 위해 고심한다. 따라서 그의 작품은 탈물질화와는 반대의 과정을 거치는 셈이다. 작가는 수공예적이라고 할 정도로 작품 제작에 공을 들이지만 이는 역설적으로 물질이 주어진 기능 이상의 것을 하지 않도록, 즉 과하게 드러나지 않도록 조정하기 위해 기울이는 노력의 증표다. 그 결과물이 바로 더할 것도 뺄 것도 없이 전망대의 절대적인 모양을 갖추었으되, 마땅한 기능을 할 수는 없을 크기와 높이의 전

39 정서영과 필자와의 인터뷰(2020.5.13).

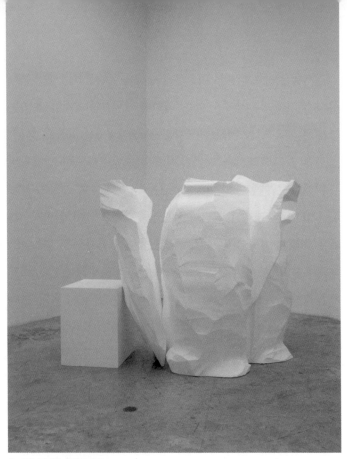

〈도 27〉 정서영, 〈꽃〉, 2000.

망대이거나, 〈꽃〉이라는 제목을 본 다음에서야 '꽃'을 떠올릴 수 있을 정도로 딱 그만큼만 엉성하고 터무니없이 크게 조각된 스티로폼 설치물이다.〈도 27〉[40]

40 각 작품에 대해서는 정서영, 앞의 책 참조.

정서영은 또한 대화 중에 "어"를 꽤 많이 사용하는데, 여기서의 "어"는 자신의 의도를 분명하고 명확하게 전달할 언어를 찾기 위해 망설이는 시간, 적절한 단어와 그다음 단어 사이의 공백을 채우기 위한 간투사間投詞에 해당된다. 그러나 사실 정서영이 세심하게 말을 골라 작품의 의미에 대해 이야기를 하더라도 그 기의를 온전히 지시할 수 없기 때문에, 작가의 말 중에서 핵심은 발화된 언어가 아니라 그 사이로 빠져나가는 "어"에 있다. "어"의 총체는 타인과 공유가 불가하도록 완전히 개인의 것이어서 보편적 소통의 수단인 언어로는 전달되지 않기 때문에, 정서영은 조각이라는 물질적 형태에 천착하게 되는 것이다.

관객들 각 개인 또한 정서영의 작품을 봤을 때 틀림없이 무언가를 연상하거나 나름의 해석을 하고 다양한 감정을 느낄 것이다. 사실 작품의 미니멀한 외양은 기만적인데, 양립 불가능한 평범한 사물들의 비범한 공존 — '비닐'과 '민속'처럼, 혹은 꽃과 스티로폼 사이의 간극 — 이 대단히 실질적인 사물로 화化해 눈앞에 등장할 때는 마치 '증강현실Augmented Reality'을 마주한 것처럼 감각과 사고의 범위가 비현실적 수준으로 확장되기 때문이다. 여전히 말로 설명하기 어려운 이 감상은 대부분의 기억이 그렇듯 논리적 정보로 저장되지 않기 때문에 전시장을 떠나고 나면 작품의 설치 사진을 들여다 보더라도 다시는 느끼기 어려운 종류의 것이다.

⟨도 28⟩ 정서영, ⟨동서남북⟩, 2007.

정서영의 ⟨동서남북⟩[2007]은 바퀴가 달린 파란색 철제 펜스다.⟨도 28⟩ 미술관의 전시실 한가운데 놓여있더라도 작품이 아니라 설비팀의 기자재라고 착각하기 십상인 범상한 이 작품은 불변의 것과 가변적인 것 사이에 교묘하게 놓여있다. 관람객들의 동선을 열 거나 막을 수 있고, 펼치면 공간을 널리 점유하지만, 겹쳐두면 최소한의 면적을 차지한다. '동서남북'이라는 불변의 지향점을 가졌으나 작품의 위치와 다른 사물과의 관계 속에서 '동서남북'은 상대적이며 임시적인 지표로 전환한다. 이처럼 인과관계와 종속관계, 혹은 지시의 의무나 숭고한 대의를 가져야했던 과거의 미술과 단절한 어떤 존재가 바로 정서영의 작품이 지향하는 상태다.

김범[1963~]과 정서영이 종종 함께 거론되는 이유는 그들이 "곁에

서 보이지 않아도 존재하는 은밀하고 내적인 실체"에 주목하는 자세를 어느 정도 공유하기 때문이다.[41] 김범의 책 『고향』[1998]은 소속이 없는 개인을 위한 지침서다. 이는 "우리가 고향에 대해 이야기해야 할 경우 우리의 고향으로 사용"할 수 있도록 만들어낸 상상의 지명, '운계리'에 대한 서사이다. 『고향』에는 가상의 고장 '운계리'의 지리적 특성, 그곳의 사람들과 소소한 이야기 거리가 담겨있다.

> 본래 이 책의 용도는 주로 자신의 고향을 모르거나, 고향을 알아도 감추고 싶어하는 분들을 위한 것이다. 그러한 분들은 지금까지, 이따금 누군가가 고향에 대해 물어보거나, 사람들이 한자리에 모여 고향자랑을 할 때 그다지 할 말이 없었을지도 모른다. 그러나 그런 때에 자신도 어딘가에 아름답고 정겨운 고향이 있다고 말하고 싶을 때엔 이 책에 써있는 마을에 대해 이야기하면 도움이 될 것이다.[42]

김범이 『고향』을 통해 직시한 것은 이상적인 과거의 공간으로서의 '고향'에 대한 사람들의 끈질긴 집착과 욕망이다. 특히 한국사회에서 고향은 중요하다. 처음 만난 이들끼리 통성명을 하고 뒤

41 김범·김선정, 「인터뷰」, 『Kim Beom』, 사무소, 2010, 148쪽.

42 김범, 『고향』, 작가 출판, 1995; Kim Beom, *Hometown*, translated by Doryun Chong, 2005.

이어 습관처럼 고향을 밝히고 나면, 막연했던 상대방의 '근본'이 윤곽을 드러내고, 혈연과 지연을 총동원해 가상의 공동체를 만들어내면 아무리 낯설던 사람이라고 할지라도 금방 친근한 '우리'가 되기 때문이다. 그러나 김범은 그렇게 당당히 밝힐 '고향'이 없는 자, 혹은 숨기고 싶은 자에게 '운계리'라는 가상의 지역을 만들어내고, 그에 대한 온갖 지리적, 사회적 정보를 꾸며내서 완벽한 고향의 알리바이를 제공해준다.

과연 김범이 구상한 '운계리'는 한국 고향의 대명사 "복숭아 꽃 살구 꽃 아기 진달래"로 "꽃 대궐 차린 동네"가 부럽지 않을 정도로 포근하고 아늑한 곳이다. 그러나 책을 읽다 예기치 못하게 마음이 따뜻해지는 구절은 운계리의 정취가 아니라 가상의 고향이 필요한 이들에게 베푸는 작가의 살뜰한 배려다. 그 고장의 풍물에 대해 "필자가 조사한 부근 지역의 것들보다 좀 더 나은 내용으로 독자들을 모시고 싶었으나, 보다 윤택한 내용을 지니지 못한 점을 양해해 주기 바란다"는 겸양이나, 2005년의 영문판에서 과연 '대한민국 강원도 진부면 운계리'를 고향이라고 둘러대야 하는 외국인은 어떤 정황을 만들어내야 할 것인지를 함께 고민하는 작가의 자못 진지한 태도는 소속이 없는 불안한 이들의 소극적 연대가 가능할 지도 모른다는 낙관적 전망을 하게 한다. 판형이 워낙 작고 얇아서 책이 가득한 책장에 꽂아 두고 조금만 시일이 지나도 쉽게 찾아내기 힘들 외양은 되

〈도 29〉 김범, 〈라디오 모양의 다리미, 다리미 모양의 주전자, 주전자 모양의 라디오〉, 2002.

도록 이 책이 꼭 필요한 이들 사이에서만 비밀리에 유통되어야 하는 사정에 어울린다. 처음부터 김범은 전시장에서 마주친 『고향』의 개요를 보고 엽서를 보낸 이들에게 우편으로 책을 발송했다.[43] 그러나 '운계리'가 가상의 고향이라고 할 때, 과연 '진짜' 고향을 가진 이들의 대체로 낭만적인 서사에 허구가 없을 리 없다. 고향이란 어쩌면 근본적으로 허구적인 공동체의 지향점인지도 모른다.

김범의 〈라디오 모양의 다리미, 다리미 모양의 주전자, 주전자 모

43 김범·김선정, 「인터뷰」, 앞의 책, 142쪽.

양의 라디오〉2002는 상식을 거스르는 사물의 현존을 증명한다.‹도 29›
테이블에 놓인 다리미와 라디오, 주전자는 그 전형적인 외형을 간직한 채 서로의 역할을 맞바꿔, 라디오는 사실 다리미고, 다리미는 사실 주전자이며, 주전자는 사실 라디오가 된 상태다. 1921년, 다다와 초현실주의를 대표했던 만 레이Man Ray가 다리미에 못 열네 개를 한 줄로 붙여 〈선물〉이라고 칭한 적이 있다. 옷을 곱게 펴기는커녕 다림질 한 번에 멀쩡한 옷도 넝마를 만들 만 레이의 과격하고도 폭력적인 유머에 비해 김범의 라디오 다리미와 다리미 주전자는 오히려 무심한 듯 평범하게 새롭게 주어진 직무를 행할 것 같다.

김범은 작품을 설명할 때, "당신이 보는 것이 당신이 보는 것이다"와 "당신이 보는 것이 당신이 보는 것이 아니다" 사이의 긴장을 언급했다.⁴⁴ 작품의 제목은 최대한 물질의 현실에 근접했으니 "보는 것이 보는 것"이라는 '직역성literalness'을 따르고 있으나, 작품 자체는 기만적이어서 "보는 것이 보는 것이 아닌" 허구성을 갖게 된다. 이에 대해 정도련은 "사물, 사물의 실제 이미지, 지각하는 사람이 갖는 사물에 대한 심상이 삼각망으로 작용하는 재현이 언제나 불안정"하기에, 김범이 "이 셋을 떼어 놓는다"고 했다.⁴⁵ 1965년, 코

44 김범·김선정, 「인터뷰」, 앞의 책, 146쪽.
45 정도련, 「김범 개론」, 앞의 책, 22쪽.

수스는 이 셋의 동어반복적 성격을 보여주기 위해 〈하나이자 세 개인 의자〉를 발표했다. 그는 '의자'라는 개념의 전달체로서 사전적 정의와 실제 의자와 재현적 이미지의 세 가지를 구분하고, 전시장에 '의자'의 사전 텍스트를 확대 인쇄한 패널, 의자의 실물, 그리고 바로 그 전시실에 놓인 그 의자의 실물 크기 사진을 전시했다. 코수스에게 이 셋은 단단하게 결속된 재현의 구조였으나 김범은 그 결속을 믿지 않았고, 관객들 또한 믿지 않기를 유도하고 있다.

5. 개념적 전환

이 장의 개념적 미술가들은 정치가의 선동적 언어나 철학자의 명료한 언어 혹은 대중의 보편적 언어를 신뢰하지 않는다. 이들이 섬세하게 형태를 고안하고, 기존의 사물을 미세하게 조정하고, 그 안에 숨어 뚜렷이 드러나지 않을 서사에 천착하는 이유는 타인의 사고를 바꾸려 하지 않고 다만 환경을 바꾸려 하기 때문이다. 이들의 미술은 '의미'가 '취향'이 아니라 '권력'의 문제임을 드러낸다는 점에서 개념적이다. 그러나 '개념적' 미술가는 '정치적으로 올바른' 미술을 대중에게 훈시하는 교조적인 미술가가 되거나, 다수에 도전하기 위해 소수의 대표를 자처하는 권위적인 존재가 되지

않기 위해 주의한다. 정당한 대의를 설파하기 위해 압도적인 스펙터클을 미술관에 부려 놓는 우를 범하지 않고, 판단을 보류한 채 과장된 감정에 몰입하게 하는 센티멘탈리즘 또한 경계한다. 이들은 종종 관객의 직접적인 참여를 유도하지만, 관객은 스스로 의지를 일으키고 행위를 결정하고 행동을 해야 한다. 그 과정 속에서 참여자의 정체성 또한 일시적이나마 유보 혹은 변화의 과정을 겪게 된다. 그들은 일상적이었던 자기 인식에 균열이 생기고, 견고하다고 믿었던 스스로의 지각 능력을 불신하게 되며, 절대적으로 고정된 정체성이란 없다는 것을 체험하게 된다. 보리스 그로이스는 예술가를 두고 "일체의 민주주의적 절차에 조금도 포함될 수 없는 너무도 많은 생물, 인물, 대상, 현상을 모방해 그와 비슷하고 동등한 모습으로 스스로를 변형시킨다"고 했다. 그렇기 때문에 예술가는 사회로부터 소외된 "초사회적 존재"라는 것이다.[46] 확실히 이들은 미술의 사회적 역할과 세상을 바꿀 예술의 잠재력을 믿는다. 그러나 이들은 '사회', '세상', '예술', 혹은 '잠재력'의 의미 등 어느 것 하나에 있어서도 합의를 한 적은 없다. 개인들 사이에서는 어떤 종류의 합의도 가능하거나 필요하지 않기 때문이다.

46 보리스 그로이스, 「무한한 현존」, 『국립현대미술관 현대차 시리즈 2015 – 안규철 – 안보이는 사랑의 나라』, 국립현대미술관, 2015, 112쪽.

 지난 2020년 11월, 예술의전당 내 서예 박물관에서 『조선일보』 창간 100주년을 맞아 기획한 한글 특별전 'ㄱ의 순간'이 문을 열었다. 퇴계 이황의 「도산십이곡」 목판에서부터 현대 한국 미술가들의 작품까지 망라한 대규모 전시였다. 1층부터 관람을 시작해 2층으로 들어섰을 때 어디선가 조심스레 흘러나온 은은한 향불 냄새가 느껴지기 시작했다. 서예와 향은 틀림없이 잘 어울리지만, 미술관에서 눈보다 코가 앞서 반응하는 건 특별한 경험이다. 게다가 수많은 미술품이 전시된 공간에서 온종일 향불이 타오르고 있다니 파격적이지 않은가.

 이 작품, 오인환의 〈남자가 남자를 만나는 곳〉^{도 30}은 눈이 시리게 선명한 청록의 향을 곱게 갈아서 바닥에 글씨를 쓰고 불을 붙인 작품이다. 불길은 글씨를 따라 타들어 가는데, 처음에는 한 귀퉁이의 낱말 몇 개만 검은 재가 되지만, 수개월이 지나 전시가 폐막할 즈음이 되면 작품 전체에 불길이 지나간 뒤라 모든 글자가 뚜렷하게 드러난다. 그러나 글자가 잘 보인다고 해서, 그 의미도 쉽게 드러나는 건 아니다. 작가는 제목 그대로 서울에 산재한 게이바의 이름들을 향가루로 바닥에 썼다. 누군가에게는 익숙한 장

〈도 30〉 오인환, 〈남자가 남자를 만나는 곳〉, 서울, 2001/2020.

소일 수 있는 이 이름들은 또 다른 사람들에게는 아무 의미 없는 단어들의 무작위적 나열일 수 있고, 또 누군가에게는 조심스럽게 내뱉어야 할 말일 수도 있다. 〈남자가 남자를 만나는 곳〉은 이처럼 언어와 문자가 사회적 소통의 도구라고 할지라도 결코 구성원 모두에게 보편적이고 동일하게 적용되지 않는다는 걸 보여준다. 아무리 개방과 진보를 내세우는 집단이라고 하더라도 그 안에는 반드시 금지되고 무시되며 억눌린 개인들과 그들만의 언어가 존재하는 법이다.

작은 바람에도 흩날려 버릴 오인환의 작품은 미술관에서 흔히 볼 수 있는 보호줄이나 금지선 하나 없이 바닥에 그대로 놓여있었다. 장난기 많은 어린이나 유난히 부주의한 관객이 실수라도 하면 자칫 쉽게 흩어버릴 수도 있고, 그나마 별 사고가 없더라도 전시가 끝난 뒤 재를 싹 쓸어버리고 나면 남는 것도 없다. 이토록 취약하고 허무한 작품의 성격은 그것이 드러내는 언어의 성질을 그대로 보여준다. 이 작품은 특히 대중들의 큰 호응을 얻었다. 그러나 작가는 당연한 듯 신문사의 인터뷰 요청을, 즉 연약하고 위태로운 작품 앞에 권위 있는 작가가 되어 나서는 일은 끝내 거절했다.

한국 미술계에서 '개념적 미술'이라는 말은 앞서 안규철이 언급했듯 심미적 특성이나 형상적 재현, 서사적 내러티브가 명시적으로 드러나지 않는 작품을 두고, '시각적'이라는 묘사와 상반된

의미로 사용되어 왔다. 그러나 시각적이지 않다고 해서 이들의 작품이 루시 리파드가 명명했듯이 '비물질화'를 추구한 결과인 것은 아니다. 오히려 이 책에서 논의한 미술가들은 대단히 공을 들여 물질을 고르고 형태를 만드는데, 이는 그 결과물이 정교하거나 심미적인 것과는 별개로, 전통적 의미에서 '조각'이거나 '공예'의 업에 가까울 정도다. 그러나 이들이 미술가로서 물질에 천착하는 이유는 개념을 표상하는 기호로서 언어의 투명성을 신뢰하지도, 언어의 보편성에 의존하지도 않기 때문이다. 따라서 이들의 작품에 등장하는 텍스트는 조셉 코수스의 작품처럼 미술의 정의에 대한 동어반복적 분석이거나, 로렌스 위너의 작품처럼 자기지시적이지 않다. 물론 개념미술의 또 다른 역사적 맥락을 찾자면 1960년대 네오-아방가르드의 제도 비판적 성격에 부합할 것이나, 이들의 제도 비판은 한스 하케의 작업처럼 미술관이 안고 있는 정치적 한계를 노출하는 데 한정되지 않는다.

이 책에서 '개념적'이라는 말은 '언어적'이라고도 달리 표현할 수 있는데, 이는 1) 단순하게 작품에 문자가 등장한다는 의미이기도 하고, 2) 제작의 과정이 불가해한 영감의 도약이 아니라 논리적인 절차를 따라 이루어져 명료한 진술로 치환될 수 있으며, 3) 작품 또한 공적公的 발언을 위한 수단으로서 언어와 유사한 방식으로 작동한다는 서로 다른 세 층위에서 그렇다. 따라서 작품의 언

어적 구조는 조형적 양식과 지시적 대상 양자를 포괄한 범주이며, 작품이 하나의 기호로서 기표형식 혹은 작품의 외형와 기의내용 혹은 서사가 결합하여 의미를 산출한다는 것이다. 미술의 경우 이 결합이 개인의 산물인 한 자의적일 수밖에 없으나, 그럼에도 불구하고 공적인 발언이 되기 위해 최대한의 필연성과 내면성을 확보하고자 한다는 공통점이 있다. 따라서 이 책의 개념적인 작가들이 형식이나 매체, 조형에 천착한다면 이는 발언의 필연성과 내면성을 확보하기 위한 과정이라고 할 것이다.

한국미술의 개념적 전환은 1960년대 말, 작품의 구조에 논리성과 필연성을 부여하기 위해 이벤트를 비롯한 다양한 매체를 실험했던 ST의 활동으로부터 시작됐다고 하겠다. 그러나 이들은 예술의 순수성을 견지하고 사회적이거나 정치적인 발언으로서 미술의 기능에 소극적이었다. 동시대 미술이 공적 발언으로서의 미술이라면, 1990년대에 등장한 한국의 개념적 미술가들은 동시대적이다. 그러나 이들은 사회와 현실에 대한 발언을 하되, 지난 시기의 미술이 계층 혹은 민족과 같은 집단적 정체성에 근거하여 사회와 현실을 정의했던 반면, 서로 다른 현실을 살아가는 개별적이고 고립된 주체로서의 다층적 인식을 드러낸다. 따라서 '개념적 전환'이 궁극적으로 '개인적 미술'로의 변화라고 한다면, 여기에서 개인들은 집단으로부터 해방의 기쁨을 누리는 낙관적 개인들이

아니다. 영원불멸할 것 같이 견고했던 이념의 성채가 무너진 다음, 통일된 전체로서의 공동체가 불가능하다는 걸 깨닫는 순간에 드러난 취약하고 나약하며 불안한 '1990년 이후의' 개인들이다.

참고문헌

개념미술 혹은 개념주의의 역사적 맥락과 작품의 분석에 있어서는 아래와 같은 저자
　　의 이전 연구들을 활용했다.

「1990년 이후 한국미술의 개념적 전환」, 『한국미술 1900-2020』, 국립현대미술관,
　　2021.

「기계적 복제 시대의 저자―마르셀 뒤샹의 〈분수〉와 복제품의 오리지낼리티」, 『미국
　　학』 29, 2006.

「라몬트 영의 미니멀리즘―플럭서스로부터 시작된 소통의 미학」, 『미술사학』 26, 2012.

「솔 르윗의 〈월 드로잉〉과 개념미술의 오리지낼리티」, 『미술사학』 28, 2014.

「안규철―세상에 대한 골똘한 관찰자」, 『안규철―모든 것이면서 아무것도 아닌 것』,
　　사무소, 워크룸, 2014.

「〈오리엔탈 마이노리티 이그조틱〉―박모의 '한국적 포스트모더니즘' 모색」, 『서양미
　　술사학회논문집』 45, 2016.

「줄리안 슈나벨의 신표현주의 회화와 미술사의 '차용'에 대하여」, 『미술사와 시각문
　　화』 12, 2013.

「타인과 나―관계와 소통의 불가능성에 대하여」; 「오인환―태도가 구조가 될 때」,
　　『2015 올해의 작가상』, 국립현대미술관, 2015.

「한국의 개념미술과 개념주의―'글로벌 컨셉추얼리즘'전(1999)의 국내외 맥락을 중
　　심으로」, 『현대미술사연구』 51, 2022.

「한국 현대미술에 나타난 개념미술의 담론적 형성과 실천의 양상―S.T 조형미술학
　　회를 중심으로」, 『미술사학』 41, 2021.

주요 참고문헌

공간 편집부, 「김구림―그 불가해의 예술」, 『공간』, 1970.5.

강내희, 「4·19 세대의 회고와 반성」, 『문화과학』 62, 문화과학사, 2010.

강내희, 「쟁점과 시각 – 포스트모더니즘 비판 : 독점자본주의 문화논리비판시론」, 『사회평론』 91 : 6, 1991.

강성률, 「비극, 비판, 실험 – 하길종 영화를 이해하기 위한 세 코드」, 『영화연구』 44, 2010.

강정인, 『한국 현대 정치사상과 박정희』, 아카넷, 2014.

강태희, 「'한국적 미니멀리즘'과 이우환」, 『미술사연구』 11, 1997.

_____, 「곽인식론 – 한일 현대미술교류사의 초석을 위한 연구」, 『한국근현대미술사학』 13, 2004.

_____, 「이우환과 70년대 단색 회화」, 『현대미술사연구』 14, 2002.

경기도미술관 편, 『1970-80년대 한국의 역사적 개념미술』, 경기도미술관, 눈빛, 2011.

국립현대미술관, 『국립현대미술관 현대차 시리즈 2015 – 안규철 : 안 보이는 사랑의 나라』, 국립현대미술관, 2015.

_____, 『사물의 소리를 듣다 – 1970년대 이후 한국현대미술의 물질성』, 국립현대미술관, 2015.

_____, 『이승택 – 거꾸로 비미술』, 국립현대미술관, 2021.

국제 갤러리, 『Gimhongsok : Short People』, 국제 갤러리, 2020.

권미원, 김인규·우정아·이영욱 역, 『장소 특정적 미술』, 현실문화, 2013.

권영진, 「1970년대 한국 단색조 회화의 무위자연 사상」, 『미술사논단』 40, 2015.

권주홍, 「이우환의 〈관계항〉 – 초기 작업 (1968-1972) 연구」, 서울대 석사논문, 2015.

권행가, 「한국 근현대 서양화 및 시각문화 연구사」, 『한국근현대미술사학회』 24, 2012.12.

금호미술관, 『박모』, 금호미술관/샘터화랑, 1995.

김달진미술자료박물관, 『한국미술단체 100년』, 김달진미술자료박물관, 2013.

김미경, 「실험미술과 사회 – 한국의 새마을 운동과 유신의 시대 (1961-1979)」, 『한국근현대미술사학』 8, 2000.

_____, 「이우환의 세키네 노부오론(1969) 연구」, 『한국근현대미술사학』 14, 2005.

_____, 「한국의 실험미술 – AG를 중심으로」, 『한국근현대미술사학』 6, 1998.

김미경,『한국의 실험미술』, 시공아트, 2003.

김미정, 「1960년대 후반 한국 기하추상미술의 도시적 상상력과 이후 소환된 자연」, 『미술사학보』 43, 2014.

_____, 「인식과 행위의 주체, 미술가−1970년대 한국사회 속 ST 미술운동의 의미」, 『국립현대미술관 연구논문』 8, 국립현대미술관, 2016.

김범,『고향』, 작가 출판, 1995.

김범·정도련·김선정,『Kim Beom』, 사무소, 2010.

김복영, 「1970년대 물성과 회화와 단색평면주의−그 이념과 양식의 해석」, 최몽룡 외,『한국미술의 자생성』, 한길아트, 2006.

_____, 「1970년대 한국의 실험미술−타자적 세계이해의 전구」, 오광수 선생 고희기 넘논총 간행위원회,『한국현대미술 새로보기』, 미진사, 2007.

_____, 「회화적 표상에 있어서 기호와 행위의 접근가능성−N. Goodman 기호론의 발전적 고찰」, 숭실대 박사논문, 1987.

_____, 「회화적 표상의 의미분석을 위한 두 가지 이론적 패러다임−Wittgenstein의 그림이론과 Langer의 상징론을 중심으로」,『조형예술학연구』 1, 1999.

_____,『눈과 정신−한국현대미술이론』, 한길아트, 2006.

_____,『이미지와 시각언어−21세기 예술학의 모험』, 한길아트, 2006.

김영나,『1945년 이후 한국 현대미술』, 미진사, 2020.

김용민·성능경·이건용·김복영, 「사건, 장과 행위의 총합 '로지컬 이벤트' 그룹 토론 −젊은 작가들의 작업과 주장」,『공간』, 1976.8.

김용익, 「한국현대미술의 아방가르드−'한국현대미술 20년의 동향전'과 더불어 본 그 궤적」,『공간』, 1979.1.

김윤희, 「A.G와 S.T 그룹에 관한 연구」, 홍익대 석사논문, 2012.

김이순, 「'한국적 미니멀 조각'에 대한 재고찰」,『한국근현대미술사학』, 16, 2006.

김인걸, 『1960, 70년대 내재적 발전론과 한국사학−한국사인식과 역사이론』, 지식산 업사, 1997.

김정은, 「이경성 미술비평에 대한 비판적 고찰−근현대 개념설정 문제를 중심으로」,

『미술사학보』 52, 2019.

김정인, 「내재적 발전론과 민족주의」, 『역사와 현실』 77, 2010.

김진송, 『서울에 딴스홀을 허하라―현대성의 형성』, 현실문화연구, 1999.

김진아, 「전지구화 시대의 선시 확산과 문화 번역―1993년 휘트니 비엔날레 서울 전」, 『현대미술학논문집』 11, 2007.12.

김현숙, 「한국근대미술 1920년대 기점 시론」, 『한국근현대미술사학』 2, 1995.

김홍석, 『퍼포먼스, 윤리적 정치성』, 현실문화, 2011.

더글라스 가브리엘 (Gabriel Douglas), 「서울에서 세계로―88 올림픽 기간의 민중미술 과 세계공간」, 『현대미술사연구』 41, 2017.

동덕여대미술관, 『제2회 현대미술 워크숍 주제발표 논문집―그룹의 발표양식과 그 이념』, 동덕여대미술관, 1981.

류한승, 「이건용의 70년대 이벤트」, 『국립현대미술관 연구논문』 6, 국립현대미술관, 2014.

목수현, 「전통과 현대의 다리를 놓다」, 『한국근현대미술사학』 22, 2011.

문명대·안휘준·허영환·이구열·최공호·윤범모, 「근대미술의 기점을 어떻게 볼 것 인가」, 『월간미술』, 1990.10.

_____, 「근대미술의 전개와 쟁점」, 『월간 미술』, 1990.11.

문혜진, 『90년대 한국 미술과 포스트모더니즘―동시대 미술의 기원을 찾아서』, 현실 문화, 2015.

미술비평연구회 편, 『문화변동과 미술비평의 대응』, 시각과언어, 1992.

박계리, 「1970년대 한국 모노크롬의 기원과 전통성」, 『미술사논단』 15, 2002.

박용숙, 「왜, 관념예술인가?」, 『공간』, 1974.4.

박이소, 『박이소 작가 노트』, 국립현대미술관 미술연구센터 소장.

박찬경, 「'개념적 현실주의'―'한 편집자'의 주」, 『포럼 A』 9, 2001.4.16.

_____, 「개념미술, 민중미술, 행동주의를 이해하는 기본적인 관점―민주적 미술문 화에 대한 관심을 촉구하며」, 「포럼 A」 2, 1998.7.30.

박찬경, 「역설로서의 기념비성 – 김용익전 리뷰」, 『공간』, 1997.1.

방근택, 「허구와 무의미 – 우리 전위미술의 비평과 실제」, 『공간』, 1974.9.

배명지, 「세계화 지형도에서 바라본 2000년대 한국현대미술전시 – 글로벌 이동, 사
　　회적 관계, 그리고 현실주의」, 『미술사학보 41』, 2013.12.

베네딕트 앤더슨, 윤형숙 역, 『상상의 공동체 – 민족주의의 기원과 전파에 대한 성
　　찰』, 나남출판, 1991.

서성록, 『한국미술과 포스트모더니즘』, 미진사, 1993.

서울시립미술관, 『X 1990년대 한국 미술』, 서울시립미술관, 2016.

＿＿＿, 『공간의 반란 – 한국의 입체, 설치, 퍼포먼스 1967~1995』, 서울시립미술관,
　　1995.

＿＿＿, 『김구림 – 잘 알지도 못하면서』, 서울시립미술관, 2013.

성완경, 『민중미술 모더니즘 시각문화』, 열화당, 1999.

송윤지, 「제4집단의 퍼포먼스 – 범 장르적 예술운동의 서막」, 『미술사학』 32, 2016.

신정훈, 「1970년 오사카 만국박람회 한국관 – '공업입국'의 기대와 현실 사이에서」,
　　『현대미술사연구』 38, 2015.

신채기, 「다문화시대의 한국미술과 그 정체성」, 『한국학논집』 55, 2014.

심광현, 「'문화사회'를 향한 새로운 문화운동의 과제」, 『문화과학』 17, 1999.3.

안규철 외, 『안규철 – 모든 것이면서 아무것도 아닌 것』, 워크룸, 2014.

안병직, 「한국 근현대사 연구의 새로운 패러다임 – 경제사를 중심으로」, 『창작과 비
　　평』 98, 1997.

안휘경, 「파리 비엔날레 한국전(1961~1975) 고찰 – 파리 비엔날레 아카이브와 칸딘스
　　키 도서관 자료를 통해」, 『국립현대미술관 연구논문』 6, 2014.

양은희, 「1990년대 이후 한국미술의 세계화 맥락에서 본 광주비엔날레와 문화매개
　　자로서의 큐레이터」, 『현대미술사연구』 40, 2016.

＿＿＿, 「한국 근현대 미술에서의 민족주의와 코스모폴리타니즘」, 『인문과학연구논
　　총』 36, 2015.

역사문제연구소 편, 『한국의 근대와 근대성 비판』, 역사비평사, 1996

오광수 외,『한국 추상미술 40년』, 도서출판 재원, 1997.

오광수,『한국 현대미술의 미의식』, 재원, 1995.

오상길 편,『한국현대미술 다시 읽기 - Ⅱ Vol.1』, ICAS, 2003.

우준경,「성능경의 행위예술 연구」, 홍익대 석사논문, 2017.

윤난지,『한국 현대미술의 정체』, 한길사, 2018.

이건용,「한국의 입체, 행위미술, 그 자료적 보고서 - 60년대 해프닝에서 70년대의 이벤트까지」,『공간』, 1980.6.

이경성,「한국근대미술사 서설」,『한국근현대미술사학』6, 1998.

이구열,「근대미술사학회의 발자취」,『한국근현대미술사학』1, 1994.

_____· 문명대 · 이중희 · 최원식 · 윤범모 · 김영순,「근대기점토론」,『한국근현대미술사학』2, 1995.

이병하,「비동시성의 동시성, 시간의 다중성, 그리고 한국정치」,『국제정치논총』55 : 4, 2015.

이숙경,「글로벌리즘과 한국현대미술의 동시대성」,『미술사학보』40, 2013.

이우환,「모노하에 관해서」,『공간』, 1990.9.

_____, 김혜신 역,『만남을 찾아서 - 현대미술의 시작』, 학고재, 2011.

_____, 이일 역,「만남의 현상학 서설 - 새로운 예술론의 준비를 위하여」,『ST 연구회보』, 1970.

_____, 이일 역,「오브제 사상의 정체와 그 행방」,『홍익미술』, 1972.

이우환 외,『이우환, 무한의 예술』, 에이엠아트, 2020.

이우환 · 김용익 · 문범,「이우환과의 대담」,『공간』, 1990.9.

이은주,「1960-1970년대 실험미술과 매체예술에 관한 연구」,『현대미술사연구』48, 2020.

이혁발,『한국의 행위미술가들』, 다빈치기프트, 2008.

이현석,「4 · 19 혁명과 60년대 말 문학담론에 나타난 비-정치의 감각과 논리 - 소시민 논쟁과 리얼리즘 논쟁을 중심으로」,『한국현대문학연구』35, 2011.

_____,「근대화론과 1970년대 문학사 서술」,『한국현대문학연구』47, 2015.

임혁백, 『비동시성의 동시성 – 한국 근대정치의 다중적 시간』, 고려대 출판부, 2014.

정무정, 「한국미술에 있어서 '모더니즘'의 의미와 특징」, 『한국근현대미술사학』 22, 2011.

정서영 외, 『Lookout』, 아트선재센터, 2000.

정연태, 「'식민지근대화론' 논쟁의 비판과 신근대사론의 모색」, 『창작과 비평』 103, 1999.

정헌이, 「1970년대 이후 한국미술의 내셔널리즘과 미술비평」, 『서양미술사학회논문집』 31, 2009.

조수진, 「제4집단 사건의 전말 – 한국적 해프닝의 도전과 좌절」, 『미술사학보』 40, 2013.

최열 「근대미술의 기점에 대하여」, 『한국근현대미술사학』 2, 1995.

＿＿, 「근대미술 기점 연구사」, 『한국근현대미술사학』 13, 2004.

프레드릭 제임슨·백낙청, 「맑시즘, 포스트모더니즘, 민족문화운동」, 『창작과 비평』 18, 1990.3.

플라토, 『김홍석 – 좋은 노동 나쁜 미술』, 플라토, 2013.

하정현·정수완, 「1970년대 저항문화 재현으로서 하길종 영화 – 바보들의 행진(1975)과 병태와 영자(1979) 다시 읽기」, 『인문콘텐츠』 46, 2017.

한국현대미술사연구회 편, 『한국 현대미술 197080』, 학연문화사, 2004.

한스 울리히 굼브레히트, 라인하르트 코젤렉·오토 브루너·베르너 콘체 편, 원석영 역, 『코젤렉의 개념사 사전 13 – 근대적/근대성, 근대』, 푸른역사, 2019.

현실과 발언, 『민중미술을 향하여 – 현실과 발언 10년의 발자취』, 과학과사상, 1990.

＿＿＿＿＿＿, 『현실과 발언 – 1980년대의 새로운 미술을 위하여』, 열화당, 1985.

홍선표, 「한국 현대미술사에서 '단색조 회화'의 연구 동향」, 『미술사논단』 50, 2020.6.

황정아, 「한국의 근대성 연구와 "근대주의"」, 『사회와 철학』 31, 2016.

S.T. 조형미술학회, 『S.T. 회원전』, 국립공보관, 1971.

＿＿＿＿＿＿＿, 『S.T. 회원전』, 명동화랑, 1973.

Battcock, Gregory ed., *Minimal Art : A Critical Anthology*, New York : E.P. Dutton, 1968.

Bishop, Claire, "Antagonism and Relational Aesthetics", *October 110*, Fall 2004.

Bloch, Ernst, translated by Mark Ritter, "Nonsynchronism and the Obligation of Its Dialectics", *New German Critique* 11, Spring 1977.

Boltanski, Luc and Eve Chiapello, translated by Gregory Elliott, *The New Spirit of Capitalism,* London : Verso, 2005.

Buchloh, Benjamin H. D., "Conceptual Art 1962-1969 : From the Aesthetic of Administration to the Critique of Institutions", *October 55*, Winter 1989.

Foster, Hal, *Recodings : Art, Spectacle, Cultural Politics*, New York : The New Press, 1999 [1985].

_____, ed., *The Anti-Aesthetic : Essays on Postmodern Culture*, New York : The New Press, 1998 [1983].

_____, et. al., "The Politics of the Signifier : A Conversation on the Whitney Biennial", *October 66*, Autumn 1993.

_____, et. al., "Questionnaire on 'The Contemporary'", *October 139*, Fall 2009.

Groys, Boris, "Introduction : Global Conceptualism Revisited", *e-flux Journal 29*, November 2011.

Harootunian, Harry, *History's Disquiet : Modernity, Cultural Practice, and the Question of Everyday Life,* New York : Columbia University Press, 2000.

Horlyck, Charlotte, *Korean Art : From the 19th Century to the Present*, London : Reaktion Books, 2017.

Jameson, Fredric, *A Singular Modernity*, London : Verso, 2002.

Jones, Caroline A. *Machine in the Studio : Constructing the Postwar American Artist*, Chicago and London : The University of Chicago Press, 1996.

Joselit, David, *American Art after 1945*, London : Thames & Hudson, 2003.

Kosuth, Joseph, *Art after Philosophy and After : Collected Writings*, 1966-1990,

Cambridge : The MIT Press, 1991.

LeWitt, Sol, "Sentences on Conceptual Art", *Art-Language : The Journal of Conceptual Art* 1 : 1, May 1969.

Lippard, Lucy ed., *Six Years : The Dematerialization of the Art Object from 1966 to 1972,* Berkeley : University of California Press, 2001 [1973].

Mariani, Philomena ed., *Global Conceptualism : Points of Origin, 1950s-1980s,* New York : Queens Museum of Art, 1999.

Molesworth. Helen ed., *Work Ethic,* Baltimore : The Baltimore Museum of Art, 2003.

Munroe, Alexandra ed., *Scream Against the Sky : Japanese Art after 1945,* New York : Harry N. Ambrams, 1994.

Pyun, Kyunghee and Jung-Ah Woo eds. *Interpreting Modernism in Korean Art : Fluidity and Fragmentation,* New York : Routledge, 2021.

Shirey, David L., "Impossible Art — What It Is", *Art in America,* May/June 1969.

Smith, Terry, *Contemporary Art : World Currents,* Upper Saddle River : Prentice Hall, 2011.

_____, *One and Five Ideas : On Conceptual Art and Conceptualism,* Durham : Duke University Press, 2017.

Taylor, Richard, "Freedom and Determinism", *Metaphysics,* London : Prentice Hall, 1963.

Yoshitake, Mika ed., *Requiem for the Sun : The Art of Mono-ha,* Los Angeles : Blum & Poe, 2012.

Zelevansky, Lynn et. al., *Your Bright Future : 12 Contemporary Artists from Korea,* New Haven : Yale University Press, 2009.

도판목록

〈도 1〉 「김구림 — 그 불가해의 예술」, 『공간 SPACE』 42 (1970.5), 72·74쪽 지면, ㈜ CNB미디어 제공.

〈도 2〉 김구림, 〈공간구조 B〉, 1968, 목판에 플라스틱과 비닐, 180×180cm, 작가 제공.

〈도 3〉 이승택, 〈작품〉, 1965, 젤라틴 실버 프린트, 31×41cm, 작가 제공.

〈도 4〉 이건용, 〈구조-ㄱ〉(뒤)과 〈구조-ㄴ〉(앞), 1971, 국립공보관 ST 1회전 설치장면, 작가 제공.

〈도 5〉 이건용, 〈신체항〉, 1971, 제8회 한국미술협회전 설치장면, 작가 제공.

〈도 6〉 이건용, 'ST 1회전' 전시 카탈로그 중에서, 1971, 작가 제공.

〈도 7〉 박원준, 'ST 1회전' 전시 카탈로그 중에서, 1971, 국립현대미술관 미술연구센터 소장, 이건용 기증.

〈도 8〉 이건용, 〈관계항〉, 1972, 덕수궁 설치 장면, 작가 제공.

〈도 9〉 이건용, 〈장소의 논리〉, 1975, 홍익대학교 운동장, 이완호 촬영, 작가 제공.

〈도 10〉 성능경, 〈신문 : 1974.6.1. 이후〉, 1974, 덕수궁 국립현대미술관 소전시실 ST 3회전, 작가 제공.

〈도 11〉 성능경, 〈신문읽기〉, 1976, 3인의 EVENT, 신문회관 강당에서의 전시를 위한 카탈로그 자료사진으로 홍대 본관 현관에서 이완호 촬영, 작가 제공.

〈도 12〉 김용민, 〈마루〉, 1975, '글로벌컨셉추얼리즘' 전시 카탈로그에 게재된 전시장면.

〈도 13〉 김용민, 〈마루〉, 1975, 나무, 벽돌, 못, 182×98×42cm, 『공간(SPACE)』 145 (1979.7), 58쪽에 게재된 사진, ㈜CNB미디어 제공.

〈도 14〉 김용태, 〈DMZ를 위한 동두천 사진관의 사진들 중에서〉, 1984, 박영애 제공.

〈도 15〉 박이소, 〈한국산 시베리아 호랑이〉, 1989, 시청각 자료/슬라이드 필름, 국립현대미술관 미술연구센터 소장.

〈도 16〉 안규철, 〈정동풍경〉, 1985, 지점토, 석고에 채색, 24×46×42cm, 국립현대미술관 소장작품, 자료제공 국립현대미술관.

〈도 17〉 안규철, 〈우리의 소중한 내일〉, 1985, 철, 1.3×15.2×6.5cm, 국립현대미술관 소장작품, 자료제공 국립현대미술관.

〈도 18〉 박이소, 〈당신의 밝은 미래〉, 2002, 전기램프, 나무, 전선, 가변크기, 국립현대미술관 소장작품, 자료제공 국립현대미술관.

〈도 19〉 박이소, 〈무제〉, 1994/2018, 철근, 철망, 콘크리트, 85×377×142cm, 국립현대미술관 소장작품, 자료제공 국립현대미술관.

〈도 20〉 오인환, 〈경비원과 나〉, 2014, 플라토 '스펙트럼—스펙트럼' 전시장면, 작가 제공.

〈도 21〉 오인환, 〈사각지대 찾기—도슨트〉, 2015, 포장용 테이프와 모니터, 가변크기, 국립현대미술관 '올해의 작가상 2015' 전시장면, 작가 제공.

〈도 22〉 김홍석, 〈토끼입니다〉, 2005, 거품고무, 스테인리스, 섬유, 55×215×78cm, 작가 제공.

〈도 23〉 김홍석, 〈MATERIAL〉, 2012, 청동, 36×35×150cm, 작가 제공.

〈도 24〉 김홍석, 〈개 같은 형태〉, 2009, 청동, 235×88×162cm, 작가 제공.

〈도 25〉 김홍석, 〈자소상〉, 2012, 레진, 70×70×105cm, 작가 제공.

〈도 26〉 정서영, 〈-어〉, 1996, 나무, 비닐민속장판, 페인트, 130×140×3cm, 작가 제공.

〈도 27〉 정서영, 〈꽃〉, 2000, 스티로폼, 210×300×250cm, 작가 제공.

〈도 28〉 정서영, 〈동서남북〉, 2007, 철, 바퀴, 가변크기, 국립현대미술관 소장작품, 작가 제공.

〈도 29〉 김범, 〈라디오 모양의 다리미, 다리미 모양의 주전자, 주전자 모양의 라디오〉, 2002, 혼합재료, 14×30×13cm, 23.5×13×13cm, 13×22.5×19cm(판 39.5×57.5cm), 국립현대미술관 소장작품, 작가 제공.

〈도 30〉 오인환, 〈남자가 남자를 만나는 곳〉, 서울, 2001/2020년, 향가루, 620×436cm, 예술의 전당, 서울서예박물관 'ㄱ의 순간' 전시장면, 작가 제공.